매체의 역사 읽기

Mediengeschichte. Eine Einführung,
2., durchgesehene und korrigierte Auflage
by Andreas Böhn & Andreas Seidler

매체의 역사 읽기

동굴벽화에서 ── 가상현실까지

현대의 지성 173

안드레아스 뵌 · 안드레아스 자이들러 지음 | 이상훈 · 황승환 옮김

문학과지성사

현대의 지성 173
매체의 역사 읽기
동굴벽화에서 가상현실까지

제1판 제1쇄 2020년 1월 30일
제1판 제5쇄 2023년 10월 20일

지은이 안드레아스 뵌·안드레아스 자이들러
옮긴이 이상훈·황승환
펴낸이 이광호
주간 이근혜
편집 최대연 김현주
펴낸곳 ㈜문학과지성사
등록번호 제1993-000098호
주소 04034 서울 마포구 잔다리로 7길 18(서교동 377-20)
전화 02)338-7224
팩스 02)323-4180(편집) 02)338-7221(영업)
전자우편 moonji@moonji.com
홈페이지 www.moonji.com

ISBN 978-89-320-3605-2 93600

이 도서의 국립중앙도서관 출판예정도서목록(CIP)은 서지정보유통지원시스템 홈페이지(http://seoji.nl.go.kr)와
국가자료공동목록시스템(http://www.nl.go.kr/kolisnet)에서 이용하실 수 있습니다.(CIP제어번호: CIP2020001282)

제2부 언어 기반 매체의 발전

제3부 19세기 이후 근대 기술 매체의 발전

제4부 매체사의 상위 양상

일러두기

1. 원문의 이탤릭 강조는 고딕체로 표시했으며, 독자의 이해를 돕기 위해 덧붙인 옮긴이 주석은 본문 안에 첨자로 달았다.
2. 인명, 지명 등의 외래어는 국립국어원의 외래어표기법을 따랐으나, 일부 관행으로 굳어진 몇몇 경우는 예외로 했다.
3. 단행본, 신문, 정기간행물은 『 』로, 영화나 연극 등 예술작품과 기사, 논문, 게임 등은 「 」로 구분했다.
4. 원서에 실린 이미지 중 출처가 불분명한 일부의 경우, 삭제하거나 다른 이미지로 대체했다.

서문

이 입문서의 목표는 아득하게 먼 옛날의 동굴벽화로부터 현대의 디지털 기술에 이르기까지 매체의 역사를 독자들이 일목요연하게 조망하게끔 하는 것이다. 이러한 작업은 자료들과 발명품들을 그냥 나열해서 될 일은 아니다. 그보다 중요한 것은 매체의 발전을 기술할 때 항상 그 사회적 조건과 결과를 고려하는 것이다. 이때 새로운 매체 기술의 등장과 이것이 정착하게 된 근거뿐만 아니라, 그로 인한 사회사적·정신사적 영향, 그리고 현대의 매체 지평 속에서 매체가 갖는 의의에 대해서도 질문해보아야 할 것이다.

이 입문서는 총 14장으로 구성되어 있다. 한 학기에 공부할 수 있는 분량이다. 처음 두 개의 장은 매체라는 현상을 들여다보기 위한 개념적, 이론적 토대 역할을 한다.

뒤따르는 네 개의 장은 언어를 기초로 하는 매체의 발전을 다룬다. 3장은 구술적인 소통 형식과 문자적인 소통 형식 간의 차이, 그

리고 문자의 역사적인 탄생이 해당 사회와 문화에 끼친 영향을 조명한다. 3장의 연장선상에서 4장은 당시 생겨나던 텍스트 제시 형식을 고찰하고, 문자 매체와 지식 축적의 연관성을 밝히고자 시도해본다. 조합형 활자로 인쇄할 수 있는 기술이 발명된 15세기 중반은 매체의 역사에서 중요한 시기였다. 인쇄술 덕분에 인쇄물이 최초로 대량 확산될 수 있었던 것이다. 인쇄물은 역사적으로 광범한 영향력을 행사했으며 현대사회 탄생의 초석이 되었다. 5장은 인쇄술로 인해 생겨난 매체이자 17세기 유럽에서 생겨나 시민적 공론장Öffentlichkeit^{공론장} _{또는 공중公衆. 사회적 문제를 다루는 공적 토론에 개인들이 참여하고 그 결과가 정치적 과정에 영향을 주는 사회적 삶의 영역}의 탄생을 가능하게 했고 심대한 사회적·정치적 결과를 초래했던 신문과 잡지를 다룬다. 6장은 이미지 매체의 발전과 매체사에서 언어와 이미지의 상호작용이 어떻게 변천했는지 추적한다.

7장에서 11장까지는 19세기부터 시작된 근대 기술 매체의 발전을 하나씩 고찰해나간다. 맨 먼저 7장에서는 사진을 다룬다. 사진의 직접적인 기술적 후계자는 영화 매체이지만 영화 매체가 등장한 다음에도 사진은 시대에 뒤진 퇴물로 전락하지 않았다. 영화(8장)는 자기 나름의 상영 조건 및 시장화 조건을 확립했다. 내용으로 볼 때 영화는 무엇보다 문학과 연극처럼 오랜 전통을 가진 예술 분야의 영향을 받긴 했지만 신속하게 자기 나름의 서사 형식과 장르를 형성했다. 9장은 광범위하게 확장된 방송 매체인 라디오와 텔레비전을 다룬다. 나아가 20세기가 진행되면서 방송 매체의 프로그램 구조와 요소가 어떻게 변화했는지도 추적해본다. 텔레비전은 다른 어떤 매체보다 많은 사람들에게 소비되고 훨씬 많은 시간 동안 이용되는 사회적 주도 매체로 발전했다. 그러나 오늘날 청소년 세대의 경우는 상황이 좀

달라 보인다. 이미 청소년들은 여가 시간에 텔레비전을 보기보다는 컴퓨터와 인터넷을 하면서 더 많은 시간을 보낸다는 연구 결과도 있다. 디지털 기술의 역사적 발전은 10장에서 다룬다. 1980년대 이래로 컴퓨터는 개인의 생활공간에 널리 보급되기 시작했으며, 개인적인 영역에서도 이전의 모든 매체를 통합할 수 있는 범용 매체의 기능을 수행하고 있다(11장). 1990년 이래로 월드와이드웹의 형태로 승리의 행진을 구가해왔던 인터넷은 전혀 새로운 커뮤니케이션 가능성의 문을 열었으며 공론장의 구조를 지속적으로 변화시켰다.

이 책의 마지막 세 개의 장은 매체사를 거시적인 측면에서 다룬다. 그럼으로써 오늘날 매체들이 서로 경쟁하는 상황에서 매체 자체의 조건들과 가능성들을 자기 안에 반영할 수 있는 가능성이 더 커졌음을 보여준다. 이러한 경향은 예술 형식은 물론이고 오락 형식에서도 나타난다. 여기서 12장은 여러 매체들이 상호 매체적으로 관련될 수 있음을 몇 가지 사례를 통해 보여준다. 우리가 살아가는 현대는 여러 가지 관점에서 '매체 세계'라고 지칭할 수 있다(13장). 삶에서 매체와 관련을 맺는 영역이 점점 더 커지고 있다. 그래서 누구나 세계로부터 자신만의 세계상을 만들며 그러한 세계상은 매체가 중개하는 상에 영향을 받아 점점 더 진하게 채색된다. 마지막 14장은 매체 활용의 변화와 매체의 영향 연구에 대한 학술적 단초를 다룬다.

각 장 말미에는 연습문제를 달아두었다. 사실 중심의 지식을 잘 습득했는지 확인하기 위한 것이 아니라, 개별 매체의 발전이 놓인 맥락을 얼마나 이해했는지 점검하기 위한 것이다. 그다음에는 해당 주제에 대한 참고문헌을 첨가했다.

역사적, 이론적 서술 다음에는 매체 문제를 다루고 있는 예술 작

품에 대한 사례를 덧붙였다. 이러한 사례는 영화에서 자주 발견되기 때문에 그러한 사례가 등장할 때는 '영화에 나타난 매체사'라는 표제어를 붙여두었다. 중단 없이 계속해서 사고하도록 고무하고, 아울러 다양한 매체의 산물들이 가진 역사적·구조적 배경을 일깨워주기 위해서다. 오늘날 우리들은 깨어서 활동하는 시간의 절반 이상을 그러한 매체적 산물들과 함께하고 있다.

매체사는 학습 과정이 모듈화되는 전반적인 흐름 속에서 좁은 의미로는 매체학 커리큘럼의 필수 과목일 뿐만 아니라, 다른 문화학 커리큘럼이나 독어독문학 혹은 영어영문학 같은 전통적인 학문 분야에서도 활용될 수 있을 것이다. 이 입문서는 강의로든 세미나로든 한 학기에 학습할 수 있는 분량으로 구성되어 있다. 그리하여 매체 이론, 매체 미학, 매체사 강의 등 더 전문적인 중급 과정을 학습하기 전에 기초를 확고히 다지기에 적합하다. 이 책은 단독으로도 활용될 수 있겠지만, 나아가 매체학 모듈의 작은 범주, 가령 매체 이론 입문과 결합하여 그 일부인 매체사로서도 활용할 수 있을 것이다.

이 책이 나오게 된 계기는 2001년부터 카를스루에 공과대학KIT에서 정기적으로 개설되었던 강의로 거슬러 올라간다. 학생들의 제언과 자극과 프로토콜 덕분에 강의가 더욱 발전할 수 있었을 뿐 아니라 이 책이 출간되는 데도 많은 도움이 되었기에 이 자리를 빌려 강의에 참여했던 모든 학생들에게 감사드리고 싶다. 또한 무엇보다도 다양한 연령대의 학생 도우미들과 조언을 주신 분들에게도 감사드린다. 그들은 강의뿐만 아니라 강의 자료를 준비하고 이 책의 원고를 작성하는 일과 이미지를 입수하는 일에도 도움을 주었다. 이 책의 초판은 2008년에 나왔다. 얼마 지나지 않은 듯 보이지만 현재 우리의

매체 세계는 빠르게 변화하고 있다. 가장 성공적인 소셜네트워크인 페이스북 사용자 수는 당시 독일에서 12만 명이었지만 2013년 현재 2500만 명으로 200배 이상 증가했다. 오늘날 언제 어디서나 사용되는 스마트폰이나 태블릿 컴퓨터는 2008년에만 하더라도 거의 알려지지 않은 상태였다.

개정판에서는 내용을 약간 수정했고 수치를 갱신했다. 각 장 마지막 부분에 제시된 참고문헌도 보충했다. 중요한 조언과 충고를 해주신 클라우디아 핀카스-톰슨 박사께도 특별한 감사 인사를 드린다.

2013년 11월 카를스루에에서
안드레아스 뵌, 안드레아스 자이들러

제1부

이론의 기초

〈폐기된 컴퓨터 모니터들〉

1장 의사소통 이론과 기호 이론

1. 의사소통 이론

1) 의사소통 모델: 발신자-채널-메시지-수신자

2) 단순 자극-반응 과정 대 의사소통 과정

3) 정보와 잉여

4) 야콥슨의 의사소통 모델

5) 야콥슨의 모델에 따른 기호의 기능

2. 기호 이론

1) 소쉬르의 양면적 기호 모델

2) 퍼스의 기호의 삼원 구조

3) 타입, 토큰, 톤

4) 랑그와 파롤

5) 기호의 유형

6) 기호학적 차원

7) 기호로서의 언어와 이미지

3. 연습문제

4. 참고문헌

1장에서는 의사소통 이론과 기호 이론에서 나온 여러 개념들과 모델들을 선보인다. 이들은 매체와 매체의 역사라는 현상을 이해하는 데 없어서는 안 될 것들이다. 이러한 개념들이 발원한 여러 이론들이 발전하는 데는 미디어 기술 분야에서의 혁신이 견인차 역할을 했다. 따라서 역사적으로 존재했던 기술은 많은 경우 해당 이론의 모델에도 큰 영향을 끼쳤다고 볼 수 있다. 이 장에서 가장 먼저 설명할 의사소통 모델들이 특히 그에 해당된다.

어떤 매체를 통해 이루어지든 간에 의사소통은 기호 사용에 의존한다. 이 장의 후반부에서는 일상적으로 사용되는 이 개념의 다층성에 관해 알아보고자 한다.

1. 의사소통 이론

일반적으로 말하자면 매체미디어는 의사소통커뮤니케이션 과정에서 매개 역할을 한다. 매체를 매개로 의사소통, 즉 기호를 통해 정보가 전달될 수 있는 연결이 이루어진다. 따라서 의사소통이 무엇이며 기호가 무엇인가에 대한 의문은 매체 자체의 개념 정의와 깊이 연관된다.

1) 의사소통 모델: 발신자-채널-메시지-수신자

방송과 같은 근대적인 기술 매체의 등장과 함께 커뮤니케이션이란 과연 무엇인가라는 의문을 둘러싼 새로운 철학적 성찰이 시작되었다. 의사소통 과정을 보편적으로 서술하려고 시도한 결과, 무엇보다 먼저 네 가지 서로 다른 요소들로 이루어진 간단하고 기술적인 모델을 얻게 되었다. 발신자, 수신자, 메시지, 채널이라는 네 요소는 의사소통 과정에 대해 논의하기 위해서 반드시 필요한 개념들이다.

이 간단한 의사소통 모델에서 채널이 매체, 즉 매개 역할을 맡는다. 채널을 통해 메시지는 발신자로부터 수신자에게로 전송된다.

2) 단순 자극-반응 과정 대 의사소통 과정

발신자, 수신자, 메시지, 채널이라는 네 가지 요소의 상호작용은 간단한 사례로 구체화할 수 있다. 예를 들어 승차권 자동판매기에서 승차권을 구매하는 과정을 살펴보자. 여기서 구매자는 발신자 역할을 맡는다. 그는 어떤 특정한 차표를 획득하고자 하는 욕구, 즉 메

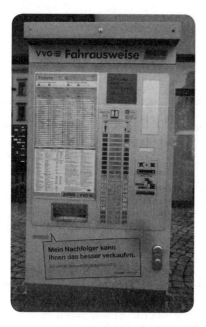

시지를 전기선이라는 경로채널를 거쳐 자동판매기인 수신자에게 보내게 된다. 해당 승차권을 누르면 메시지가 도착한다. 이런 정보 전달 과정은 기계가 작동하는 동안에만 진행될 수 있다. 이 과정은 더 복잡한 의사소통 과정과 구분하기 위해 자극-반응 과정이라고 불린다. 단순한 자극-반응 과정의 특징은 해석의 여지가 없다는 점이다. 다시 말하자면 자동적인 과정이 작동되거나 또는 작동되지 않거나 둘 중 하나이기 때문에 메시

〈그림 1.1 승차권 자동판매기
ⓒLupus in Saxonia〉

지가 잘못 이해될 가능성이 배제된다.

　이러한 사례는 다양한 해석의 여지가 내포된 의사소통 과정과 구분되어야 한다. 의사소통 과정은 사람들 사이에서 발생하며 이해의 문제가 제기될 수 있다는 점이 특징이다. 이 과정에서 메시지는 오인될 수도 있고 전혀 이해되지 않을 수도 있다. 이 때문에 의사소통 과정은 메시지가 의사소통 과정 자체를 주제로 삼을 수 있다는 특징을 가진다. 그래서 이해의 문제가 메시지 자체 때문인지 또는 사용된 채널의 불충분함 때문인지 해명해야 한다는 또 다른 문제가 제기될 수 있다. (대화 중에 이런 상황이 생길 수 있다. 이해의 문제는 청각 때문인가? 아니면 의미가 이해되지 않아서인가? 아마 여러분은 모

두 이런 우스갯소리를 알 것이다. 발표자가 청중에게 한 질문: "제 말을 이해하십니까?" 청중으로부터 돌아온 즉각적인 답변: "단지 말만 이해합니다.")

3) 정보와 잉여

의사소통 과정에서 메시지는 정보와 동일한 의미가 아니다. 이 문제를 해명하기 위해 정보와 잉여의 차이라는 또 하나의 개념적인 구분을 도입하려 한다. 하나의 메시지가 처음 전달되는 경우, 그 내용을 수신자가 아직 모르는 한에서 그 메시지는 정보의 위상을 갖는다. 정보의 내실은 새로움의 정도와 전달된 메시지의 예측 불가능성 여부에 따라 평가된다. 여러 차례 전달된 메시지는 더 이상 정보의 가치가 없다.

그렇지만 의사소통 과정이 진행되는 많은 경우에 메시지의 반복은 의미 있다. 예를 들어 무선 통신을 할 때 주변 환경에서 비롯한 장애가 일어날 수 있기 때문에 발신자나 수신자는 메시지의 정확한 수신 여부를 점검하기 위해 메시지를 반복하는 것이 일반적이다. 이러한 반복으로 새로운 정보가 생겨나는 것이 아니라 의사소통의 성공을 위해 필요한 잉여가 생겨난다.

잉여는 정보의 반대 개념이다. 그러나 모든 의사소통 행위에서는 정보와 잉여가 서로 결합되어 있어야 한다. 추측건대 더 높은 정보 가치는 항상 전달된 메시지의 효율성을 높여준다. 하지만 의사소통에서 정보와 잉여의 관계는 의사소통의 상황에 따라 최상의 조건이 각기 다르다. 문서로 된 텍스트의 경우, 독자는 정보를 얻기 위해

텍스트를 임의로 천천히 읽거나 반복해서 읽을 수 있다. 따라서 문서 텍스트의 경우 더 높은 정보 가치와 더 낮은 잉여를 얻을 가능성이 높다. 구술 텍스트의 경우, 청중은 임의로 수용 과정을 중단하거나 반복하는 것이 불가능하다. 따라서 구술적 의사소통의 경우, 효율성을 높이기 위해서 같은 내용을 여러 차례 다른 말로 바꾸어 표현하거나 이미 말한 것을 다시 요약하는 형식을 활용하여 처음부터 잉여를 많이 삽입하는 방식이 추천된다.

자연언어에는 이미 구조적으로 잉여가 존재한다. 모든 인간의 언어에는 허용되는 소리들과 그 결합에 대해 오직 하나의 규정만이 존재하며 이것이 의사소통에 이용되기 때문에, 소리의 결합이 의미를 생성하리라고 기대할 만한 여지가 제한된다. 오직 그런 식으로만 청각적 방해물이 의사소통에서 걸러질 수 있다. 가령 독일어에서 어떤 소리의 결합이 의미를 구성하는 데 사용되는가 하는지는 이미 잘 알려져 있다. 단문 메시지 서비스(SMS)를 사용할 때 자동완성 기능이 작동할 수 있는 것도 특정한 언어에서 특정한 기호들의 결합이 다른 기호들의 결합보다 개연성이 높기 때문이다.

4) 야콥슨의 의사소통 모델

러시아 출신의 언어학자 로만 야콥슨Roman Jakobson(1896~1982)은 1960년에 의사소통 모델을 새로 내놓았다. 이 모델은 네 가지 요소로 구성된 기존의 모델에 다른 두 개의 요소를 추가해서 확장시킨 것이다. 야콥슨이 제시한 모델은 사람들 간의 의사소통이 어떤 식으로 작동되는지 기술하기에 적합하다. 이 모델에서 메시지Botschaft 개

넘은 메시지Mitteilung로, 채널Kanal 개념은 접촉Kontakt으로 대체되었으며, 코드Kode와 맥락Kontext이 새롭게 추가되었다.

야콥슨이 새롭게 도입한 이 개념들은 의사소통의 중요한 전제 조건들을 주목하게 한다. 맥락이라는 개념은 메시지를 이해할 수 있게 만드는 기본 조건을 가리킨다. '여기' '거기' '이것'(직시어) 등과 같은 간략한 표현들은 의사소통이 이루어지는 상황을 알지 못하고서는 전혀 이해될 수 없다. 상이한 맥락에서 의사소통을 위한 상이한 해석 공간이 열린다. 동일한 발언도 맥락에 따라 전혀 다른 의미를 가질 수 있다.

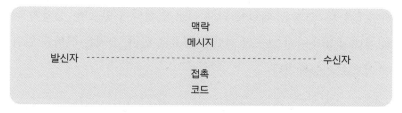

〈그림 1.2 로만 야콥슨의 의사소통 모델〉

이것을 다시 간략한 사례를 들어 구체화해보자. 즉 몇 명의 사람들이 창문이 열린 방에 앉아 있다고 가정하자. 갑자기 한 사람이 큰 소리로 말한다. "바람이 들어오네!" 이 말만 떼어놓고 보면 이 발언은 단순히 어떤 상태를 표현한 것이다. 하지만 방 안의 상황을 고려해보면 이 발언은 창문 가까이에 앉은 사람에게 창문을 닫아달라고 요청하는 것일 수도 있다. 이러한 의미를 발화된 말 자체에서 읽어낼 수는 없다. 그 말이 발화된 상황의 맥락을 고려해야 근접한 의미를 읽어낼 수 있다.

코드는 어떤 메시지의 표현이나 암호화, 해독을 규제하는 기호 체계다. 앞에서 언급한 승차권 자동판매기의 경우 코드가 설치되어 있기 때문에 다르게 해석할 수 있는 여지가 없다. 그러나 사람들 사이의 의사소통에서는 전제가 전혀 달라진다. 의사소통이 성공하려면 발신자와 수신자가 동일한 코드를, 다시 말해 적어도 기호 체계에서 공유하는 부분을 사용해야 한다. 그러한 기호 체계는 자연언어일 수도 있고 해당 전문가만이 코드를 아는 전문언어일 수도 있다.

야콥슨은 이처럼 의사소통 모델을 확장함으로써 기본 조건의 중요성과 인간들 사이의 의사소통에서 열리는 특별한 유희 공간에 특히 관심을 가졌다. 성공적인 의사소통은 발신자와 수신자만을 전제하지 않는다. 그들은 채널에 의해 서로 연결되어 있으며, 상황과 대화 상대에 맞추어진 코드의 선택을 필요로 한다. 그것은 맥락을 알아야 비로소 가능해진다.

5) 야콥슨의 모델에 따른 기호의 기능

야콥슨이 고안한 의사소통 모델의 여섯 가지 요소에는 특수한 기호 기능이 부가되는데, 이에 관해 좀더 자세하게 살펴보자.

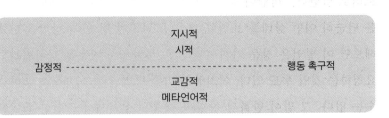

〈그림 1.3 로만 야콥슨의 이론에 따른 언어 기능〉

감정적emotiv 기호 기능은 발신자에게 부가된다. '감정적'이란 발신자가 메시지를 작성할 때 자신에 대해 제공하는 정보를 의미하는데, 여기에는 본의 아니게 전달된 정보도 포함된다. 가령 목소리의 음색은 발신자의 성별, 나이, 감정 상태에 대한 정보를 줄 수 있다. 또한 발신자의 표현 방식은 출신 지역이나 교양 수준을 짐작케 하기도 한다.

행동 촉구적konativ 기능은 소통 과정에서 수신자에게 초점을 맞춘다. 이 기능은 의사소통을 통해 수신자에게 무언가가 이루어지거나 야기되어야 한다는 측면을 표현한다. 그래서 의사소통의 목표는 무언가를 행하고자 하는, 또는 그냥 수신자의 지식 수준을 변화시키려는 입장 혹은 의도라고 할 수 있다. 이에 대한 사례로 선전이나 광고를 들 수 있다.

지시적referenziell 기능은 의사소통이 주변 환경과 맺는 관계를 지칭한다. 따라서 여기에서는 의사소통이 진행되는 맥락이 중요한 의미를 가진다. 모든 의사소통은 구체적인 것이든 추상적인 것이든 대상을 가리켜야 한다. 예를 들어 은행나무에 대해 말하려 할 때, 그 의사소통이 성공을 거두기 위해서는 그 말이 세상의 어떤 '사물'을 가리키는지가 명확해야 한다.

시적poetisch 기호 기능은 메시지 및 메시지의 형상화와 관련된다. 메시지는 '아름답거나' '눈에 두드러지거나' '정교하게' 작성될 수 있다. 문서로 전달할 때는 다양한 표현 형식을 선택할 수 있다. 가령 언어는 운을 맞춰 표현될 수 있다. 의사소통의 이러한 형상화 측면을 다루는 분야는 무엇보다 예술, 디자인, 광고와 같은 영역이다. 고전적인 본보기로 "I like Ike(아이 라이크 아이크)"^{아이크는 아이젠하}

워의 애칭를 들 수 있다. 이것은 1952년 미국 대통령 선거전에서 드와이트 아이젠하워Dwight D. Eisenhower 진영이 아들라이 스티븐슨Adlai Stevenson에 대항해 만든 구호였다.

교감적phatisch 기능은 의사소통 과정에서 접촉의 역할에 주목한다. 의사소통을 매개하는 채널이 잘 작동되고 있는지를 점검할 때는 언제나 이 기능이 등장한다. 가령 전화 연결 상태가 좋지 않을 때 던지는 "제 말이 들리나요?"라는 물음은 의사소통의 교감적 기능에 관련된 표현이다.

교감적 기능과는 반대로 메타언어적 기호 기능이 주제로 삼는 것은 메시지가 올바르게 전달되느냐의 문제가 아니라 메시지가 제대로 이해되느냐 하는 문제다. 메타언어적 측면은 발신자와 수신자가 동일한 코드를 사용하는지를 검토할 때 작동된다. 예를 들어 "제가 말씀드리고자 하는 바를 이해하시겠습니까?"라는 질문에서 메타언어적 기능이 드러난다. 메타언어의 기본 의미는 언어에 대한 언어다. 그렇기에 언어 작품에 대한 모든 주석과 마찬가지로 언어학 전체도 메타언어적이다.

2. 기호 이론

기호라는 표현은 대개 일상적인 의미로 알려져 있다. 하지만 기호란 무엇인지, 기호가 어떻게 작용하는지를 이해하는 것은 그 이상의 개념적 구분을 전제로 한다. 여러 언어학자들과 의사소통학자들은 기호를 다양한 방식으로 정의했다.

1) 소쉬르의 양면적 기호 모델

언어학자 페르디낭 드 소쉬르Ferdinand de Saussure(1857~1913)는 언어 모델을 토대로 양면적 기호 모델을 구상했다. 그 이론에 의하면 하나의 기호는 언제나 양면적으로, 즉 기표Signifiant(표시하는 표현)와 기의Signifié(그것으로 표시된 관념)로 이루어진다. 기표는 다른 어떤 것을 지칭하기 위해 사용되는 기호의 물질적 측면이다. 기의는 기호를 듣거나 볼 때 생겨나는 관념이다. 이와 같이 소쉬르는 '기호'라는 말을 오로지 표현의 측면만을 나타내기 위해 사용하는 것과 거리를 두었다. 그는 표현과 관념이 마치 종이의 양면처럼 서로 결합되어야 비로소 기호가 된다는 사실에 주목한다.

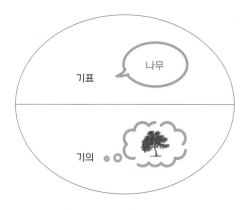

〈그림 I.4 소쉬르의 양면적 기호 모델〉

2) 퍼스의 기호의 삼원 구조

미국의 철학자 찰스 퍼스Charles S. Peirce(1839~1914)는 기호의 삼

원 구조를 가지고 세 범주로 이루어진 기호 모델을 제시했다. 다음의 도표는 가장 빈번하게 사용되는 개념들로 퍼스의 기호 모델을 도식화한 것이다. 괄호 속에는 퍼스가 사용한 용어를 포함하여 달리 쓰이는 용어들을 제시했다.

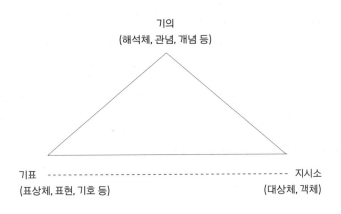

〈그림 1.5 찰스 퍼스의 삼원 기호 모델〉

퍼스의 모델에서는 표현의 측면(기표)과 그것과 결합된 관념(기의)만 구별되는 것이 아니다. 이 모델은 표현과 관념이 결합하여 가리키는 지시소(대상체)를 갖는 기호의 기능에도 주목하게 한다.

3) 타입, 토큰, 톤

기호의 여러 가지 측면을 다른 기준으로도 구분할 수 있다. 타입type, 토큰token, 톤tone이라는 세 가지 개념은 기호 개념을 더 자세히 분석할 수 있게 해준다. 타입은 보편적이고 추상적인 유형을, 토큰은 시공간 안에서 구체적으

로 실현된 개별 기호를 의미한다. '자동차 산업'에서 자동차는 타입, '나의 자동차'에서 자동차는 토큰이다. 동일 기호이지만 의미가 다르다.

타입(표현)	토큰(발언)	톤(뉘앙스)
타입이란 구체적인 발언 배후에 존재하는 표현으로서 보편적인 유형으로 간주된다. 이 유형이 기호를 이해하고 재인식하는 것을 비로소 가능하게 해준다. 예를 들어 철자 'A'는 타입의 구체적 실현과 무관하다.	토큰은 의사소통 상황에서의 구체적 발언이다. 특정한 공간과 시간 속에서 실현된 기호(토큰)를 의미한다. 이를테면 이 책의 이 페이지의 이 문장에 **있는** 'A'가 바로 그것이다.	톤은 타입의 단계에서는 변별적 의미가 없는 토큰(구체적 발언)의 한 측면으로 간주된다. 예를 들어 철자 'A'와 같은 동일한 추상적 패턴의 실현은 의미 변화 없이도 매우 다양한 형태를 취할 수 있다 ('A' '*A*' '*A*').

〈표 1.1 또 다른 기호들〉

4) 랑그와 파롤

구체적으로 실현된 기호와 이 기호의 바탕에 깔려 있는 체계를 페르디낭 드 소쉬르는 자신이 만든 랑그와 파롤이라는 개념으로 구분했다. 소쉬르는 랑그를 체계로서의 언어, 그러니까 연결 규칙(문법)을 포함한, 잠재적으로 존재하는 모든 어휘의 총체(총어휘)로 본다.

이에 반해 파롤은 실제로 실행되는 언어적 표현으로 간주된다. 랑그와 파롤의 구분이 없다면 시간이 흘러가면서 생겨나는 언어의 변화를 해명할 길이 없기 때문에 이 구분은 중요하다. 말하자면 랑그와 파롤은 지속적인 긴장 관계에 놓여 있다. 언어 체계는 구체적으로 사용되면서 끊임없이 수정된다. 그래서 많은 단어들이 완전히 잊

히기도 하고(가령 고고독일어에서 어머니의 형제자매, 외삼촌을 일컫는 말로 사용되던 'oheim,' 아버지의 형제자매나 삼촌 또는 백부를 일컫는 말로 사용되던 'fetiro.' Nübling et al. 2008, p. 127 참조), 새로이 도입되기도 한다(가령 보디 리프팅을 뜻하는 'Ganzkörperlifting,' 파병 군인의 식구를 안심시키기 위해 만든 등신대 크기의 군인 사진을 뜻하는 'Flachvater,' 정신력이 강한 선수를 뜻하는 'Mentaliban.' Lemnitzer 2007 참조). 또는 문법의 차원에서 사용될 때 생략되거나 간소화됨으로써 규칙을 상대화하는 현상이 일어나기도 한다. 그래서 마침내 새로운 규칙이 형성된다. (이러한 과정은 고고독일어에서 중고독일어를 거쳐 현대의 표준 독일어에 이르기까지 관찰된다.)

5) 기호의 유형

찰스 퍼스는 기호를 일반적으로 서로 다른 세 가지 유형으로 구분했다.

지표Index는 지시소와 시간적 또는 공간적 관계를 맺는 기호다. 자연적인 지표는 대상의 행위 결과로 이해되는 기호다. 연기는 화재에 대한 기호이며, 모래 위의 발자국은 생명체가 지나갔음을 알려주는 기호다. 인공적인 지표는 가령 관계가 지시소를 가진 구체적인 발언에 종속되어 있는 대명사와 같은 것이다. '이 나무'는 내 앞에 있는 나무이거나 내가 방금 가리킨 나무다. 이러한 상황에 종속되어 있지 않다면 어떤 나무를 의미하는지 불분명하게 된다.

도상(아이콘Ikon)은 이미지 기호다. 도상은 그것이 지칭하는 것과 유사 관계 또는 유추 관계를 갖는다. 그런 관계인 한에서 이미지 표

현이 대상과 유사할 때 대상에 대한 기호로 간주될 수 있다.

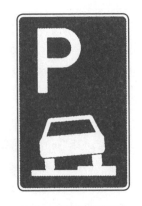

상징Symbol은 자의적인 기호다. 다시 말해서 기호와 지시 대상의 관련성은 관례에서 비롯될 뿐이다. 가령 교통 표지판에서 붉은 테두리는 위험을 상징한다. 그 이유는 그렇게 지정되었기 때문이지 양자 간에 이미 지적 또는 인과적 연관성이 있기 때문은 아니다.

〈그림 I.6 '개구리 주차' 도상〉

이와 마찬가지로 자연언어로 이루어진 대부분의 단어도 상징적인 기호로 이해될 수 있다. 유일한 예외는 의성어다. 의성어는 가령 멍멍(개가 짖는 소리), 짝짝(박수 치는 소리) 등과 같이 지시된 것과 소리의 유사성을 통해서 의미를 얻는다. 따라서 의성어(의성어적 표현)는 도상적 기호로 분류할 수 있다.

기호 유형들은 흔히 이들이 혼합된 형식으로 나타난다. 대부분의 교통 표지판은 상징적 요소와 도상적 요소로 이루어져 있다. 예를 들어 '야생동물주의'라는 표지판은 형태와 색채를 통해 상징적으로 일촉즉발의 위험을 가리킨다. 해당 표지판은 도식적으로 모사된 사슴을 통해 도상적으로 위험의 근원을 보여준다. 도로 가장자리에서 부러진 교통 표지판을 발견한다면, 이 장소에서 자동차가 도로를 벗어났다는 지표로도 읽을 수 있을 것이다.

〈그림 I.7 '야생동물주의' 교통 표지판〉

6) 기호학적 차원

기호와 그 작동 방식들은 세 가지 기호학적 차원에서 탐구될 수
있다.

그는 침대를 그림이라고 말한다.
그는 책상을 카펫이라고 말한다.
그는 의자를 자명종이라고 말한다.
그는 신문을 침대라고 말한다.
그는 거울을 의자라고 말한다.
그는 자명종을 사진첩이라고 말한다.
그는 옷장을 신문이라고 말한다.
그는 카펫을 옷장이라고 말한다.
그는 그림을 책상이라고 말한다.
그는 사진첩을 거울이라고 말한다.

〈그림 I.8 페터 빅셀, 「책상은 책상이다」〉

통사론syntax은 언어 체계의 형식적인 결합 규칙을 필요로 한다. 그 규칙을 통해 기호들은 질서 속에 편입된다(예를 들면 독일어의 의문문과 평서문에서 단어의 배열 순서: **Wirst Du** morgen kommen? 너 내일 올 거니? 대 **Du wirst** morgen kommen 넌 내일 올 것이다). 독일어에서 의문사 없는 의문문은 '동사+주어'순으로, 평서문은 '주어+동사'순으로 문장이 구성된다.

의미론Semantik은 기호와 의미의 관계를 탐구한다. 특정한 의미가 구성되려면 기호가 어떤 식으로 결합되어야 하는가?

화용론Pragmatik은 언어 사용의 수행적 맥락을 연구한다(철학자 존 오스틴John L. Austin의 유명한 저서명이 『말로써 행동하는 방법How To Do Things With Words』이다). 특정 기호는 특정 목적을 달성하기 위해 어떻게 사용될 수 있는가? "여기 바람이 들어오네" 또는 "여긴 춥군"이라는 진술은 일반적으로 대화 상대자에게 창문을 닫아달라거나 실내 온도를 높여달라는 표현으로 사용될 수 있다.

기호의 기능과 사용을 완전하게 분석하려면 언급된 세 가지 차원을 모두 고려해야만 한다.

7) 기호로서의 언어와 이미지

언어와 이미지는 작동 방식에서 기호로 구분된다. 사물을 대상으로 삼고 있는 이미지에서는 무엇이 모사되고 있는지 명확히 드러난다. 그런 한편으로 언어와 이미지는 언어 텍스트보다 본질적으로 더욱 고차원적인 해석이 필요할 수도 있다. 이미지의 풍부한 기호학적 지시를 파악하기 위해 때로는 언어 텍스트로 되돌아갈 수 있어야 한다. 하나의 이미지에서 얼마나 많은 의미의 차원들이 인식되는가는 관찰자의 배경지식에 달려 있다. 광고를 통해 좀더 구체적으로 살펴보자.

담배 회사 드럼Drum의 광고는 변기 위에 올라서서 미켈란젤로의 유명한 프레스코화 「아담의 창조」를 천장에 그리는 젊은 여성을 보여준다. 사진 아래쪽에는 회사 로고와 광고 표어가 있다. 관찰자가 보는 것은 천장화를 배경으로 서 있는 여자의 사진이다. 이 사진의 메시지를 이해하기 위해서는 사진이 보여주는 수많은 지시에 주목해야 한다. 연관성을 도출하기 위해서는 무엇보다도 사진의 천장화가 시스티나 성당에 있는 미켈란젤로의 프레스코화를 모방한 그림이라는 사실을 인식해야 한다. 게다가 이 모티프를 이해하려면 텍스트 형식으로 서술된 성경의 천지창조에 관한 지식이 필요하다. 어떤 형식으로 표현되었든 간에 이 텍스트를 모른다면 그림의 의미를 이해할 수 없다. 배경지식이 있어야만 광고가 총체적으로 전달하는 메시

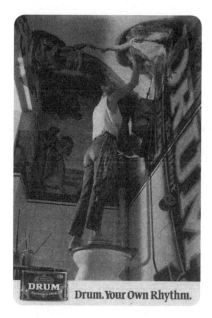
〈그림 1.9 드럼 담배 광고 포스터〉

지의 수수께끼가 해명된다. 성경에 따르면 신은 아담을 창조했다. 그런데 이 광고에서 아담의 '창조자'는 여성이다. 그림을 그리는 그녀의 손은 미켈란젤로의 그림 속 신의 손 모습과 유사하다. 따라서 이 광고는 한편으로 창조자로서의 예술가 개념을 가지고 유희하는 것이다. 나아가 전통적인 성 역할의 전도도 일어난다. 시스티나 성당의 천장화를 그린 화가는 남자였다. 이 사진은 "드럼. 당신만의 리듬"이라는 광고 표어와 결합해서 해방, 자립, 자의식, 불경함 등의 관념을 전달한다. 불경함은 미술사에서 일종의 '성스러움'을 표현하는 미켈란젤로의 그림을 시스티나 성당으로부터 화장실로 옮겨놓은 데서 나타난다.

광고에 내포된 메시지를 이해하려면, 문화적으로 중요한 그림 및 텍스트와 맺는 관계를 알아야 한다. 그 밖에도 표어를 이해하려면 영어에 대한 이해가 전제되어야 한다. 또한 잠재적인 구매자의 경우 '드럼'이라는 상표 아래 어떤 제품들이 있는지 안다는 것을 전제로 한다. 광고의 메시지를 이해하기 위해서는 이미지와 텍스트에 대한 지식의 상호작용이 요구된다.

3. 연습문제

1 야콥슨의 의사소통 모델을 구성하는 여섯 가지 요소는 무엇인가?

2 퍼스의 기호 모델을 구성하는 세 가지 요소를 간단히 설명해보라.

3 기호 체계들을 탐구하는 세 가지 차원에 대해 간단히 설명해보라.

〈그림 1.10 '미끄럼주의' 표지판〉

4 '미끄럼주의' 표지판에 어떤 기호 유형이 사용되었는지 설명해보라.

5 현금지급기에서 돈을 인출하는 것은 의사소통 과정과 자극-반응 과정 가운데 무엇이며, 왜 그렇게 생각하는가.

6 여러 의사소통 상황에서 정보의 함량이 높다는 것이 왜 문제가 될 수 있는지 설명하고 사례들을 제시해보라.

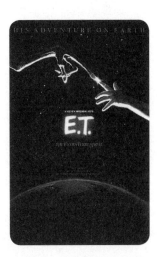

7 영화 「E.T.」 포스터를 보고 여기에 기호의 어떤 유형과 기능과 차원이 작용하고 있는지 설명해보라.

〈그림 1.11 영화 「E.T.」 포스터〉

4. 참고문헌

Bichsel, Peter, "Ein Tisch ist ein Tisch," *Geschichten*, Frankfurt/M. 2005. [한국어판: 페터 빅셀, 『책상은 책상이다』, 이용숙 옮김, 위즈덤하우스. 2018.]

Eco, Umberto, *Zeichen. Einführung in einen Begriff und seine Geschichte*, Frankfurt/M. 1977. [한국어판: 움베르토 에코, 『기호: 개념과 역사』, 김광현 옮김, 열린책들, 2009.]

Jakobson, Roman, "Linguistik und Poetik," *Literaturwissenschaft und Linguistik. Ergebnisse und Perspektiven*, Jens Ihwe(ed.), Frankfurt/M. 1971, pp. 142~78. [한국어판: 로만 야콥슨, 「언어학과 시학」, 『문학 속의 언어학』, 신문수 편역, 문학과지성사, 1989.]

Lemnitzer, Lothar, *Von Aldianer bis Zauselquote. Neue deutsche Wörter. Wo sie herkommen und wofür wir sie brauchen*, Tübingen 2007.

Nöth, Winfried, *Handbuch der Semiotik*, 2., vollständig neu bearb. Aufl., Stuttgart, Weimar 2000.

Nübling, Damaris et al., *Historische Sprachwissenschaft des Deutschen. Eine Einführung in die Prinzipien des Sprachwandels. 2.*, überarb. Aufl., Tübingen 2008.

Pierce, Charles S., *Semantische Schriften*, 3 Bände, C. J. W. Kloesel & H. Pape(eds.), Frankfurt/M. 2000. [옮긴이: 한국어로 번역된 퍼스의 저서로는 『퍼스의 기호 사상』(김성도 엮음, 민음사, 2006), 『퍼스의 기호학』(김동식·이유선 옮김, 나남출판, 2008) 등이 있다.]

Rusch, Gebhard, "Kommunikationsmodelle," *Metzler-Lexikon Medientheorie – Medienwissenschaft*, Helmut Schanze(ed.), Stuttgart, Weimar 2002, pp. 164~66.

Saussure, Ferdinand de, *Grundfragen der allgemeinen Sprachwissenschaft*, 2. Aufl., Berlin 1967. [한국어판: 페르디낭 드 소쉬르, 『일반언어학 강의』, 최승언 옮김, 민음사, 2006.]

2장 매체 개념

매체사 입문의 기본 과제는 무엇보다 먼저 매체 개념을 해명하는 것이다. 이 개념은 매우 다양하게 사용되기 때문에 과연 매체란 무엇인가를 규정하는 일은 결코 쉽지 않다. 매체학이라는 학문 자체가 명확하고 보편타당한 개념 정의를 허용하지 않지만, 그 대신 무엇을 매체로 볼 것인가라는 문제에 대해 다양한 시각을 제공한다. 매체는 기술적인 시각, 생산자 또는 수용자의 시각에서 관찰될 수 있고 그때마다 다르게 정의된다. 그리하여 다음에서 다룰 다양한 매체 개념이 존재하게 되는 것이다.

1. 보편적인/광의의 매체 개념

매체에 대한 가장 폭넓은 개념은 라틴어 단어인 'medium'(수단)이 가진 원래 의미에 기인한다. 따라서 서로 떨어져 있는 사물이나 사람 등의 사이를 어떤 형태로든 중개해주는 것이면 무엇이든 매체라고 할 수 있다. 심령론 그룹에서 널리 받아들이는 것처럼 이승과 저승, 또는 산 자와 죽은 자 사이를 중개하는 영매medium의 의미도 이러한 정의에 포함될 수 있다.

보편적인 매체 개념으로 폭넓게 받아들여지는 두 가지 정의를 제시한 이론가는 마셜 매클루언Marshall McLuhan(1911~1980)과 니클라스 루만Niklas Luhmann(1927~1998)이다.

매클루언은 매체의 본질을 인간의 확장extensions of man이라는 공식으로 설명한다. 매클루언의 관점은 공간 속으로 확장하고 진출하는 경향을 가진 유類적 존재로 인간을 보는 시각에 토대를 두고 있다. 팔다리는 자연적이고 원초적인 몸통의 확장이라고 간주되며, 이는 인간이 주변 세계에 개입할 수 있게 해준다. 나아가 인간은 도구나 무기를 이용해서 자신의 근원적인 가능성을 확장하며, 동시에 주변 세계에 대한 영향력을 확장하고 구체화한다. 편지, 라디오, 전화 등 인간의 의사소통 범위를 확장시켜주는 고유한 의사소통 매체는 인간의 이러한 보편적인 확장 노력의 특수한 사례일 뿐이다. 매체를 인간의 확장이라고 간주하는 매클루언의 입장에서 보자면, 더 빨리 갈 수 있게 하여 인간의 행동반경을 넓혀주는 길도 매체라 할 수 있다.

니클라스 루만의 매체 개념은 다른 방식으로 보편적이다. 루만에 따르면 매체는 전적으로 형태와의 관계를 통해서만 규정된다. 형

태를 취할 수 있는 것은 무엇이든 매체로서 기능할 수 있다. 따라서 매체는 형태를 탄생시키고 전달하는 조건이 된다. 유연성을 충분히 발휘할 수 있는 요소들이 매체로 유용하다. 공기는 소리의 파동을 받아들이고 전달해줄 수 있다는 점에서 매체로서 적합하다. 해변의 모래알들은 느슨하게 결합되어 있기는 하지만 발자국 형태가 새겨질 수 있다는 점에서 매체가 된다. 그러나 매체와 형태는 확고하게 정해진 특성이 아니라 관찰하는 시각에 따라 달라진다. 그래서 조금 전에 매체로서 기능했던 모래알들도 개개의 모래알이 특별한 형태로 관찰되는 경우 형태가 될 수 있다. 동일한 상황에서 매체와 형태는 결코

〈그림 2.1 가역 도형: 포즈를 취하고 있는
여성인가, 여덟 마리의 돌고래인가?〉

동시에 관찰될 수 있는 것이 아니라 언제나 전후 관계로 나타날 뿐이다. 이것은 유명한 가역 도형착시 그림에서 전경과 후경의 관계를 살펴보면 쉽게 설명된다. 이 경우, 동시에 시선을 두 군데에 집중할 수 없다. 형태가 나타나는 것은 언제나 후경(매체)에 대한 시선을 거둘 때만이다. 전경과 후경, 다시 말해 형태와 매체로 나타난 것은 변화될 수 있다.

2. 기본적인 기호학적 매체 개념

매클루언과 루만의 매체 개념은 대단히 포괄적이어서 매체사의 대상 영역을 규정하기에는 적합하지 않다. 그보다는 기본적인 기호학적 매체 개념을 따르는 편이 더 좋다. 이렇게 할 경우 매체에 관한 논의는 의사소통적이고 기호를 기반으로 한 상호작용의 연관 관계 속에서만 이루어진다. 여기서는 의사소통이 해석 가능한 기호를 사용한다는 점을 전제로 한다. 그렇게 함으로써 매체 분석은 인간들 사이의 의사소통으로 한정된다. 이 경우 매체는 인간 간의 접촉으로 기능하며, 메시지를 보내는 데 사용되는 통로로 기능한다(1장 참조).

3. 기술적인 매체 개념

1) 1차, 2차, 3차 매체

매체는 기술적인 전제에 따라 규정될 수 있다. 해리 프로스Harry Pross(1923~2010)는 메시지를 보낼 때 기술적인 보조 수단을 활용하는 정도에 따라서 매체를 구분하자고 제안했다. 그렇게 해서 그는 1차, 2차, 3차 매체라는 세 개의 범주를 고안했다.

1차 매체는 메시지를 생산하는 발신자도, 메시지를 수용하는 수신자도 기술적인 보조 수단을 전혀 사용하지 않는 매체다. 인간의 기본적인 의사소통 매체인 언어, 몸짓, 표정 등이 이에 해당한다.

2차 매체는 메시지를 생산할 때만 기술이 투입되고 수용할 때

는 투입되지 않는다. 이 경우 기술적인 보조 수단은 간단한 것일 수도 있고 복잡한 종류의 것일 수도 있다. 봉화는 2차 매체로 간주된다. 문자도 2차 매체다. 문자가 간단한 석필로 쓰이든 타자기로 작성되든 상관없다. 그림이나 사진 역시 2차 매체에 속한다. 2차 매체에서는 생산이 다소 까다로운 기술에 의존할지라도 그 메시지를 수신할 때는 기술이 필요하지 않다.

3차 매체는 생산할 때나 수용할 때 모두 기술적인 보조 수단이 활용된다. 전보, 영화, 텔레비전, 인터넷의 경우를 예로 들 수 있다. 이처럼 3차 매체는 메시지를 생산하고 수용하기 위해 언제나 기술을 필요로 한다.

매체의 역사적 발전은 이러한 삼분법에 근거하여 아득한 옛날의 의사소통 형식인 몸짓과 언어로부터 인터넷에 이르기까지 추적된다. 3차 매체를 현대적인 기술 매체의 전형으로 간주하는 것은 당연하다. 하지만 이러한 구분법이 예리한 맛이 없는 것은 사실이다. 생산될 때는 복잡한 기술이 투입되지만 볼 때는 아무런 기술이 필요하지 않은 사진도 관례적으로 현대적인 매체에 포함되기 때문이다. 1차 매체와 2차 매체 역시 언제나 명확하게 구분되는 것은 아니다. 무엇보다 기술의 범주를 한정하는 것이 우선 과제다. 예를 들어 판에 문구를 새겨 넣는 간단한 도구가 모두 기술이라고 할 때 타자기와 같은 더 복잡한 도구도 같은 기술로 분류될 수 있을까? 프로스의 구분법에 따르면, 석필로 글을 쓸 때는 2차 매체에 해당되지만 손가락으로 모래에 글을 쓸 때는 해당되지 않는다. 그러한 경계의 문제는 앞에서 논의된 구분이 일반적으로 들어맞을 수 있으나, 개별적인 경우에는 언제나 예외가 있을 수 있다.

2) 아날로그 매체와 디지털 매체

기술적인 기준에 따라 현대의 매체를 아날로그 매체와 디지털 매체로 구분할 수 있다.

아날로그 매체는 특정한 작동 원리를 공유한다. 매체의 전송(가령 소리의 발생 → 비닐 압착 → 음반 재생)은 아날로그 원칙, 즉 유사성의 원칙에 따라서 작동한다. 이와 같이 저장 매체인 레코드판에 새긴 물리적 각인은 소리가 기록된 진폭에 상응한다. 거꾸로 재생 장치는 레코드판의 홈의 형태를 진폭에 맞게 판독하여 그에 상응하는 음파로 변화시킨다.

디지털 매체의 경우, 기록되는 내용과 저장 형식 사이에는 더 이상 유사성의 관계가 없다. 자료는 다른 기호 체계로 변환된다. 이 체계는 아날로그 원리에 따르는 것이 아니라 자체 논리에 따라 작동한다. 소리의 녹음과 전송에 관한 앞의 예에서 디지털 매체의 경우, 아날로그 매체와는 유사성이 전혀 없는 0과 1만으로 구성된 이원적인

〈그림 2.2 1960년대의 전축
©2004 Tomasz Sienicki〉

〈그림 2.3 전자현미경으로 본 CD
©Stefan Kolb〉

코드로 전송된다. 디지털 매체를 재생할 경우 코드는 역순을 따른다 (10장 참조). 기술적인 매체 개념은 명확히 구분되는 듯 보이기 때문에 인기가 높다. 어떤 기술이 사용되는지 쉽사리 식별되는 것처럼 보인다. 하지만 많은 매체 생산물들은 그 생산 과정이 아날로그적인지 디지털적인지 추적되지 않는 경우가 많다. 예를 들자면 사진은 아날로그적으로 찍은 다음 디지털화하여 인쇄할 수 있다. 그러나 눈으로 보아서는 이러한 과정이 식별되지 않는다.

3) 기술적-기능적 매체 개념

기술적-기능적 매체 개념을 정의하는 데는 바탕에 깔린 매체의 기술뿐만 아니라 매체의 기능도 고려된다. 이 경우 매체는 저장 매체, 전송 매체, 의사소통 매체로 구분된다.

정보를 저장하는 데 사용되는 저장 매체로는 레코드판, CD, DVD, 컴퓨터 하드디스크 등이 있다.

전송 매체의 예로는 안테나 또는 케이블을 통해서 텔레비전을 방송하는 데 사용되는 기술을 들 수 있다. 이런 매체는 정보를 일방적으로 전송하는 데 사용된다.

이에 반해 의사소통 매체는 정보를 일방적으로 전송할 뿐만 아니라 정보를 교환하고 소통하는 데도 사용된다. 서신 교환(〈그림 2.4〉 참조), 전화, 인터넷 등이 이에 해당한다.

매체를 기능적으로 정의할 때도 범주를 명확하게 구분 짓는 일이 문제가 된다는 것을 쉽게 알 수 있다. 즉 전화와 인터넷은 전송 매체인 동시에 의사소통 매체로 사용될 수 있다. 매체의 단위로서

〈그림 2.4 메노 하스, 「조급한 발신인과 우편마차 마부」. 폴베딩의 저서
『시민의 상업 활동에 유용한 새로운 편지 교본』(베를린, 1825)의 표지 그림〉

PC(개인용 컴퓨터)는 심지어 세 가지 범주에 모두 속할 수 있다.

4. 사용된 감각 통로에 따른 구분

다양한 매체들을 분류하는 또 다른 방안은 정보를 수용할 때 사용되는 감각기관에 주목하는 것이다. 이때 대부분의 매체들은 시각적이고/이거나 청각적인 감각기관과 연관된다. (매체와 연관하여 후각적·미각적·촉각적 감각은 아직까지는 중요한 역할을 하지 못한다.) 따라서 매체는 청각적 매체, 시각적 매체, 시청각적 매체로 구분할

〈그림 2.5 빌헬름 암베르크, 「괴테의 『젊은 베르터의 고뇌』 낭독」(1870)〉

수 있다. 순수하게 시각적인 매체는 그림이고, 순수하게 청각적인 매체는 음악일 것이다. 시청각적 매체 가운데 현재 가장 주목받는 사례는 영화와 텔레비전이다. 물론 이러한 매체 구분은 언제나 명확하게 이루어지지는 않는다. 책은 무엇보다도 순수 시각적인 매체로 보인다. 인쇄된 문자는 시각을 통해서만 지각되기 때문이다. 하지만 책을 읽을 때 언어와 그 언어의 실현은 청각에 뿌리를 둔다. 문자는 여기서 음성언어의 시각적 코드화로 기능한다. 그러나 음성언어가 주는 인상은 묵독을 할 때도 끊임없이 재생산되며, 소리 내어 읽을 때는 더욱 그러하다.

5. 의사소통의 범위와 조직에 따른 구분

의사소통의 범위와 조직에 따른 매체 구분은 매체를 통해 메시지를 전달받은 사람들의 수와 의사소통의 조직과 연관된다. 이때 나타나는 매체의 두 가지 기본 형태는 각각 다른 의사소통 형식을 가능하게 한다.

하나는 개인적인 의사소통을 중개하는 데 사용되는 매체로서, 사람과 사람을 연결시켜준다. 그것들은 대칭적인 의사소통 관계로서 이해되며 발신자와 수신자 간의 역할 교환도 가능하다. 그 사례로는 편지와 전화를 꼽을 수 있다.

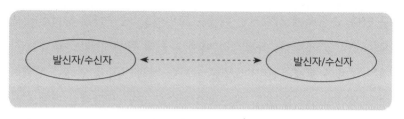

〈그림 2.6 개인적 의사소통 매체〉

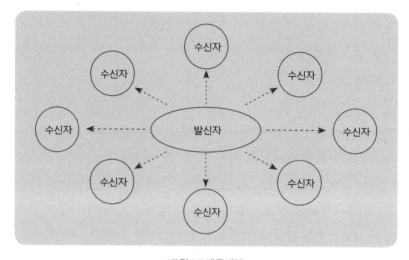

〈그림 2.7 대중매체〉

　　그와 반대편에 있는 것이 신문, 라디오, 텔레비전 등과 같은 대
중매체다. 이 매체들은 두 가지 원리를 특징으로 한다. 중앙의 송신
처는 많은 수신자를 대상으로 한다. 의사소통은 일방향으로 진행된
다. 따라서 발신자와 수신자 사이의 상호작용은 제한된다. 발신자와
수신자의 관계는 비대칭적이고 소수의 발신자가 많은 수신자와 대응
한다. 발신자와 수신자 사이의 역할은 교환될 수 없다.

　　매체는 매체를 작동시키기 위해서 존재해야 하는 사회적 조직에

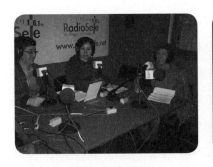

〈그림 2.8 라디오 인터뷰
©unida.asturies 2008〉

〈그림 2.9 라디오와 텔레비전 방송국. 일본
고치 신문방송회관 ©663highland 2008〉

따라 구분할 수도 있다. 예를 들어 매체로서의 편지는 우편 제도, 즉
우체국, 운송 수단, 우편배달부의 존재를 전제로 한다. 전화는 분배
와 관리와 수선을 요하는 기기와 더불어 작동하는 전화망을 필요로
한다. 뿐만 아니라 대중매체는 프로그램을 제작하고 방송하기 위해
높은 수준의 사회적·기술적·경제적 조직을 필요로 한다.

6. 커뮤니케이션사회학적, 조직사회학적 매체 개념

매체를 설명하고 구분하는 또 다른 방법은 매체가 사회적 의사
소통을 조직하는 방식과 연관된다. 이 경우는 사회학적으로 다양하
게 세분할 수 있다. 출판사, 신문사, 방송사는 직원의 조직과 구성,
상품의 생산과 분배, 그리고 재정 조달 방식 면에서 완전히 구분된
다. 독일의 신문사와 출판사는 사기업이지만 방송 영역에는 공기업
모델도 있다. 신문과 방송의 생산 능력은 정해진 시간 간격을 두고

주기적으로 유사한 분량을 산출하도록 되어 있는 반면, 출판사는 이와 완전히 다른 생산 주기를 가진다. 한편, 매체 영역 내에서도 큰 편차가 있다. 공영 텔레비전 방송사와 민영 텔레비전 방송사의 프로그램 구성은 많은 측면에서 차이가 난다. 대중 저널리즘과 수준 높은 저널리즘은 정보를 조사하고 처리하는 방식이 다르다. ARD독일 제1공영방송의 뉴스 프로그램과 민영방송사의 뉴스 프로그램을 비교해보면 그 차이를 확실히 알 수 있다. 마찬가지로 『빌트Bild』독일 최고의 판매 부수를 자랑하는 황색신문와 『프랑크푸르터 알게마이네 차이퉁Frankfurter Allgemeine Zeitung, FAZ』독일에서 가장 권위 있는 신문 중의 하나, 그리고 『라인팔츠Rheinpfalz』 『바디셰 차이퉁Badische Zeitung』 등의 지역신문을 비교해보면 그 차이가 쉽게 드러난다. 물론 시청률을 겨냥하고 특정한 (광고와 관련성이 높은) 목표 집단에 초점을 맞춘 프로그램들의 증가세가 두드러진다. 그래서 공영방송에서 가령 정치 매거진 등의 프로그램은 방송 시간이 줄어들거나 늦은 밤 시간대로 밀려나고 있다.

지금까지 언급한 모든 매체 개념들은 그때마다 선택적으로 매체의 개별적 특징에 초점을 맞추었기 때문에 무언가 일방적인 측면이 있다. 매체를 다양한 범주로 분류하는 일은 언제나 약간의 애매성과 자의성을 띠지 않을 수 없다.

7. 매체 디스포지티브

매체 디스포지티브Mediendispositiv 개념은 지금까지 다룬 여러 매체의 속성과 특징을 고려해보려는 시도다. 이를 통해 매체를 다룰 때

특정 측면을 편파적으로 옹호하거나 은폐하는 일을 피할 수 있을 것이다. 매체 디스포지티브 개념은 기술, 생산 조건, 수용 조건, 매체가 하는 기능 등의 사회적 연관성 전체를 내포한다. 이론적 접근법은 매체를 이러한 모든 요소들이 상호작용한 결과로만 이해될 수 있는 복잡한 체계로 간주하는 것이다. 매체 디스포지티브 개념으로 파악되는 다양한 측면의 관계와 구조 또한 역사적 변화의 영향을 받는다.

일간지의 디스포지티브는 매체가 성공하기 위해 필요한 수많은 요인들과 단계들에 대한 구체적인 사례로 제시될 수 있다. 역사적인 관점에서 고찰해볼 때 신문이 탄생하게 된 첫번째 조건은 문맹을 벗어난 잠재적인 독자의 수가 충분했다는 점이다. 이러한 조건이 충족된 뒤에야 비로소 신문의 제작, 유통, 재정 조달이 조직화될 수 있었다. 오늘날 일간지는 수많은 사회적, 매체적 연관성으로 이루어진 복잡한 디스포지티브다.

생산과 연관해서는 내용과 기술의 영역으로 구분할 수 있다. 내용 부분에 기여하는 요소는 편집자, 통신원, 사진기자 등이다. 모든 개별 신문사는 소속 직원뿐만 아니라 광범위한 통신원들의 망을 가진 통신사 서비스에 의존한다. 편집 전문가는 내용을 자기 신문의 포맷과 레이아웃에 맞추어 넣는 일을 매일 수행한다. 마지막으로 신문은 인쇄되어야 한다.

이러한 생산 과정에 비용이 많이 드는 유통 과정이 뒤따른다. 신문을 보기 위해 우리는 신문 판매소나 구독자의 우편함에 신문을 전달하는 배달인을 필요로 한다. 이러한 생산 과정과 유통 과정은 어마어마한 재정 지출을 야기하지만 이것은 감당해야만 하는 문제다.

일간지의 재정은 몇 가지 경로를 거쳐 조달된다. 수입은 가판대

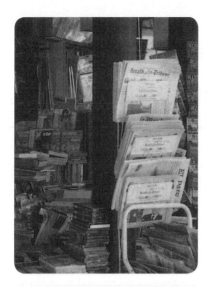

〈그림 2.10 로마의 신문 가판대(2005. 5)
ⓒStefano Corso, Pensiero〉

에서의 판매와 자체 판매부서가 담당하는 정기 구독으로 얻는다. 또 다른 주 수입원은 광고주가 비용을 부담하는 광고다. 광고는 신문 지면의 일부를 차지한다(5장 1절「1) 신문의 역사와 발전」참조). 이 영역에서 신문은 오늘날 인터넷과 경쟁한다. 인터넷은 구인·구직 광고나 부동산 광고와 같은 전형적인 광고를 넘겨받았다. 인터넷과의 경쟁으로 수입이 감소한 많은 일간지들이 경제적인 어려움에 처하게 되었으며, 그 결과 몇몇 신문은 폐간되기도 했다. 현재 독일의 모든 일간지들은 인쇄판을 보완하는 플랫폼으로 인터넷을 활용하고 있다. 인터넷판 신문에는 부분적으로 편집된 기사가 제공되기도 하고 부가적인 정보나 소식 또는 그날의 속보도 제공된다. 인터넷판 신문이 등장함으로써 추가적인 광고 공간과 정보 생산물을 판매할 수 있는 가능성이 생겨났다. 그 밖에도 태블릿 컴퓨터에 맞는 판본으로 전자신문과 읽을거리가 제공되고 있다. 독일어권의 초지역적인 몇몇 일간지는 그동안 텔레비전 매체와의 연계를 시도했다. 예를 들어 매거진 방송이 쥐트도이체 차이퉁 TVSüddeutsche Zeitung TV「쥐트도이체 차이퉁」은 뮌헨 소재의 권위 있는 독일어권 일간지다 또는 엔체트체트 포맷NZZ Format「노이에 취리허 차이퉁」은 스위스 취리히에 소재한 권위 있는 독일어권 일간지

다이라는 제목으로 제공된다. 그 배경에는 이중적인 의도가 있다. 우선 대중매체인 텔레비전에서 신문의 이름을 광고하는 것이며, 또 다른 의도는 일간지가 가진 다소 진지한 이미지를 텔레비전 매체의 방송에 전달하는 것이다.

지금까지 일간지라는 매체 디스포지티브의 형성, 그리고 현재 엄청난 변화를 겪고 있는 사회적·매체적 상황에 대해 짧게 개괄해보았다. 이것뿐만 아니라 언론법이 만들어낸 요구나 정치적(파당적) 이해관계와 성향도 신문의 형성에 영향력을 끼쳤다.

8. 연습문제

I 대중매체와 개인적 의사소통 매체의 예를 들어보고 조직적인 면에서 어떤 차이가 있는지 설명해보라.

2 매체는 기술적으로 세 가지 주요 기능에 따라 구분할 수 있다. 그것은 어떤 기능이며, 어떤 매체가 어떤 기능에 속하는가?

3 아날로그 매체와 디지털 매체의 차이는 무엇인가?

〈그림 2.11 옵틱 레노메(요지경 주위에 몰려든 아이들)(파리, 1780년경)〉

4 1차 매체, 2차 매체, 3차 매체는 무엇인가? 연필 소묘, 슬라이드 사진, 아이들을 위한 요지경(〈그림 2.11〉 참조)은 각각 어디에 속하는가? 그렇게 생각한 근거는 무엇인가?

5 마셜 매클루언은 매체를 인간의 확장으로 이해한다. 이 개념으로 파악할 수 있는 매체의 예를 들어보라.

6 모자이크 이미지를 근거로 니클라스 루만이 언급한 매체와 형태 사이의 관계를 설명해보라.

7 매체 디스포지티브는 무엇을 의미하는가? '뉴스 매거진'을 예로 들어 설명해보라.

9. 참고문헌

Helmes, Günter & Werner Köster(eds.), *Texte zur Medientheorie*,
 Stuttgart 2002.
Hickethier, Knut, *Einführung in die Medienwissenschaft*, Stuttgart,
 Weimar 2003.
Kloock, Daniela & Angela Spahr, *Medientheorien. Eine Einführung*,
 München 1997.
Leschke, Rainer, "Medientheorie," *Handbuch der Mediengeschichte*,
 Helmut Schanze(ed.), Stuttgart 2001, pp. 14~40.
Luhmann, Niklas, *Die Realität der Massenmedien*, 2nd Rev. ed., Opladen
 1996. [한국어판: 니클라스 루만, 『대중매체의 현실』, 김성재 옮김, 커뮤
 니케이션북스, 2006.]
Pross, Harry, *Publizistik. Thesen zu einem Grundcolloquium*, Neuwied,
 Berlin 1970.
Schöttker, Detlev, *Von der Stimme zum Internet. Texte aus der Geschichte
 der Medienanalyse*, Göttingen 1999.

제2부

언어 기반 매체의 발전

3장 구술성과 문자성

매체를 역사적, 체계적으로 고찰할 때 마주치게 되는 첫번째 구분은 구술성과 문자성의 구분일 것이다. 구술적 의사소통과 문자적 의사소통은 여러 가지 관점에서 구분된다. 문자는 상당한 시간적·공간적 거리를 극복하고 의사소통을 중개할 수 있게 한 최초의 매체다. 문자의 역사적 탄생은 사회적으로 심대한 영향을 미쳤을 뿐만 아니라 인간의 사고에도 지대한 영향력을 행사해왔다. 오늘날 구술적 의사소통과 문자적 의사소통은 많은 매체 환경에 등장한다. 개별 매체 환경에서 구술성과 문자성은 서로 어떤 관계를 지니는지 고찰해볼 필요가 있다.

1. 구술성

전화와 같은 기술적인 전송 매체가 등장하기 전, 모든 구술적 의사소통의 전제는 동일한 시간적·공간적 상황에 발신자와 수신자가 함께 있어야 한다는 점이었다.

의사소통 상황의 공간적 확장은 인간의 목소리가 도달 가능한 거리로 제한된다. 전기를 사용해 목소리를 증폭시키지 않는 한, 일정한 거리를 벗어나면 인간의 육성만으로는 의사소통을 할 수 없다.

구술적 의사소통의 시간적 조건은 더 구체적으로 규정된다. 저장 매체가 발명되기 전에 구술적 의사소통은 발신자와 수신자가 완전히 같은 시간, 같은 장소에 있어야만 가능했다. 말한 것은 말을 하면서 사라지고, 오직 말하는 그 순간에만 들릴 뿐이다.

구술적 의사소통의 이러한 시공간적 조건은 참여자들에게 어느 정도의 명료성을 보장한다. 이러한 명료성은 매체로 중개된 모든 의사소통 형식에서는 찾아볼 수 없다. 명료성은 오직 시공간이 공유된 상황에서 구체적인 대상들에게 직접 제시될 뿐이다. 대화 상대방은 이해가 안 될 경우 즉시 질문을 할 수 있다. 말하는 사람은 상대방의 반응에 즉각적으로 대응하여 지속적으로 말을 수정하거나, 다시 설명하여 오해를 바로잡을 수 있다.

구술적 의사소통에서는 언어의 의미론적 차원 외에 감정적 차원도 언제나 함께 표현된다. 말하는 사람은 가령 개별 단어와 진술의 중요성을 강조하기 위해 목소리 크기를 조절하는 식으로 음성적 표현 형식을 의도적으로 이용할 수 있다. 또한 음성은 무의식중에 말하는 사람의 신체적 상태나 정서적 상태에 대해서도 무언가를 알려줄

수 있다. 구술적 의사소통의 이러한 차원은 그 과정을 문서화하는 경우 어쩔 수 없이 사라지고 만다.

기호학적 차원에서 구술적 의사소통은 대체로 표정, 몸짓, 공간학proxemics 등과 같은 준언어적 기호 체계와 결합되어 나타난다.

표정은 얼굴의 표현 형식으로서 모든 문화를 막론하고 그 의미가 동일하기 때문에 보편적으로 적용될 수 있고 이해될 수 있다. 전형적인 사례로서 미소를 들 수 있다.

〈그림 3.1 미소 짓는 여인〉

몸짓은 팔과 손을 의사소통에 이용하는 것이다. 몸짓의 형태와 의미는 문화에 따라 크게 달라진다. 예를 들어 남유럽 국가들의 경우 구술적 의사소통에 동반하는 몸짓이 북유럽 국가들보다 훨씬 표현성이 높다. 이러한 문화적 차이 때문에 몸짓은 서로 다른

〈그림 3.2 파울 클레, 「상대의 지위가 더 높다고 생각하는 두 남자의 만남」(1903)〉

문화권에 속한 사람들 간의 대화에서 오해를 불러일으키기 쉽다.

공간학은 의사소통을 할 때 공간적 배치에서 야기되는 신호 효과를 말한다. 가령 공간 관계를 통해 위계질서가 표출될 수도 있다. 낯선 사람에 대해서는 어느 정도 거리를 유지하는 것이 일반적이다. 하지만 표현되는 거리는 문화의 영향을 많이 받는다. 만일 대화 상대자가 거리를 좁힌다면 위협으로 받아들여질 수도 있다.

구술적 의사소통에서는 생산과 수용이 시간적으로 일치하며 대체로 메시지가 저장되는 경우가 드물기 때문에 수용될 수 있는 정보의 양이 쉽게 한계에 도달한다. 들은 것은 단기 기억에 단단히 묶인다. 만일 말한 내용을 확실한 지식으로 만들려고 한다면 여러 가지 수사적修辭的인 방법이 투입되어야 한다. 그래서 빼어난 구술 강연의 문체는 문자 텍스트에서 좋은 문체로 간주되는 것과 확연히 다르다. 구술 강연에서는 짧은 문장들을 사용하고 과도한 중복, 즉 동일한 내용을 반복적으로 설명하는 등의 방법을 사용하여 말한 내용이 잘 이해되도록 해야 한다. 한편 주문장과 부문장이 예속된 복잡한 종속문의 문장 구조는 피해야 한다. 그보다 언술은 병렬적으로, 다시 말해서 주문장을 나열하는 방식으로 구성되어야 한다. 만일 구술 강연에서 문체상의 이러한 사항들을 고려하지 않는다면 청취자들의 수용 능력은 이내 한계점에 도달할 것이다.

문자가 생겨나기 전과 기술을 활용한 근대적 저장 매체가 생겨나기 전에는 발설된 것을 저장하는 능력이 부족했기 때문에 말한 내용을 생산하거나 재생산할 때 특히 인간의 기억력을 필요로 했다. 문자 매체가 고안되기 전에는 인간의 두뇌가 지식을 저장할 수 있는 유일한 방법이었다. 따라서 인간은 특정한 기억술, 말하자면 언어를 일

정하게 형식적으로 조직하여 좀더 쉽게 기억할 수 있도록 해주는 기억 보조 방법을 발전시켰다. 이러한 기억술은 중요한 지식을 다음 세대로 전달하는 데 기여했다. 기억을 용이하게 하는 언어의 형식적 구조는 말을 할 때 나타나는 규칙적인 리듬인 운율과 각운이다. 따라서 문자가 등장하기 전에는 더 잘 기억하기 위해서 정치적으로나 법적으로 중요한 내용을 운문 형태로 표현하는 일이 잦았다. 산문 텍스트를 암기하려고 시도해본 적이 있는 사람이라면, 산문을 암기하는 일이 규칙적인 운율과 각운이 있는 시를 암기하는 것보다 얼마나 더 어려운지 알 것이다.

2. 문자성

구술적 의사소통과 달리 문자적 의사소통에서는 발신자와 수신자가 공간적으로나 시간적으로 동일한 상황에 있지 않다. 다시 말해 발신자와 수신자는 공간적 거리나 시간적 거리를 넘어서서 의사소통할 수 있다. 그러나 이와 같이 공유된 상황에서 벗어나면 명료성 상실이라는 문제가 제기되어 어느 정도 메시지를 해석해야 할 필요성이 생긴다. 문자적 의사소통은 발신자와 발신자의 행동 상황으로부터 분리되기 때문에 발신자가 메시지의 내용을 즉각적으로 수정하거나 해명할 수 있는 가능성도, 수신자가 내용에 대해 문의할 여지도 제한된다.

구술 중심의 문화로부터 문자 중심의 문화로 넘어가는 과도기에 살았던 그리스 철학자 플라톤Platon(기원전 428~348)은 대화편 『파이

드로스*Phaidros*』에서 문자를 "아비 없는
자식"이라고 비판했다.

문어文語가 홀로 세상에 나갔다가
부모 없이 떠도는 아이처럼 모든 학대
와 오해에 무방비 상태로 내맡겨졌다
는 비유다. 그 밖에도 플라톤은 문자가
인간의 기억력을 약화시킨다고 비판했
다. 문자로 인해 인간은 누구나 기억력
을 사용하지 않고서도 정보를 저장할

〈그림 3.3 플라톤의 두상. 로마
시대 복제본, 뮌헨 조각박물관〉

〈그림 3.4 플라톤의 『국가』 파편〉

수 있게 되었기 때문이다. 플라톤은 문자를 계속 사용하면 인간의 기억력이 퇴화할까 봐 두려워했다. 흥미로운 사실은 플라톤이 문자 매체에 대한 비판을 문자 텍스트로 표명했다는 것이다. (그렇지 않았더라면 우리들은 아마 오늘날 그의 학설은 물론 그의 이름조차 몰랐을 것이다.) 물론 플라톤은 철학 텍스트를 대화 형식으로 저술하기도 했다. 즉, 플라톤은 대화 상대자에게 질문할 수 있고 즉각적으로 개입할 수 있는 구술적 의사소통 형식을 문자 매체로 모방하고자 시도한 것이다.

그 밖에도 구술적인 대화와는 달리 문자로 의사소통을 할 때는 몸짓, 표정, 공간학 등이 유실된다. 그러나 문자는 새롭고 독자적인 표현 가능성을 추가로 얻는다. 각각의 필적은 개성적인 표현의 가치를 지닌다. 그래서 우리는 필적을 보고 그 사람의 나이나 그 순간의 상태를 읽어낼 수 있는 것이다. 또한 문자는 레이아웃의 가능성과 사진 등의 다른 매체와 결합할 수 있는 가능성도 제공한다. 예를 들면 조립 설명서와 같은 많은 텍스트 유형은 그림과 문자 설명이 결합할 때 최적화된다.

문자적 의사소통의 경우, 정보의 생산과 수용이 시간의 제약을 받지 않기 때문에 정보를 생산하는 또 다른 가능성이 생긴다. 시간의 구속을 받지 않을 때 비로소 다소 긴 복합문이나 종속문을 사용하여 더 강력하고 밀도 높은 정보를 생산하고 수용하는 일이 가능해진다. 발신자는 메시지를 구상할 시간을 가질 수 있고 심사숙고해보기 위해 글쓰는 행위를 언제든지 멈출 수 있다. 이에 상응하여 수신자는 읽을 때 내키는 대로 빨리 읽거나 천천히 읽을 수 있으며, 또는 앞부분을 다시 읽거나 같은 부분을 이해될 때까지 반복해서 읽을 수도

있다.

구술적 의사소통에 비해 두드러지는 문자의 가장 중요한 장점은 메시지를 보존할 수 있다는 점이다. 그렇게 해야만 의사소통에서의 시공간적 거리가 극복된다. 메시지를 문자로 고정할 수 있게 되자, 인간은 최초로 개인의 기억과 무관하게 메시지를 저장할 수 있게 되었다. 한편, 문자가 널리 사용되자 문서들을 보관하고 찾아볼 수 있도록 정리하는 도서관과 같은 특수한 사회적 기관이 필요하게 되었다(4장 3절 참조).

3. 문자성의 사회적 영향

다음에서는 당대까지 구술 문화로 특징되었던 사회에서 문자의 확산이 초래한 광범위한 영향력을 살펴보고자 한다. 문자의 확산은 사회의 모든 분야에 영향을 끼쳤으며, 정치나 철학, 신학이 그랬던 것과 마찬가지로 사람들의 일상적 삶을 변화시켰다. 역사적으로 볼 때 최초의 문자는 기원전 4000년경에 수메르 문화에서 생겨났다. 수메르인들은 자신들이 개발한 설형문자를 축축한 점토판 위에 석필로 새겨넣었다. 예나 지금이나 여러 가지 문자 체계가 존재해왔고 앞으로도 그러할 것이다. 기원전 8세기쯤에 그리스인들이 오늘날까지 유럽에서 사용되는 알파벳을 만들었으며, 이것을 훗날 로마인들이 개조하여 마침내 오늘날 사용되는 알파벳 문자로 발전시켰다. 소리의 모사에 바탕을 둔 표음문자인 알파벳과는 완전히 다른 문자로는 한자를 들 수 있다. 한자는 표의문자로서 이 문자 기호는 사물을 대변

〈그림 3.5 설형문자 텍스트가 기록된 수메르 왕 구데아의 원통. 파리 루브르 박물관〉

한다. 상형문자의 원칙에 의거하여 한자 기호는 표현하는 대상을 모
사한다. 하지만 역사가 진행되면서 기호가 유형화됨에 따라, 대상과
의 유사성은 제한된 범위 내에서만 인식 가능하게 되었다. 다양한 문
자 체계는 서로 상이한 원리에 기반하고 있지만, 모두 해당 문자를
사용하는 사람들과 사회에 막대한 영향을 미친다. 하지만 역사적 현
실에서는 이러한 모든 발전이 해당 문화 전체에서 동일한 방식으로
이루어진 것은 아니었다. 문자 사용이 종교적 이유나 정치적 이유 등
으로 제한될 때도 있었기 때문이다.

MEDISCHE KEILSCHRIFT.

Zeichen	Wert	Zeichen	Wert	Zeichen	Wert	Zeichen	Wert
𒀀	a	𒌓	ut	𒅕	ir	𒄯	har
𒄿	i	𒌅	tu	�	ur	𒈦	pir
𒌋	u	𒉺	pa	𒆷	la	𒉺	pat
𒀠	ā	𒉿	pi	𒇷	li	𒁇	bar
𒄑	ī	𒁀	ba	𒇻	lu	—	man. van
𒀀	ū	𒁉	bi, hat	𒌌	ul	—	mar var
𒄩	ha	𒁍	bu	�	ša	—	maš, vaš
𒄭	hi	𒀊	ap	�	ši	𒄈	muš, vuš
𒇻	lu	𒅁	ip	�	šu	𒀸	mas, vas
𒅀	ya	𒌒	up	�	šī	𒋫	tan
𒆠	ki	𒈠	ma, va	𒀸	aš	�	tah
𒆪	ku	𒈪	mi, vi	𒅖	iš	𒌇	tuk
�qa	qa	𒈬	mu, vu	𒊓	sa	�	tik
𒂵	ga	𒅎	im	�	su	𒋻	tar
𒄀	gi	𒌝	um	𒊭	ṣa	𒌉	tur
𒀝	ak	𒈾	na	𒋛	ṣi	𒁕	daš
𒅀	ik	𒉌	ni	�	ṣu	�nap	nap
𒊌	uk	𒉡	nu	𒊍	as	𒊏	rak
𒋫	ta	𒀭	an	𒄑	is	𒊏	rab
𒋾	ti	𒅔	in	𒆚	kam, kav	𒊭	raš
𒌅	tu	𒌦	un	𒃶	kan	�nun	nun
𒁕	da	𒊏	ra	𒃺	kar, gar	�šik	šik
𒁺	du	𒊑	ri	𒆳	kur	𒋆	šin
𒀜	at	𒊒	ru	𒃻	kaš	𒋗	šir

Die medische Keilschrift ist offenbar von der assyrischen entlehnt, die Lautzeichen stimmen ziemlich überein, doch sind nur wenige geschlossene Silben aufgenommen worden. Manche assyrische Wortbilder sind als Ideogramme ins Medische aufgenommen, nämlich: 𒈗 *König*, 𒌗 *Monat*, 𒇽 *Mensch*, 𒀭 *Gott*, 𒀀 *Wasser*, 𒄞 *Thier*, 𒅗 *Weg*. Hinter jedem Ideogramm steht das Zeichen 𒈨, welches wahrscheinlich Fremdwort bedeutet, z. B. *Thier kur-ra* (Pferd) 𒄞𒆳𒊏.

74

〈그림 3.6 메디아(고대 이란)의 설형문자. 카를 파울만, 『문자의 책』(빈, 1880)에서 재인용〉

〈그림 3.7 아티카 접시 표면에 새겨진 그리스 알파벳의 초기 형태 ©Marsyas 2007〉

〈그림 3.8 북경과 상해라고 쓰인 한자〉

1) 복잡성의 증가

　　문자의 도입은 해당 문화의 언어와 사유에 엄청난 복잡성을 초래한다. 문자를 통해서 비로소 학문과 이론 형성이 가능해진다. 문자가 도입되기 전까지 사회적으로 유효한 지식 기반은 집단 구성원들의 기억 능력에 달려 있었다. 문자는 지식 기반을 고정하고 수집하고 확산할 수 있게 하며, 학문 발전의 전제 조건인 비판을 가능하게 한다. 게다가 지식의 문서화는 이론 형성에 필수적인 추상화 작업을 가능하게 한다.

　　지식 생산의 문자화는 오래지 않아 사회적으로 존재하는 지식 기반에 지나친 복잡성을 초래하여, 개인으로서는 그러한 지식 기반을 더 이상 파악할 수 없게 된다. 그리하여 특수한 지식 영역을 담당하는 전문가가 형성된다. 그런 전문가 문화는 지식의 발전과 분화를 다시 촉진하게 된다. 결국 문외한은 개별 전문가 집단의 지식을 조망

하거나 이해할 수 없게 된다(3장 3절 「4) 분화」참조).

2) 문서화

사회적 지식 기반의 복잡성이 증가하는 까닭은 문자로 인해 문서화가 가능해졌기 때문이다. 그래서 지식은 범위와 복잡성의 측면에서 제한된 수행 능력을 가진 인간의 기억력으로부터 점차적으로 독립하게 된다. 이제 중요한 정보를 기억 '외부에' 저장할 수 있게 됨으로써 기억력은 부담을 덜게 되었다. 지식이 문자로 고정됨으로써 지식 기반들 간의 비교가 가능해지고, 시간이 흐른 다음에도 지식의 발전을 거슬러 추적할 수 있게 되었다. 그러나 지식의 수집은 그 자체로 문제를 초래하기도 한다. 더 많은 지식이 문자화되면 될수록 특정한 정보나 특별히 더 중요한 정보를 여과해내기 어려워지기 때문이다.

3) 해석의 문제

문자로 쓰인 문서 덕분에 역사상의 먼 거리를 극복할 수 있었지만 이는 곧 이해력의 문제를 야기한다. 발신자와 수신자 간의 문화적 맥락이 크게 다를 수 있기 때문이다. 그래서 심지어 해석학 Hermeneutik(예술 작품의 이해와 해석에 관한 이론)이라는 독자적인 학문적 방법론이 형성되기도 한다. 이 방법론은 역사적, 문화적 거리를 넘어서서 이해의 문제를 해결하려고 시도한다. 그러한 해석의 문제는 유럽 역사상 가장 중요한 책이라 할 수 있는 성경의 수용사를 살

펴보면 알 수 있다. 성경 텍스트의 성립과 훗날 역사의 흐름 속에서 나타난 성경의 해석 사이에 놓인 거대한 시간적·문화적 차이로 인해 엄청난 모호성이 생겼다. 그래서 오늘날까지 여러 기독교 교파들은

〈그림 3.9 기원전 750년경에 쓰이고 기원전 550년경에 필사된 아모스서.
1900년경 버나드 그렌펠과 아서 헌트에 의해 발견되었다.〉

구약성경과 신약성경에서 어떤 구절은 축자逐字적으로, 어떤 구절은 전의된 의미로 이해하는 등 수많은 해석이 존재하게 되었다.

4) 분화

문자와 결부된 사회생활에서 복잡성이 전반적으로 증가하면 업무의 분화가 초래된다. 문자의 확산은 오늘날까지 지속되고 있는 사회적 분업의 과정을 전제로 삼는 동시에 이를 가능하게 한다. 그래서 일반 대중이 납득하지 못하더라도 상관없는 전문용어를 발전시킬 수 있는 전문가 집단이 형성된다. 우리는 모든 학문의 기원인 철학과 신학 문제를 다루는 전문가를 발견하게 된다.

작은 집단은 전적으로 대면적 face-to-face 의사소통에 의존할 수밖에 없다. 이와 달리 조직과 응집이 더 복잡한 국가 조직은 특별한 능력을 가진 행정 관료를 필요로 한다. 이때 등장한 관료 조직은 모든 것을 문서로 확증하는 특별한 행동 양식을 가지고 있다. 이러한 사회집단이 가령 식량 생산과 같은 전통적인 과제를 넘겨받을 때

〈그림 3.10 가장 오래된 포르투갈어 문서 중 하나인 「음험함에 대한 주석」 (1210~14). 귀족인 로렌수 페르난데스 드 쿠냐가 당한 박해와 악행을 서술하고 있다.〉

는 문서화된 양식을 함께 넘겨받아야 한다. 복잡한 국가 조직을 유지하는 데 반드시 필요한 세금과 공과금을 인상하려면 문자로 기록된 문서에 의존하는 행정과 규제가 더 많이 필요하게 된다.

경제 분야에서도 문서는 새로운 형식을 가능하게 했다. 부동산이 기록되고 그 결과 신용 대부와 이자가 생겨나며, 주식을 통해 경영에 참여할 수 있게 된다. 실제로 수메르인이 남겨놓은 가장 오래된 발굴 문서는 재고나 채무 기록 등 상업이나 행정에 관련된 것들이다.

여러 사회 영역에서 증대된 복잡성은 사회적인 삶을 규제하는 성문화된 사법 체계의 발전을 요구하기도 한다. 법 영역에서 독자적인 전문용어를 구사하는 전문가 집단이 양성됨으로써 사회적 세분화 과정이 촉진된다. 일반적으로 문자 사용은 고급문화 성립에 있어서 본질적인 요소라고 말할 수 있다.

4. 상이한 매체적 맥락에서의 구술성과 문자성

오늘날 우리는 일상에서 언제나 구술적·문자적 의사소통과 관련을 맺고 있다. 이것은 우리가 사용하는 수많은 매체와 연관된다. 이 매체들은 기술의 발전으로 인해 구술적·문자적 형식의 의사소통을 가능하게 해준다. 그런데 많은 매체들은 이 두 가지 의사소통 모델이 결합되거나 혼합된 형태다.

1) 연극

인류의 역사에서 연극은 가장 오래된 표현 형식 중 하나다. 연극 역시 정보나 의사소통을 중개하는 매체로 간주될 수 있다. 언뜻 보기에 연극은 언어의 구술적 사용을 특징으로 삼는 것으로 보인다. 하지만 전통적인 유럽 연극에서 구술적 대화는 문자 텍스트 원고를 바탕으로 한다. 원고를 암기하여 무대에서 상연하는 것이다. 고전적인 예술 연극에서 언어는 기예적인 형식화와 복잡성이라는 측면에서 구술적 의사소통보다는 문자적 의사소통 모델을 더 많이 따른다. 하지만 즉흥극에서는 사정이 다르다. 즉흥극에서는 텍스트 원고를 바탕으로 하지 않는, 즉흥적이고 구술적인 표현이 중시된다. 이 두 가지 연극 형식은 서로 결합될 수 있다. 모든 것을 고려해볼 때 연극은 구술적 의사소통과 문자적 의사소통이 교차되는 매체로 간주할 수 있다.

2) 전화

전화 매체는 전통적인 형태로 구술적 의사소통을 위해 사용된다. 물론 전화를 사용한 의사소통은 참석자들 면전에서 이루어지는 고전적인 형태의 구술적 의사소통과는 구분된다. 전화를 하는 사람은 동일한 시간적 상황을 공유하기는 하지만 동일한 공간적 상황을 공유하지는 않는다. 따라서 "거기 있는 여자" 또는 "저기 저 책"처럼 공간과 연관된 지시적 발언은 이해될 수 없다. 이런 관점에서 명백하게 구술적 의사소통 형식인 전화를 거는 행위는 문자적 의사소통과 유사한 상황에 놓인다.

3) 자동응답기

자동응답기를 사용하는 경우 원거리의 구술적 의사소통에서 공유된 공간적 상황뿐만 아니라 공유된 시간적 상황마저도 포기될 가능성이 있다. 그리하여 수신자가 언제 전화가 왔었는지를 정확하게 알 수 없는 경우에는 "지금" "한 시간 후에" 등과 같은 시간과 연관된 지시적 표현은 이해될 수 없으며, 직접적인 반응을 보일 수도 없다. 발신자는 수신자가 메시지를 언제 받을지 혹은 도대체 받기나 할지 등을 전혀 알 수 없다. 그 때문에 자동응답기의 경우 구술적 의사소통과 문자적 의사소통의 특성이 독특하게 중첩된다. 자동응답기에 녹음될 때는 구술적으로 이루어지지만 녹음된 메시지는 문자의 전형적인 특성을 띤다. 그러나 글쓰기와 달리 자동응답기에 녹음을 남겨놓는 경우에는 전화를 건 사람이 수정이나 삭제를 할 수 없다. 무슨 말을 어떻게 해야 할지 계획할 때도 글쓰기의 경우처럼 시간을 무턱대고 늘릴 수 없다. 메시지의 녹음과 즉흥성은 문자의 특징이자 구술성의 특징으로서 서로 중첩된다. 따라서 많은 사람들이 자동응답기에 녹음하기를 수줍어하는 까닭이나 자동응답기에 연결되었을 때 무슨 말을 할지 사전에 계획하는 이유가 해명될 수 있다.

4) 인터넷에서의 의사소통 가능성

인터넷에서 가장 널리 사용되는 의사소통 형식인 이메일은 순전히 문자에 기반을 둔 매체로 보인다. 그러나 여기서도 여러 특징들이 혼합된 형식이 나타난다. 일상적으로 그리고 즉흥적으로 사용된다는

점 때문에 이메일은 구술적인 대화에서처럼 대개는 특별한 형식 없이 짧은 문장으로 의사소통된다. 채팅에서는 이러한 점이 더욱 두드러지게 나타난다. 채팅에서는 대개 구어체를 사용한다. 즉각적으로 묻고 답할 수 있는 가능성은 구술적 의사소통의 전형에 해당한다. 대면적 대화에서 사용되는, 몸짓이나 표정 또는 음성에 담긴 감정 등 준언어적 표현 방식을 대체하기 위해 이모티콘Emoticon이라는 고유한 그림 상징 목록도 생겨났다.

 이모티콘의 예: 웃는 얼굴 :-)

 윙크 ;-)

 슬픈 얼굴 :-(

〈그림 3.11 다양한 이모티콘〉

5) 라디오 방송

라디오 방송에서 모든 프로그램은 청각적인 채널을 통해 작동한다. 그래서 오직 구술적인 언어만이 전달될 수 있다. 물론 여기에도 구술성과 문자성의 상호작용이 일어난다. 자주 그렇듯이 진행자들이 즉흥적이라는 인상을 주려고 시도하는 경우에도, 인터뷰를 제외한 대부분의 멘트는 사전에 문자로 쓰여 있다. 물론 문자로 작성된 원고는 들을 때 바로 이해될 수 있도록 구술 텍스트 형식으로 작성된다.

짧고 병렬적인 문장과 같은 구술성의 전형적인 특징은 텍스트를 서면으로 구상할 때 미리 고려된다. 따라서 라디오 매체 역시 구술성과 문자성 사이의 긴장 영역에 위치한다고 하겠다.

6) 텔레비전

극영화, 텔레비전 드라마, 연속극 등의 영역은 연극에서처럼 구술적 의사소통의 시뮬레이션을 통해 작동한다. 하지만 이러한 시뮬레이션 역시 문자로 작성된 시나리오 형식의 원고에 기초를 둔다.

텔레비전의 사회와 진행에서는 카메라를 들여다보는 화자와 시청자 간의 구술적 대화 상황을 암시하려는 시도가 이루어진다. 텔레비전 쇼에서는 이러한 의사소통이 진행되고 있다는 인상을 심어주기 위해 스튜디오에 방청객을 끌어들인다. 하지만 대부분의 텔레비전 쇼가 문서로 작성된 콘셉트를 따른다는 것은 자명하다. 유명한 토크쇼 진행자이자 희극인인 하랄트 슈미트Harald Schmidt도 이따금씩 흥미를 유발하기 위해 자기의 개그 중에서 어떤 것들이 작가들에 의해 쓰였고 어떤 것들이 자신의 즉흥적인 재치에서 나왔을까 하는 등의 시청자로서는 답변하기 어려운 질문을 십분 활용한다. 어쨌든 모든 대중매체가 그렇듯이 텔레비전을 통한 의사소통은 언제나 일방적이다. 텔레비전 수상기 앞에 있는 시청자로서는 직접적으로 반응할 방법이 거의 없다.

5. 연습문제

I 자동응답기를 사용할 때 언어 사용은 구술적 의사소통 모델을 따르는가, 문자적 의사소통 모델을 따르는가?

2 왜 말로 하는 강연의 경우에는 문자로 된 텍스트와는 다른 문체가 필요한가? 형식적인 차이는 무엇인가?

3 기억술은 무엇이고 문자가 발명되기 이전의 사회에서 어떤 역할을 했는가?

4 플라톤은 문자의 어떤 점을 비판하기 위해 문자를 아비 없는 자식에 비유했는가?

5 문자를 사용함으로써 언어가 갖게 된 새로운 형상화 방법으로는 어떤 것들이 있는가?

6 라디오 매체에서 구술성과 문자성은 어떤 관계인가?

7 문자의 사용과 고급문화의 등장은 어떻게 관련되는가?

6. 참고문헌

Goody, Jack, *Die Logik der Schrift und die Organisation von Gesellschaft*, Frankfurt / M. 1990.

Goody, Jack, Ian Watt & Kathleen Gough, *Entstehung und Folgen der Schriftkultur*, Frankfurt / M. 1986.

Haarmann, Harald, *Universalgeschichte der Schrift*, Frankfurt / M. 1990.

Havelock, Eric A., *Als die Muse schreiben lernte*, Frankfurt / M. 1992. [옮긴이: 한국어로 번역된 해블록의 저서로는 『플라톤 서설: 구송에서 기록으로, 고대 그리스의 미디어 혁명』(이명훈 옮김, 글항아리, 2006)이 있고, 『그리스 문자 혁명과 그 문화적 결과』의 일부가 『매체 이론의 지형도 1』(윤미애 외 옮김, 서울대학교출판문화원, 2018)에 실려 있다.]

Ong, Walter J., *Oralität und Literalität. Die Technologisierung des Wortes*, Opladen 1987. [한국어판: 월터 J. 옹, 『구술문화와 문자문화』, 임명진 옮김, 문예출판사, 2018.]

4장 텍스트, 책, 인쇄

역사적으로 볼 때 언어의 문자화는 당대까지는 알려지지 않았던 의사소통의 형상화 가능성을 새롭게 보여준 신선한 제시 형식이었다. 텍스트는 문자로 표기된 모든 형태의 문서들을 포괄하는 가장 보편적인 표현 수단이다. 텍스트는 문자로 기록된 것을 내적으로 배치하고 분류할 수 있는 가능성을 열어준다. 이와 더불어 점토판, 두루마리, 책 등 텍스트가 저장되고 전파될 수 있는 여러 가지 기록 매체가 개발되었다. 저작물들이 축적됨에 따라 저장된 지식을 조직화하고 접근성을 높여야 할 필요성이 생겼다. 이런 용도로 이미 고대부터 도서관이 발전했다. 그러나 문서가 폭발적으로 증가하고 확산된 것은 15세기 유럽에서 요하네스 구텐베르크Johannes Gutenberg(1397/1400~1468)가 인쇄술을 발명하면서부터다. 그 덕분에 문자가 사회의 전 영역으로 확산될 수 있었다. 포괄적인 읽기와 쓰기 능력은 이때부터 인간 문화의 지속적인 발전을 특징짓고 규정한다. 책 매체의 확산과 책 시장의 번성은 양적인 측면에서 서술될 수 있을 뿐 아니라, 18세기 이래로 '고급 문학'으로 변화되는 과정에서 볼 수 있듯이 널리 보급된 출판의 형식과 주제에도 영향을 미쳤다. 노벨레Novelle중·단편 소설의 일종나 장편 소설과 같은 문학 장르가 번성한 것이 좋은 예다.

1. 텍스트

'텍스트'라는 용어가 일반적으로 사용되기는 하지만 이것이 무엇인지 정의하기는 쉬운 일이 아니다. 보통 일련의 (문자) 기호를 '텍스트'라 칭한다. 하지만 기호를 임의로 모아놓았다고 해서 모두 텍스트로 간주되지는 않는다. 낱자나 단어가 적힌 종이쪽지 몇 개를 뒤섞어놓은 것은 아직 텍스트라고 할 수 없다. '텍스트'라는 말은 엮어서 짠 천이라는 뜻의 라틴어 단어 텍스투스textus에 기원을 두고 있다. 따라서 텍스트는 어느 정도의 연관성, 즉 일관성을 가지고 있다는 점을 특징으로 한다. 이러한 일관성은 내용적으로나 형식적으로 인식될 수 있어야 한다. 다시 말해서 텍스트는 의미 연관성을 가지고 있어야 하며 외적인 통일성도 인식될 수 있어야 한다. 텍스트는 시작과 끝이 있다. 이러한 외적 특징뿐 아니라 텍스트는 내적으로도 문장이나 절, 장으로 구분될 수 있다.

언어를 구조화하는 이러한 형식은 언어를 문자화할 때 비로소 나타난다. 구술적 의사소통은 의사소통이 생겨나는 사회적 맥락을 통해 그 구조를 얻는다. 대화에 끼어들거나 대화를 중단하는 것은 화자가 처한 상황이 어떠한가에 달려 있다. 언어의 구조화에 대한 숙고는 문자가 전파되기 전에는 필요가 없었으며, 문자가 등장하면서 비로소 필연적인 것이 되었다. 그 때문에 초기 라틴어 문서에서는 장절 나누기와 개별 문장의 종결을 표시하는 문장부호를 찾아볼 수 없다. 심지어 개별 단어의 시작과 끝을 표시해주는 단어 사이의 간격, 즉 띄어쓰기 공간도 존재하지 않았다. 언어는 '스크립티오 콘티누아 scriptio continua'로, 즉 단어 사이에 공백이 없는 기호의 흐름으로 제시

〈그림 4.1 포룸 로마눔의 '라피스 니게르' (검은 돌) 세부 사진. 스크립티오 콘티누아로 기록된 라틴어 텍스트. 이 돌은 문자화된 라틴어를 보여주는 가장 오래된 증거로 간주된다.〉

됨으로써 구술적 담화가 주는 인상을 전적으로 따른다. 쓰기 형식에 수반되는 언어의 구조화는 시간이 지남에 따라 조금씩 생겨나기 시작했다.

수 세기가 지난 다음에야 비로소 문자 텍스트를 위한 또 다른 구조화와 이해를 용이하게 하는 기법들이 고안되었다. 책이 발명된 이후 도입된 장과 절의 제목, 그리고 쪽수 매기기와 목차는 다소 긴 텍스트에서 방향 설정을 가능하게 한다. 인명이나 주제 등의 색인은 특정 부분을 신속하게 찾아낼 수 있도록 해주며, 짧은 개요는 읽는 사람들에게 전체 텍스트의 내용을 용이하게 살펴볼 수 있게 해준다.

2. 책

세계적으로 책은 텍스트를 재현하고 보급하기 위한 가장 보편적인 매체로 자리 잡았다. 책이란 쓰거나 그리거나 인쇄한 많은 수의 종이를 표지 안에 한데 묶은 것이다. 책은 사회에서 생생하게 재현된

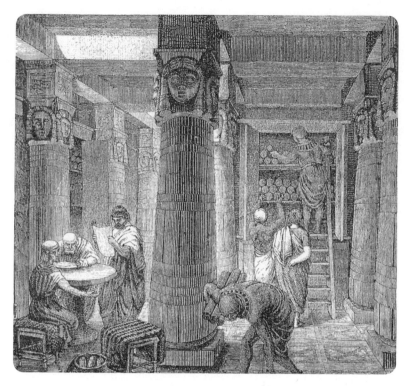

〈그림 4.2 알렉산드리아 도서관. 역사화〉

정보를 보존하고 전승하고 전
파하도록 해준다.

　책의 초기 형태는 바빌로
니아인과 아시리아인이 사용했
던 **점토판**Tontafeln이다(기원전
3000년경 이후). 이집트인들은
기원전 3000년경부터 문자 기
록을 위한 물질적 토대로 파피

〈그림 4.3 로마의 밀랍판과 세 개의 석필.
모조품, 만하임(라이스 엥겔호른 박물관)〉

〈그림 4.4 문서 두루마리를 읽는 로마인.
로마의 빌라 발레스트라의 정원에 있는
석관의 세부 사진〉

〈그림 4.6 『켈스의 서』의 머리글자 장식〉

〈그림 4.5 아일랜드, 스코틀랜드, 영국의 중세
채식 필사본 중 가장 아름다운 사례라고 알려진
『켈스의 서』의 한 페이지〉

루스 두루마리를 사용했다. 로마인들에게는 석필로 글을 쓸 수 있는
밀랍판이 널리 보급되었다.

양피지는 중세까지 유럽에서 가장 보편적으로 사용된 필기도구
였다. 양피지 낱장들을 사각형으로 포갠 책 형식도 자리를 잡았다.
그러다 이미 오래전부터 중국에서 사용되었던 종이가 아랍인들의 중
개로 11세기에 유럽으로 들어오게 되었다. 그러자 값이 매우 비쌌던
양피지는 점차 책을 만드는 기본 재료로서의 위상을 상실하고 종이
가 그 자리를 차지하게 되었다. 중세 이래로 책은 텍스트를 제시하는

통상적 형식이 되었다. 문서 두루마리의 초기 형태는 텍스트의 통일성을 물질적으로 더 명확하게 구현할 수 있는 가능성을 열어주었다. 쪽이나 장을 나눌 필요가 없기 때문이다. 그러나 바로 여기에 책과 비교해 눈에 띄는 두루마리의 단점이 있다. 두루마리에서 텍스트의 특정한 구절을 찾으려면 매우 힘들고 시간도 많이 든다. 책과 두루마리의 차이는 현대 매체인 녹음테이프와 CD의 차이로 설명될 수 있다. 녹음테이프에서 어느 특정한 지점에 도달하려면 테이프를 계속해서 틀거나 빨리 감아야 한다. 하지만 제목으로 구분된 CD의 경우에는 원하는 제목으로 바로 갈 수 있는 기술적 선택 사항이 있다. 이러한 기능은 사용을 용이하게 해주고 시간을 대단히 절약시켜준다. 두루마리와 비교되는 책의 장점도 이와 마찬가지다.

책은 앞에서 언급한 쪽수 매기기, 장절 나누기, 목차, 색인 등의 보조 수단을 통해 내부적인 방향 설정이 가능하다. 그러나 책이라는 형식 자체가 이미 무수히 존재하는 텍스트들 속에서 방향을 잡을 수 있도록 해준다. 책은 제시된 텍스트를 선택하고 결합해서 만들어진다. 책에는 제목과 저자의 이름이 있어서 책을 식별하고 분류할 수 있다. 책을 수집하고, 정리하고, 목록을 만드는 시설이 존재할 수 있는 이유다. 또한 어떤 책에서는 필요하다면 찾아서 참조할 수 있도록 다른 책 혹은 다른 책에 있는 특정한 구절을 지시할 수 있다.

그 밖에도 책은 그림과 텍스트를 결합할 수 있다. 필사본의 경우에도 이미 그림이 광범위하게 사용되었다. 삽화는 순전히 미학적인 목적에 국한된 것일 수도 있지만, 그림이라는 형식은 텍스트 형식으로는 제대로 설명하기 어려운 정보를 전달하기 위해서도 사용된다. 그래서 수많은 교재들은 그림과 해설을 사용하여 텍스트를 보완하고

있다.

디지털 기술로 인한 변화는 책 앞에서도 멈추지 않는다. 2012년에 이미 전자책은 독일 출판사 매출의 거의 10퍼센트를 차지했다. 나아가 오늘날 인터넷에서는 프로젝트 구텐베르크Project Gutenberg를 통해 저작권이 없는 수많은 책의 텍스트 파일을 무료로 얻을 수 있다. 스마트폰이나 태블릿으로도 전자책을 원활하게 읽을 수 있으며, 2000년경부터 여러 가지의 특수한 전자책 단말기가 출시되었다. 전자책 단말기는 전통적인 책에 비해 뛰어난 검색 기능을 자랑한다. 사용하기 편리한 하나의 단말기에 수백 권의 책을 저장할 수 있으며, 인터넷을 통해 계속해서 새로운 내용을 끌어올 수도 있다. 전자종이 기술을 사용한 디스플레이의 질은 인쇄된 종이와 거의 대등한 수준에 이르렀다. 또한 태양광에서도 읽을 수 있으며, 글씨를 확대할 경우 눈을 그다지 피로하게 만들지도 않는다. 하지만 전자책이 주는 '특별한 감촉'은 여전히 전통적인 책과는 구분된다. 그 때문에 전자책이 어느 정도나 그리고 어떤 영역에서 인쇄 매체를 대체할 수 있을지는 좀더 두고 보아야 할 것이다.

3. 도서관

책이 텍스트를 선택해서 결합하는 것이라면 도서관은 책을 선택하고 결합한다. 도서관의 과제는 책을 수집하는 것뿐 아니라 책을 찾아내서 그 속에 축적된 지식을 사용할 수 있도록 만드는 것이다. 정리 가능성과 접근 가능성이 없다면 책을 수집하는 것은 무의미한 일

〈그림 4.7 제사장 아슈르바니팔 왕〉　　〈그림 4.8 카를 슈피츠베크, 「책벌레」
(1850년경). 엄청난 장서를 소장한
개인 도서관의 모습〉

이다. 그렇게 된다면 지식은 쌓이기만 할 뿐 활용할 수 없을 것이다.

　　역사적으로 볼 때, 문자 기록의 확산과 함께 축적된 지식을 수집
하고 정리할 필요성이 생겼다. 가장 오래되었으며 오늘날까지 그 일
부가 남아 있는 도서관 중의 하나는 기원전 7세기 니네베에 세워진
고대 아시리아의 왕 아슈르바니팔Assurbanipal(기원전 668~631)의 점
토판 수집소다. 고대의 가장 큰 도서관은 알렉산드리아 도서관이었
다(〈그림 4.2〉 참조). 이 도서관은 기원전 300년경에 건립되었다. 기

〈그림 4.9 도서관의 도서 목록
©Dr. Marcus Gossler〉 〈그림 4.10 도서관 서가〉

원전 48년에 화재가 발생하기 전까지 알렉산드리아 도서관에는 약 70만 개의 두루마리가 소장되어 있었다고 한다. 중세에 텍스트의 수집과 전승은 주로 수도원에 일임되었지만 수백 권 이상의 책을 이용할 수 있는 경우는 드물었다. 인쇄술이 발명되고 나서야 비로소 서적의 수가 대폭 증가했다. 16세기 이래로 수많은 영주의 궁정에서는 다방면으로 폭넓은 책을 수집하는 궁정도서관이 발전했다. 훗날 이런 궁정도서관은 주립도서관이나 국립도서관으로 발전했다.

　도서의 재고가 늘어나면서 책을 체계적으로 이용하고 정리해야 할 필요성 또한 커졌다. 오늘날의 학술적인 도서관에서는 책에 분류 기호를 부여해 열람실이나 서고에 진열한다. 도서관에 있는 책을 찾을 수 있도록 하는 가장 중요한 방법은 목록을 작성하는 것이다. 목록에는 분류 기호 외에 저자, 제목 그리고 책의 내용을 암시하는 적어도 하나 이상의 키워드가 기재되어 있다. 예전에는 도서 목록이 상자 안에 알파벳순으로 정리된 색인 카드의 형식으로만 존재했다. 그러나 시간이 지나면서 점차 다양한 목록에서 저자의 이름이

나 키워드에 따라 찾을 수 있게 되었다. 오늘날에는 대부분 전자식 목록으로 되어 있기에 검색이 대단히 용이하다. 때로는 제목의 일부만 알더라도 컴퓨터의 검색창에 입력만 하면 원하는 책을 충분히 찾을 수 있다. 오늘날에는 도서관의 오팍(OPAC: Online Public Access Catalogue, 온라인 열람 목록) 시스템을 통해 검색의 정확도를 높이는 검색 기준을 활용할 수 있다. 그 밖에 출판 연도, 출판 장소, 출판사 등의 다양한 메타정보를 입력할 수도 있다.

인터넷은 오늘날 정리되지 않은 일종의 거대 도서관, 즉 거대한 문서고다. 검색엔진의 도움으로 특정한 정보를 검색할 수 있기는 하지만, 해당되는 문서들이 너무 많이 검색되기 때문에 의도했던 중요한 정보를 찾는 일이 쉽지 않은 경우도 종종 있다.

4. 인쇄 기술과 그 결과

요하네스 구텐베르크가 발명한, 자유자재로 배치할 수 있는 금속활자를 사용하는 인쇄술이 인류 역사상 가장 큰 영향력을 지닌 발명품이라는 사실은 결코 과장이 아니다. 1450년경 구텐베르크는 교체할 수 있는 금속활자를 이용한 인쇄술을 완성했다. 미디어 이론가 마셜 매클루언은 인쇄술의 발명으로 시작되어 인간의 문화와 사회에 미친 광범위한 영향을 지

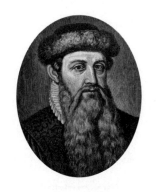

〈그림 4.11 요하네스 구텐베르크의 초상화〉

칭하기 위해 '구텐베르크 은하계Gutenberg Galaxis'라는 개념을 만들어 냈다.

구텐베르크의 인쇄술 덕분에 처음으로 동일한 텍스트를 대량으로 보급하는 일이 가능해졌다. 그 이전에는 텍스트를 복제하려면 오직 수작업으로 필사해야만 했다. 책을 필사를 통해 복제하려면 매우 많은 시간이 필요했을 뿐 아니라 책이 전파되는 데도 커다란 걸림돌로 작용했다. 게다가 필사본이 원본과 동일하다고 보장할 수도 없었다. 그도 그럴 것이 의도치 않았던 실수를 한다든지 또는 계획적으로 조작될 위험이 너무 컸기 때문이다. 텍스트를 복제한다는 것은 어쨌든 목적에 따른 행동이었다. 그래서 책의 특정 부분만을 베껴 쓰는 것이 일반적이었고, 책 전체를 필사하는 경우는 드물었다. 때로는 상이한 여러 책들에서 일부씩을 필사하여 하나의 책으로 묶는 경우도 흔했다.

인쇄 기술이 발명되고 나서야 처음으로 동일한 책이 광범하게 확산될 수 있었다. 구텐베르크의 인쇄술이 없었다면 오늘날 우리가 아는 근대사회가 성립할 수 없었다고 할 정도로 이 기술은 엄청난 영향력을 발휘했다. 비록 유럽에서는 문자가 오래전부터 알려져 있었지만, 문자 이용은 교회나 대학, 국가 행정 등의 분야에서 일하는 소수의 전문가에게 국한되어 있었다. 좁은 의미에서 말하자면 문자문화는 책 인쇄술이 발명된 다음부터 시작되었다고 할 수 있다. 그 이전까지는 규정과 법령을 널리 알리려면 언제나 전령이 구술로 전달해야만 했다. 충분히 배포할 수 있을 만큼의 텍스트를 사용할 수도 없었을뿐더러 읽기 능력을 갖춘 사람이 매우 적었기 때문이다.

사회 전반적인 문맹 탈피는 강제가 있어야 비로소 가능하다. 이

〈그림 4.12 부르고뉴 공작 필리프 3세의 비서, 번역가, 서기 등으로 활동한
장 미엘로의 초상(15세기)〉

〈그림 4.13 16세기 독일에서 행해진 종이 제작 및 책의 인쇄와 제본.
『모든 신분에 대한 실제적 묘사』(1568)에 실린 삽화〉

4장 텍스트, 책, 인쇄

제 문서 저작물은 더 널리 알려질 수 있게 되었고, 그래서 상당히 많은 사람들이 읽기를 배우고자 하는 욕구를 지니게 되었다. 모든 생활 영역에서, 즉 텍스트를 위시해서 단위라든지 부피나 무게에 있어서도 보편화와 규격화가 이루어졌다. 그렇게 해서 사회의 모든 영역에서 역동적인 힘이 분출하게 되었다. 이러한 현상은 인쇄술의 발명과 그 결과가 아니었다면 불가능했을 것이다(Jeßing 2008, pp. 17, 43 참조).

미하엘 기제케Michael Giesecke는 인쇄술의 획기적인 개량과 그것이 사회에 미친 거대한 영향이 하필이면 왜 15세기 유럽에서 발생했는지를 연구했다. 동아시아에는 그 이전부터 인쇄 방식이 알려져 있었지만 그 기술을 계속 발전시키려는 어떠한 시도도 없었다. 기제케는 유럽에서 인쇄 기술이 출현하게 된 이유를 사회적 비전과 관련하여 설명한다. 그 비전이란 인쇄술 덕분에 실현된 민족적인 의사소통 공동체라는 목표였다. 그 후 동일한 언어를 사용하는 지역 주민은 모두 책 매체를 통해 연결될 수 있었다. 책은 사회 전체의 의사소통과 상호 이해를 도모하기 위한 토대가 되어야 한다고 여겨졌다.

그러나 책 인쇄가 충분한 영향력을 발휘하기까지는 현실적으로 상당한 시간을 필요로 했다. 18세기 후반이 되어서야 비로소 도서 출판이 획기적으로 증가되었다. 여기에는 다양한 이유가 있었다. 우선 기술이 계속 발전하면서 책 제작을 둘러싼 여건들이 더 좋아졌고, 새로운 유통 방식도 생겨났다. 상인들이 제본된 책을 처음으로 판매한 것은 1800년경이었다. 그전에는 인쇄 전지가 거래되었는데, 이러한 전지는 선주문을 받고 나서야 제본되었다. 책값이 어느 정도 저렴해지자 수요와 판매고가 상승했다. 18세기 말엽, 독일어권 지역에서 책

〈그림 4.14 도서관 독서대에 사슬로 묶인 책. 　　〈그림 4.15 독일의 동물학자 브렘이 쓴
　　　이탈리아 체제나 도서관〉 　　　　　　　　　『동물의 삶』(1883) 표지〉

생산의 발전은 몇 가지 수치를 보면 확실해진다. 1740년경에 출간된 책은 연간 약 750권이었지만, 1780년대 이후에는 매년 약 5천 권의 신간이 발행되었다.

　1717년, 맨 먼저 프로이센에서 전반적인 의무교육이 도입되자 문맹 퇴치 노력은 커다란 추진력을 얻었다. 1800년경에는 독일어권 지역에서 인구의 절반 이상이 글을 읽을 수 있었다. 그로 인해 인쇄물의 잠재적인 독자는 더 많아졌다. 또한 책 가격이 점점 저렴해지자 더욱 쉽게 책에 접근할 수 있게 되었다(Jeßing 2008, pp. 156 이하 참조). 책은 이제 더 이상 소수의 엘리트만을 위한 사치품이 아니었다. 그리고 책에 쉽게 접근할 수 있도록 해주는 대본소와 같은 기관이 생겨나 교양, 문화, 정보 등이 널리 전파될 수 있었다. 이를 통해 지식

의 민주화가 점진적으로 진행되어 점점 더 넓은 사회계층으로 확장되었다.

책 생산이 증가하자 책을 접하는 대중의 범위도 확대되었다. '인쇄할 가치'가 있다고 간주되는 선택의 문턱 또한 낮아졌다. 독일에서는 독일어 책 출판이 증가했다. 이전에는 주로 학술어인 라틴어와 프랑스어로 된 책들이 출판되었지만, 출판에서 라틴어 저작이 차지하는 비율은 1740년 28퍼센트이던 것이 1800년에는 4퍼센트로 낮아졌다.

학문은 고유한 연구 영역을 가진 많은 전문 분야로 세분화된다. 특히 대학에서의 연구 활동은 책이 널리 보급되자 근본적인 변화를 겪었다. 인쇄술이 발명되기 이전에는 교수들만이 얼마 되지 않는 책을 이용했다. 수업은 교수가 이 책들 중의 일부를 학생들에게 낭독해주는 식으로 진행되었다. 여기에서부터 오늘날까지 독일에서 통용되고 있는 '강의Vorlesung'앞에서 읽다'라는 어원적 의미라는 표현이 유래했다. 학생들에게 주어진 가능성은 내용을 머릿속에 새기거나 자필로 메모하는 것뿐이었다. 책이 널리 보급된 다음에야 비로소 지식에 보편적으로 접근하고 참조할 수 있게 되었다. 이제 모든 사람들에게 학술적인 의견 교환과 토론이 오갈 수 있는 공통적인 토대가 생겨난 것이다.

18세기에 와서는 독서 인구가 증가했을 뿐만 아니라 독서 습관역시 근본적으로 변했다. **포괄적인 형태의 독서 방식(다독)**이 **집중적인 독서 방식(정독)**을 대체했다. 많은 신간과 높아진 접근 가능성은 새로운 텍스트를 한 번만 읽고 마는 독서 습관을 촉진했다. 이것이 의미하는 것은 다독이다. 이전에는 독서가 대개 성경이나 교리문답서와 같은 몇 권 되지 않는 종교 서적들을 반복해서 집중적으로 읽는

〈그림 4.16 중세의 대학 강의〉

〈그림 4.17 문학 비평지 『도이체 메르쿠어』 (1773년판)의 앞표지. 크리스토프 마르틴 빌란트가 1773~89년에 걸쳐 발행했다.〉

것에 한정되었다. 이러한 책들은 점차 새로운 종류의 텍스트인 소설, 전기, 신문, 잡지 등으로 대체되었다.

독서 습관의 변화와 더불어 생겨난 독일의 사회문화적 변화를 지칭하기 위해 독서혁명Leserevolution이라는 개념이 만들어졌다. 독서 혁명은 프랑스의 정치혁명이나 영국의 산업혁명에 상응한다. 독서혁 명은 매체가 초래한 사회 전반적이고 정신적인 변화 과정을 의미한 다. 이 과정은 한편으로는 공론장의 출현을 의미하며, 다른 한편으로 는 이와 더불어 시민의 정치적 의식화를 의미한다. 그리하여 비로소 근대사회의 성립을 가능하게 한 종교적·도덕적·정신적·감정적 도 식Schema정보를 체계화하고 해석하는 인지적 개념이나 틀이 포괄적이고 새롭게 정립 되었다.

1) 문학에 끼친 영향

18세기에는 읽고 쓰는 능력을 갖춘 사람들이 상당히 많아지고 책값이 저렴해지면서 문학 시장도 크게 성장했다. 동시에 책과 텍스트는 여러 장르로 점점 더 세분화되는 과정을 밟았다. 그때까지 종교 서적이 지배적인 위치에 있었지만 문학 작품도 점차 안정된 자리를 잡아갔다. 전체 출판물 중 신학에 관련된 저술이 차지하는 비중이 급속히 줄어들었다. 1770년에 출간된 모든 책들 가운데 25퍼센트가 신학적인 내용의 책이었으나, 30년 후에는 13.5퍼센트로 낮아졌다. 반면에 동일한 기간 동안 '문학 서적'의 비중은 상당히 증가했다. 1740년에는 문학 서적이 전체 서적 출판의 6퍼센트에 불과했지만 1800년에는 21퍼센트를 넘어섰다.

이와 더불어 문학의 생산 조건도 변화했다. 예전의 작가들은 대개 귀족 후원자가 지원하는 후원금을 받거나 대학 교수로 재직하면서 받는 봉급으로 생활했다. 그러다 문학 시장의 등장과 함께 '자유문필가'라는 개념도 생겨났다. 자유문필가는 글쓰기에서 나온 산물로 생계를 유지하는 사람이다. 그러한 '자유로운' 문학 생산자는 교회나 국가가 작가에게 부과하여 글쓰기를 속박했던 종교적·도덕적·정치적 목적으로부터 벗어날 수 있었다. 이제 작가는 자신이 창작한 문학 작품을 익명의 독자에게 선보일 수 있었고, 독자가 어디에 관심이 있는지 주목할 수 있게 되었다. 18세기 말 이래로 판매량이 증가하자 작가가 작품을 판매하여 생계를 유지하는 일이 처음으로 가능해졌다. 이것은 문학 자체의 내용과 형식에 엄청난 영향을 주었다. 또한 제작비가 저렴해진 덕분에 엘리트적인 테마나 작품 대신 대중

오락과 시사 정보를 담은 책이 출판될 수 있었으며, 이러한 내용을 중점적으로 다루는 신문이나 잡지 등 새로운 출판 형식이 등장하게 되었다(5장 참조).

문학에서는 노벨레와 같은 새로운 장르가 전면에 등장했다. 노벨레는 고전적인 규범 시학에서는 예상치 못한 장르였다. 인기 있는 대중잡지가 보급된 맥락을 고려해야만 19세기 초반의 호황기를 이해할 수 있다. 출판 매체가 수적으로 증가하면서 문학 텍스트에 대한 수요도 증대되었다. 이런 상황에서 노벨레 형식이 특히 새로운 매체인 잡지의 요구에 부응했다. 잡지는 중간 정도 길이의 흥미진진한 문학 텍스트를 필요로 했다. 이러한 요구에 부응한 것이 바로 노벨레였다. 노벨레는 등장하면서부터 조반니 보카

〈그림 4.18 조반니 보카치오〉

치오Giovanni Boccaccio(1313~1375)의 『데카메론Decameron』(1335~55년경)처럼 형식상 연작의 경향을 보였다. 이러한 특성은 연속적인 간행의 형태를 취하는 잡지와 쉽게 결합하게 해주었다. 주제상으로도 노벨레 장르는 시사적인 것이나 극적인 것을 중시하는 새로운 매체의 요구와 호응했다. 노벨레라는 표현은 축자적으로 새롭다는 의미다. 괴테는 이것을 "전대미문의 사건에 관한 이야기"라고 규정했다. 노벨레는 범죄 사건이나 기이한 현상을 자주 다루었는데, 한편으로 이러한 점 때문에, 즉 저급한 소재를 다루었다는 이유로 많은 비난을 받았다. 또한 이 장르는 때에 따라 외설적인 성향도 드러냈으며, 대중적이고 오락적인 의도도 독자들에게 인식되었

다. 그러나 동시에 노벨레는 새로운 서술 가능성을 위한 실험장으로 발전하기도 했다. 이 실험장에서 자율화되어갔던 문학은 정곡을 찌르고 긴장감이 넘치며 가벼운 스캔들을 다루는 등의 새로운 서술 가능성을 노벨레에 내포된 구조를 이용하여 발전시킬 수 있었다. 따라서 노벨레는 매체적 조건이 문학의 발전에 어떻게 영향을 미치는지 보여주는 좋은 사례다. 그렇다고 노벨레가 유일한 사례는 아니다.

영어에서 '노블novel'은 다소 긴 산문 서사 형식을 의미하는데, 이에 상응하는 독일어 표현은 '로만Roman'이다. 책이라는 매체 디스포지티브의 변화가 문학의 형식과 내용에 어떤 영향을 끼치는지는 소설 장르의 성장과 발전을 보면 쉽게 추적할 수 있다.

18세기 이래로 전체 책 시장에서 문학의 시장 지분이 증대되는 데 기여한 것은 주로 소설이다. 이 무렵 소설 창작이 늘어났을 뿐만 아니라 이 장르에 대한 예술적 인식이 평가절상되었다. 18세기까지 소설은 고전적인 형식의 고상한 문학 범주에 들지 못했다(Jeßing 2008, pp. 138 이하 참조). 소설이 비난받은 이유는 다름 아니라 도덕성을 결여했기 때문이었다. 소설이라는 표현은 도덕적 가치가 의심스러운 사랑 이야기와 같은 의미였다. 그래서 소설을 읽는다는 것은 미풍양속을 타락시키는 것이라고 간주되었다. 종교적인 또는 도덕적인 교화라는 목적에 뚜렷하게 도움을 주지 못하는 허구적인 이야기를 읽는 것에 대해 비평가들은 시간 낭비라고 낙인찍었다. 하지만 독자층의 교화보다는 바로 그들의 오락적 관심에 초점을 맞출 때 소설 장르의 승승장구도 가능하고 이에 대한 설명도 가능해진다. 지루함을 추방하는 것이 대중 독자를 지향하는 새로운 문학의 기능이었다. 흥미진진함은 허구적 서사를 위한 새로운 질적 기준으로 설정되었

다. 이러한 논의는 책을 넘어서서 다른 오락 매체들에도 지속적으로 적용될 수 있을 것이다. 18세기 이후 발전한 여러 가지 새로운 소설 형식들은 흥미진진함에 큰 기대를 걸었다. 범죄 소설, 모험 소설, 연애 소설, 공포 소설은 상이한 방식으로 흥미를 유발했다. 위기의 극복, 비밀의 폭로, 범인의 정체 밝히기, 연인들이 장애를 극복하고 서로를 발견하는 모습 등은 흥미진진함을 형상화하는 여러 가지 방안을 제시해주었다. 이러한 구조들은 오락 문학 영역 전반에 걸친 특징이었다.

그 외에도 독서와 책의 확산이 문학에 반영되는 또 다른 노선이 있다. 독서 그리고 독서의 조건들과 영향들이 문학 자체의 주제가 되는 것이다. 가장 널리 알려진 사례는 유럽 문학사 전반에 걸쳐 커다란 반향을 일으킨 미겔 데 세르반테스Miguel de Cervantes Saavedra(1547~1616)의 『돈키호테 데 라만차Don Quixote de la Mancha』(1605)다. 이 풍자 소설은 확장된 소설 읽기의 결과를 주제로 삼는다. 이 소설에서 책을 읽던 주인공이 현실감을 상실하고 정신착란을 일으키면서 사건이 벌어진다. 소설 매체와 결부된 위험은 재미있게도 컴퓨터 게임이나 그보

〈그림 4.19 세르반테스의 소설 『재기 넘치는 시골 귀족 돈키호테 데 라만차』 제4판 표지〉

〈그림 4.20 가장 성공한 모험 소설 작가 중 하나인 카를 마이(1842~1912). 마이는 이 사진에서 카라 벤 넴시카를 마이 소설의 주인공처럼 옷을 입고 포즈를 취했다(1896)〉

다 전에 등장한 영화와 같은 최신 매체에 대한 오늘날의 비판에서 언급되는 것과 같다. 18세기 독일 문학에는 길 잃은 독자의 모티프가 등장한다. 예를 들면 크리스토프 빌란트Christoph Martin Wieland의 『로잘바의 돈실비오Don Sylvio von Rosalva』(1764)나 괴테의 『젊은 베르터의 고뇌Die Leiden des jungen Werthers』(1774) 등이 그러하다. 그렇게 해서 자체적인 생산 및 수용 조건, 그리고 그 영향력을 주제화하고 반영하는 매체의 자기성찰이라는 전통이 형성된다. 이 전통은 새로운 매체에서도 계속해서 이어진다(12장 참조).

5. 연습문제

1 텍스트Text와 직물Textilie이라는 표현 사이에 어휘사적 연관성이 있는가?

2 문서 두루마리와 비교할 때 책의 장점은 무엇인가?

3 도서관의 기능을 설명해보라.

4 문자와 텍스트를 다룰 때 이해를 용이하게 하는 방법으로는 어떤 것이 있는가?

5 책 인쇄술의 발명은 유럽 사회에 어떤 영향을 미쳤는가?

6 독서혁명이란 무엇을 의미하는가?

7 18세기 이래로 서적 판매의 양적 성장은 문학의 형식과 주제에 어떤 영향을 주었는가?

6. 참고문헌

Engelsing, Rolf, "Die Perioden der Lesergeschichte in der Neuzeit," *Archiv für Geschichte des Buchhandels*, Bd. X, 1970, pp. 945~1002.

Giesecke, Michael, *Der Buchdruck in der frühen Neuzeit. Eine historische Fallstudie über die Durchsetzung neuer Informations- und Kommunikationstechnologien*, Frankfurt/M. 1991.

Jeßing, Benedikt, *Neuere deutsche Literaturgeschichte*, Tübingen 2008.

McLuhan, Marshall, *Die Gutenberg-Galaxis. Die Entstehung des typographischen Menschen*, Hamburg 2011. [한국어판: 마셜 매클루언, 『구텐베르크 은하계』, 임상원 옮김, 커뮤니케이션북스, 2001.]

Mielke, Christine, *Zyklisch-serielle Narration. Erzähltes Erzählen von 1001 Nacht bis zur TV-Serie*. Berlin, New York 2006.

Seidler, Andreas, *Der Reiz der Lektüre. Wielands Don Sylvio und die Autonomisierung der Literatur*, Heidelberg 2008.

Wittmann, Reinhard, *Geschichte des deutschen Buchhandels*, München 1991.

5장 신문, 잡지, 공론장의 성립

이 장에서는 역사적이고 체계적인 시각에서 신문 매체와 잡지 매체를 고찰해볼 것이다. 17세기에 생겨난 신문은 최초의 실제적인 대중매체가 되었다. 신문이 더 오래된 매체인 책과 구분되는 점은 새로움이라는 기준에 따른 내용 선정과 보도의 신속성이다.

신문과 잡지는 시민계급의 정치적 자기이해를 낳은 공론장의 형성에 기여했다. 이러한 공적 의사소통의 광장을 통제하기 위하여 국가적 통제기구로서 발전된 것이 검열이다. 오늘날 대중매체는 보도에서 주제의 허용, 확산, 중요도 등을 결정하는 자체적인 체제를 발전시켜왔다. 이러한 체제는 무엇보다 가능한 한 폭넓은 독자층으로 하여금 매체가 전달하는 주제에 관심을 갖도록 해서 그들을 확보해야 한다는, 대중매체가 안고 있는 특수한 강박의 결과다.

전신, 사진, 라디오와 같은 다른 매체의 영향을 받아 언론 활동이 겪은 변화들도 역시 이 장에서 다루고자 한다.

1. 신문

책 매체는 당면한 사건이나 보도에 반응하는 신속성 면에서 한계가 있다. 이러한 요구에 더 잘 부응하는 것은 17세기 이래로 발전한 새로운 매체 형식인 신문이다. 신문은 주기적으로 간행되는 시사적인 대중매체다. 신문은 일정한 시간 간격을 두고 발행되며 시사적인 정보를 가능한 한 빨리, 가능한 한 많은 대중에게 알리는 데 기여한다.

대중매체란 메시지가 하나의 발신자로부터 불특정 다수의 수신자에게 전송되는 것을 의미한다. 이때 수신자는 동일한 차원에서 직접적으로 반응할 수 없다. 그러므로 대중매체를 매개

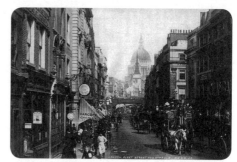

〈그림 5.1 1890년경의 런던 플리트 거리. 수백 년 동안 영국의 신문과 인쇄·출판업의 중심가였다.〉

로 한 의사소통은 수용자 측의 관심이나 수용 조건을 추정해서 이루어진다. 수용자 측의 관심이나 수용 조건은 기껏해야 나중에, 대개는 간접적으로, 그것도 불완전하게만 입증된다. 동시에 대중매체를 이용하는 의사소통은 경제적 비용과 밀접하게 결부되어 있기 때문에 예측의 정확성에 크게 의존할 수밖에 없으며, 궁극적으로 이것은 신문사의 경제적 생존과 직결된다. 그 때문에 의사소통 기관인 신문사는 일반적 추세에 따라 오히려 평균적 가치와 폭넓게 자리 잡은 사회적 규범에 의지한다. 대부분의 사람들이 이미 좋아하고 있는 것은 앞

으로도 많은 사람들에게 받아들여질 가능성이 크다. 다른 한편, 시사적 편향성은 혁신의 선호뿐 아니라 잠재적 갈등도 초래하며, 이러한 혁신과 갈등은 여론을 형성하는 계기가 된다.

신문이 역사 무대에 등장하면서 인쇄술의 발명 이후 문자 매체가 겪은 역사적 기능이 변화한다. 문자는 이제 후세를 위해 특히 중요하다고 간주되는 정보를 보존하는 데만 이용되는 것이 아니라 당대의 시사적인 사건에 관한 호기심을 충족시키는 데도 기여한다. 따라서 뉴스의 참신성은 보도할 만한 정보를 선정하는 기준에 있어 우선순위가 될 수 있다.

1) 신문의 역사와 발전

독일어권 최초의 신문은 17세기 초엽 오늘날의 스트라스부르와 볼펜뷔텔에서 주간지로 간행되었다. 스트라스부르에서 간행된 신문 『중요하면서도 기억할 만한 모든 사건을 담은 소식*Relation: Aller Fuernemmen vnd gedenckwuerdigen Historien*』요한 카롤루스가 1605년에 처음 발간한 이 신문은 세계신문협회가 인정한 세계 최초의 신문이다은 제목에서 이미 인쇄된 내용에 대한 자부심이 깃든 소견을 피력하고 있다. 그 후에는 베를린과 프랑크푸르트에서 다른 많은 주간지들이 창간되었다. 최초의 일간지는 1650년 라이프치히에서 발간된 『아인코멘데 차이퉁겐*Einkommende Zeitungen*』이었다. 그러나 대부분의 신문은 일주일 단위의 리듬을 더 오랜 시간 동안 유지했다. 그 까닭은 우편물 배달에 걸리는 시간이 대략 일주일이었으며 그래서 새로운 뉴스가 도착하는 데도 약 일주일의 시간이 필요했기 때문이다.

18세기에 신문은 중요성이 계속해서 커지고 독자층도 증가했다. 1700년 당시 독일에는 약 70개의 신문이 존재했으며 평균적으로 300~400부를 찍었다. 신문은 보통 여러 사람의 손을 거치게 되는 만큼 당시 독자층은 대략 20~25만 명에 달했다고 추정된다. 그로부터 한 세기 후에는 약 200개의 신문이 존재했고 독자층은 대략 300만 명에 달했다. 이렇듯 신

〈그림 5.2 『중요하면서도 기억할 만한 모든 사건을 담은 소식』 표지(1609)〉

문 매체는 시민적 공론장의 탄생에 결정적인 기여를 했다.

　18세기에 와서 시민계급의 중요성이 커졌다. 기능적으로 분화된 근대사회가 들어서면서 봉건적인 사회구조는 해체되었다. 봉건적인 사회에서 인간은 특정한 신분으로 태어났으며 대개의 경우 자신의 신분에 영향을 주거나 변화를 줄 수 없었다. 사회적 유동성에 참여한다거나 더 넓은 권역의 통치에 가담하는 것은 상상조차 할 수 없는 일이었다. 정보 및 의사소통의 새로운 가능성이 열린 덕분에 시민계급은 처음으로 자의식을 명확하게 표출할 기회를 얻었고 정치적 참여에 대한 동기를 부여받게 되었다. 이러한 욕구를 뒷받침한 것이 새로운 매체인 신문의 정착이었다. 이 매체는 정보에 대한 욕구를 충족시킬 뿐만 아니라 시민계급이 자신의 사회적·정치적 역할을 규정하기 위한 공개 토론장을 제공하기도 했다.

〈그림 5.3 요한 페터 하젠클레버, 「열람실」(1843)〉

　하지만 신문 매체가 열어젖힌 새로운 자유 공간은 국가적인 대
항 조치를 초래했다. 모든 신문이 검열Zensur을 받게 된 것이다. 지배
자의 시각에서는 마음에 들지 않는 정보나 비위에 거슬리는 견해가
유포될 위험성이 너무 커진 것으로 보였다. 해당 유포 기관의 시사
적 영향력이 크면 클수록 검열은 그만큼 더 엄중하게 시행되었다. 따
라서 신문은 잡지보다, 잡지는 책보다 더 심한 검열을 받았다. 시대
와 지역에 따라서 차이는 있지만 대개 출판물은 일정 분량까지는 사
전 검열을 받도록, 즉 출판하기 전에 반드시 검열을 받도록 규정되어
있었다. 이와 달리 일정 분량을 넘는 경우에는 출간된 다음에 검열을
받았다. 적은 분량의 출판물은 시사성이 더 컸기 때문이다. 그리고
분량이 다소 많아서 제작 비용이 더 많이 드는 출판물의 경우에는 출

〈그림 5.4 풍자화 「착한 언론」(1847). 두더지는 맹목을, 깃발에 그려진 가재는 퇴보를 상징하며, 양 머리의 경찰은 국가 권력의 멍청함을, 뾰족한 모자는 염탐을 대변하며, 아이들은 미성숙한 시민을, 가위 손잡이의 눈은 감시를, 가위와 연필은 검열을 의미한다.〉

판업자가 감수해야 할 위험이 더욱 컸다. 그래서 출판업자로서는 출간 이후 판매를 금지당해서 겪게 될 경제적 손실을 방지하려면 자기 검열을 하지 않을 수 없었다. 예를 들자면 독일에서 1848년 혁명을 얼마 앞두지 않은 시기에 격렬한 정치적 논쟁이 벌어졌는데, 이때 출판 매체들은 검열을 신랄하게 비판하거나 때로는 익살스럽게 희화화했으며, 될 수 있으면 검열을 우회하고자 시도했다.

　언론 자유에 대한 요구는 18세기에 시민계급의 점차적인 해방과 연계되어 역사의 무대에 등장했다. 그 요구는 1776년 미국 인권선언에 수용되었고 그 이후 자유로운 근대국가들의 헌법에도 점점 더 많이 받아들여졌다. 그럼에도 불구하고 자유롭게 의견을 표명할

권리와 신문이나 점점 늘어나는 다른 대중매체들이 여론을 형성하거나 중개하려는 태도는, 원칙적으로 언론의 자유가 보장된 상황이라하더라도, 보호할 가치가 있는 다른 권리들이나 소유권들과 긴장 관계에 놓였다. 그러한 권리로는 가령 인격권(사생활이 훼손당하거나 침해당하지 않도록 보호)이나 미성년자 보호(포르노나 폭력을 미화하는 자료의 검열) 등을 들 수 있겠다. 여기서 외적인 제한으로서의 검열은 매체윤리Medienethik로 넘어간다. 매체 내부에서의 성찰을 의미하는 매체윤리란 한편으로는 언론의 자유와 정보권 사이에서 중요도를 신중하게 검토하는 기준을 발전시키고, 다른 한편으로는 경쟁하는 다른 권리들과 요구들 간의 평가 기준을 개발하려는 목적을 지닌다.

신문은 탄생 시기부터 민영 기업으로 운영되었다는 점에 주목해볼 필요가 있다. 광고는 신문 사업의 수입에서 언제나 중요한 역할을 해왔다. 대략 1800년부터 광고를 통한 자금 조달이 지배적이었다. 따라서 신문의 중요한 경제적 토대는 대중매체가 원래 의도했던 내용에 거의 기생하는 듯한 의사소통 형식인 광고다. 1차 의사소통은 신문의 내용을 편집하고, 그 내용 때문에 신문을 사서 읽는 독자에게 유통되는 것으로 이루어진다. 2차 의사소

〈그림 5.5 자동차 가젤레의 신문 광고(1904)〉

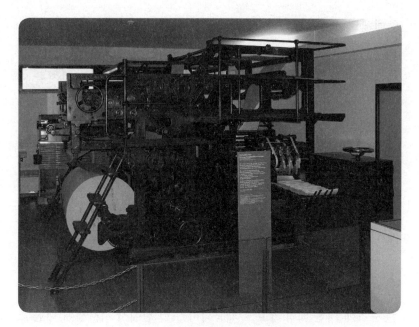

〈그림 5.6 윤전기 ⓒClemens Pfeiffer〉

통은 신문의 틀 안에서 이루어지는 1차 의사소통에 축적되는 광고주의 메시지가 신문을 보는 독자에게 도달되는 것이다. 독자는 그 자체로 수용되는 광고에 큰 관심을 기울이지 않으며, 광고를 본다고 해서 추가로 비용을 지불할 필요도 없다. 독자는 광고를 어느 정도 '감수한다.' 신문 판매 수익에 비해 광고가 차지하는 경제적 우위는 1차 의사소통과 2차 의사소통의 위계를 전도시킨다. 그리하여 일방적으로 기대된 의사소통은 신문 제작자와 신문 독자 양측이 의도하고 예상하는 의사소통에 자금을 조달한다.

신문은 최초의 대중매체다. 시간이 지남에 따라 고속 인쇄기(1811)나 윤전기(1846)의 발명과 같은 기술적인 혁신도 신문이 대

중매체로 자리매김하는 데 기여했다. 신문의 판매 부수와 보급률은 19세기와 20세기를 지나면서 지속적으로 상승했다. 1989년 당시 독일에서는 14세 이상 인구의 82.4퍼센트가 정기적으로 일간지를 읽었다. 그때부터 인터넷과의 경쟁이 심해진 까닭에 신문의 이용률은 다시 줄어들어 2013년에는 65퍼센트를 밑돌게 되었다.

신문의 가장 중요한 특징은 주제의 보편성이다. 사회의 모든 영역으로부터 정보가 채택된다. 고전적인 전문 영역으로는 **정치면, 경제면, 문예 오락면, 지역면, 스포츠면**의 다섯 가지가 있다. 이 영역 안에서 다음과 같은 다양한 유형의 텍스트가 발전한다.

정보 전달 텍스트로는 **뉴스, 보도, 르포르타주, 인터뷰** 등이 있다. 뉴스는 좁은 의미에서 시사적인 내용을 제공한다. 한편 다른 형식들은 뉴스에 대한 배경 정보로 제공되며 그런 한에서 시사성에 대한 요구와 매우 긴밀하게 관련되지는 않는다.

의견을 표출하는 텍스트로는 **논평, 해설, 서평, 비평** 등이 있다.

비록 시사성이라는 기준에는 부합되지 않지만 **연재소설, 콩트, 일화, 유머, 시, 만화** 등의 오락 텍스트도 마찬가지로 처음부터 지면 구성의 주요한 요소였다.

신문은 주제의 보편성이라는 문제와는 무관하게, 잠재적인 전체 독자층 가운데 특히 어떤 독자층을 겨냥하느냐에 따라서, 그리고 지역적인 초점에 따라서 몇 가지로 구분된다. **전국지**는 국제적 사건을 보도할 때 특정한 국가나 민족의 문화적 관점을 유지한다. 이 경우, 해당 국가의 역사적 전통과 정치적 자기이해가 기사를 선택하고 우선순위를 정하는 데 중요한 역할을 한다. 그래서 이를테면 『뉴욕 타임스*New York Times*』『르몽드*Le Monde*』『노이에 취리허 차이퉁』『쥐

트도이체 차이퉁』 등은 각기 외국을 보도하는 방식이 현저하게 다르다. 먼저 언급된 두 신문의 경우 미국과 프랑스의 지정학적 관심이나 식민지적 전통이 상당히 중요한 역할을 한다. 그래서 『뉴욕 타임스』는 콜롬비아를, 『르몽드』는 차드를 상당히 자세하게 다룬다. 반면 『노이에 취리허 차이퉁』은 이 문제를 중립성과 균형 감각을 상당히 유지한 채로 다룬다. 한편 『쥐트도이체 차이퉁』은 본질적으로 유럽과 연관된 관점을 강하게 드러낸다. 지방지나 지역신문은 본질적으로 더 좁은 구역에 집중하며, 해당 핵심 영역을 둘러싼 동심원 안에서 민족적인 것과 국제적인 것의 위치를 규정한다. 단 그 위치는 중요도에 따라 약간 바뀔 수도 있다. 그 밖에도 보도의 분량, 차별성 그리고 요구 수준에 따라서도 차이가 있다. 예를 들면 『프랑크푸르터 알게마이네 차이퉁』과 황색신문인 『빌트』는 이러한 점에서 천양지차다.

오늘날 모든 신문은 이미지 통합의 가능성을 이용한다. 신문 매체 초창기에 이미지 통합은 기술적으로 제한된 범위 내에서만 가능했지만, 19세기 말에 사진 인쇄술이 발명된 이후부터는 더욱더 빈번하게 사용되었다. 포토저널리즘과 더불어 완전히 새로운 종류의 보도가 탄생했다. 신문에는 이미 그 이전부터 삽화가 사용됐지만 삽화는 사진과 달리 다큐멘터리적 성격을 요구받지 않았다. 삽화는 지면을 예쁘게 장식하고 문자 텍스트로 보도되는 것을 시각적으로 예시할 뿐이었다. 반면에 사진은 그 자체로서 정보를 제공할 수 있으며, 텍스트를 첨가해 더욱 구체적으로 보여줄 수 있다. 사진은 텍스트보다 해석 능력이 더 뛰어나면서도 해석을 더 필요로 한다. 그 때문에 사진에 동반된 텍스트는 사진에 등장하는 것(인물, 장소, 사건 등)을 일컫고 사진 자체의 시공간적 위치, 즉 촬영된 시간과 장소를 진술함

〈그림 5.7 런던 일간지
『타임스』를 창립한 존 월터
(1739~1812)〉

으로써 종종 사진과 텍스트 사이에 연관 관계를 만들어낸다.

『노이에 취리허 차이퉁』(1780)이나 런던의 『타임스 The Times』(1788) 등 오늘날에도 여전히 존재하는 중요한 신문들은 18세기에 창립되었다. 그러나 전반적으로 볼 때 신문은 다양한 변화를 겪어왔으며, 특히 다른 매체들이 발전하면서 이러한 변화가 자주 촉발되었다. 1840년대에 도입된 전신 덕분에 정보의 확산이 근본적으로 가속화되었다. 그러자 신문은 점점 더 시사성이라는 압박에 시달리게 되었고, 그 결과 1920년대에는 매일 여러 판을 인쇄할 정도에 이르렀다. 더 신속해서 시사성으로는 도저히 상대가 안 되는 라디오가 출현하자 역설적이게도 신문은 비로

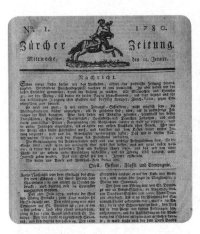

〈그림 5.8 『노이에 취리허 차이퉁』 창간호
(1780. 1. 12)〉

〈그림 5.9 에릭슨사의 전신기(1880년경)〉

소 부담을 덜게 되었다. 신속성과 시사성이라는 측면에서 새로운 적수와 경쟁하는 것이 불가능해진 신문은, 가령 라디오 방송이 시간 제약 때문에 세세하게 제공하기 어려운 배경을 보도하거나 추가 정보를 상세하게 서술하는 다른 기능에 전념하게 되었다.

2. 잡지

사회의 모든 분야에서 주제를 골고루 선택하는 신문과 달리 잡지는 특정한 주제에 따라 편집 방향을 설정한다. 말하자면 잡지는 특별한 관심과 특정한 일부 독자층을 지향한다. 그래서 다양한 학문 분야를 다루는, 그리고 각 학문 분야에서 다시 분화된 개별적인 특수 영역을 다루는 전문지가 존재하게 된다. 그 밖에도 거의 모든 직업, 생활 영역, 여가 활동 등을 위한 특별한 잡지들이 있다. 키오스크^{가판점}에 가면 낚시 잡지가 자동차 튜닝 잡지나 오페라 잡지와 나란히 놓여 있는 것을 볼 수 있다.

신문에 비해 폭넓은 정보를 제공하기 때문에 잡지는 해당 분야의 주제에 대한 정보의 깊이나 상세함에서 우위를 점한다.

〈그림 5.10 런던 패딩턴 역 건너편에 있는 키오스크〉

1) 잡지의 역사

〈그림 5.11 도덕 주보 『파트리오트』의 표지 (1724)〉

〈그림 5.12 비판적 언론인 크리스티안 프리드리히 다니엘 슈바르트〉

전문지는 이미 17세기에 나왔다. 18세기에는 영국에서 『테틀러*The Tatler*』(1708)나 『스펙테이터*The Spectator*』(1711), 독일에서는 『파트리오트*Der Patriot*』(1724) 등의 소위 '도덕 주보Moralische Wochenschrift'가 창간되어 많은 독자들의 흥미를 끌었다. 크리스티안 프리드리히 다니엘 슈바르트Christian Friedrich Daniel Schubart(1739~1791)의 『독일 연대기*Teutsche Chronik*』(1774~77)와 같은 정치 잡지들도 등장했는데, 이런 잡지들은 으레 검열과 언론 자유에 대한 논쟁의 영향을 받았다.

19세기에는 『노이에 룬트샤우*Neue Rundschau*』(1890)와 같은 중요한 문학 및 문화 잡지들이 등장한다. 이런 잡지들은 무엇보다도 문학적 텍스트와 수준 높은 에세이를 보급하고 비평하는 데 전념했다. 이러한 전통을 20세기 후반에는 『악첸테*Akzente*』(1954~)나 『쿠르스부흐*Kursbuch*』(1965~)

와 같은 잡지들이 이어갔다. 독일에서 여론 형성에 중요한 역할을 하는 주간지들로는 『슈피겔Der Spiegel』, 1946년 창립된 『차이트Die Zeit』, 오락성이 강한 『슈테른Stern』(1948~) 등이 있으며 이런 잡지들은 특정한 단계에서 사회 발전에 상당한 영향력을 행사했다. 예를 들자면 소위 슈피겔 스캔들은 1962년에 『슈피겔』을 최고의 화젯거리로 만들었다. 독일군과 나토의 군사작전 수행 능력을 문제 삼은 『슈피겔』 기사가 정부 측의 맹렬한 비판을 초래한 것이다. 이로 인해 국방장관 프란츠 요제프 슈트라우스Franz Josef Strauss(1915~1988)는 편집실을 수색하고 편집장이자 발행인이던 루돌프 아우크슈타인Rudolf Augstein(1923~2002)을 체포하는 등의 정치적 조치를 취했는데, 혐의 근거가 충분하지 않았기 때문에 슈트라우스는 결국 사임할 수밖에 없었다. 그러나 무엇보다 이러한 과정은 한편으로는 비판적 지성이 언론과 견고하게 연대하는 결과를 낳았고, 다른 한편으로 『슈피겔』은 위험을 두려워하지 않는 언론 자유의 옹호자로서 명성을 확고하게 세웠다. 탐사 보도의 이면을 조명한 또 다른 유명한 사건이 있다. 탐사 보도를 다루는 신문이나 잡지는 독자의 관심을 불러일으키기 위해 스캔들을 폭로하거나 은밀하게 보존된 정보나 문서에 접근하려고 시도한다. 1983년에 『슈테른』은 아돌프 히틀러Adolf Hitler의 일기를 발표했는데, 이것은 차후에 위조된 것으로 밝혀진다. 헬무트 디틀Helmut Dietl(1944~2015) 감독은 이 극적인 사건을 영화 「슈통크!Schtonk!」(1992)에서 풍자 코미디 기법으로 다루었다.

3. 대중매체와 공론장

이미 살펴보았듯이 최초의 대중매체인 신문의 발전은 공론장을 형성하는 데 역사적으로 중요한 역할을 했다. 시민적이고 자유주의적인 공론장이란 사회 영역 전반에 걸쳐 자유로운 의사 표현, 비판, 의사 결정 등의 의사소통 영역을 이상적으로 제시한다. 현실적으로 이러한 형태의 의사소통은 구체적인 매체에 의존하게 되는데, 각각의 매체는 의사소통을 위한 특정한 주제를 허용하거나 허용하지 않음으로써 공론장을 조성한다.

대중매체의 이러한 '문지기 기능'은 영어로는 게이트키핑Gate-keeping이라는 개념으로 표현된다. 이 용어를 만든 사람은 1933년 미국으로 이주한 독일 출신 유대인 쿠르트 레빈Kurt Lewin(1890~1947)이다. 레빈은 매체란 항상 선택 기능을 가지고 있다고 말한다. 어떤 정보는 대중에게 전달되고 어떤 정보는 전달되지 않는가 하는 것은 매체의 선택에 달렸다. 이러한 선택을 통해 매체는 사회적 논의 대상을 결정한다. 게이트키핑은 공적 의사소통을 제어하는 일종의 장치다. 물론 매체는 개별적인 쟁점이 특정한 시점에 주제화되거나 되지 않는 것에 특별한 관심을 갖는 외부적 영향으로부터 언제나 자유롭지는 않다. 그래서 어떤 스캔들은 은폐되고 어떤 스캔들은 노출된다. 게이트키핑의 일반적인 의미는 가장 중요한 주제가 제시된다고 해서 매체가 그것을 무조

〈그림 5.13 사회심리학자인 쿠르트 레빈은 1947년에 게이트키핑이라는 개념을 도입했다.〉

건 따르지는 않는다는 점이다. 즉 주제의 '자연스러운' 서열은 사실상 존재하지 않는다. 오히려 중요한 주제라는 대중의 인식은 바로 대중매체에 의해서, 즉 압도적 다수의 사람들이 대중매체에 노출된 내용을 접하게 됨으로써 생겨난다. 이러한 점은 국지적인 사건을 제외하면 거의 모든 주제에 해당한다.

그러나 매체가 중요하고 의미 있는 것을 생산하는가에 대한 질문은 대중매체로 유입되기 위해 내용이 뛰어넘어야만 하는 문턱에 해당될 뿐만 아니라 매체에 노출되는 방식과도 관련이 있다. 안건 설정Agenda-Setting은 매체에서 주제들의 우선순위를 분류하고 확정하는 것을 말한다. 신문은 특정 정보의 중요성을 지면 배치와 기사의 분량, 노출 빈도수에 따라 강조할 수 있다. 이와 같은 방식으로 주제의 서열화가 생겨나고 이러한 서열화는 종종 대중매체에 대한 비판을 초래하는 계기가 된다. 왜냐하면 매체는 안건 설정을 통해 대중의 주목을 끌어내기도 하기 때문이다. 황색신문에서는 오락면에 실린 저명인사의 사적인 스캔들이 중요한 정치적 결정보다 더 주목받을 수도 있다. 일반적으로 여기에는 주기적으로 발행되는, 정해진 분량을 채우기 위해 시사성을 필요로 하는 대중매체 고유의 역학이 작용한다. 중요한 사건의 발생 여부와는 무관하게 일간지는 매일 발행해야 하는 면수가 정해져 있다. 따라서 제작 면수에 따른 불안정성은 중기적으로 계속 추적할 수 있는 중요한 주제를 설정하여 완화시켜야 한다. 이러한 주제들은 일련의 짧막한 개별 기사로 보완할 수 있다. 따라서 개별 주제들은 해당 신문이 가진 원래의 관심 방향과는 별도로 1면에 배치되거나 기사의 분량을 통해 강조되기도 한다. 이렇게 해서 이튿날 게재되는 연속 보도가 설득력을 얻는다. 한편 개별 주제를

뒷받침하는 새로운 시사 보도가 지속적으로 추가되지 못할 경우, 이 주제를 임의로 계속해서 보도할 수는 없다. 그래서 매체 외적인 의미와 중요성은 약화되지 않더라도 동일한 고유의 역학에 근거하여 그 주제는 점차 줄어들게 된다(14장 2절 「2) 영향 연구에 대한 접근법」 참조).

4. 연습문제

1 인쇄 매체인 일간지의 본질적인 특징은 무엇이며 다른 인쇄 매체와의 차이는 무엇인가?

2 게이트키핑과 안건 설정의 차이는 무엇인가?

3 광고를 기생적 의사소통 형식이라고 하는 까닭은 무엇인가?

4 전신과 라디오의 발명은 신문 매체에 어떤 영향을 끼쳤는가?

5 언론 보도에서 사진과 텍스트는 어떤 관계인가?

6 신문과 잡지의 확산은 현대 시민사회의 발전에 어떤 의미를 갖는가?

7 『슈테른*Stern*』『포쿠스*Focus*』『메르쿠어*Merkur*』『분테*Bunte*』『연구와 이론*Forschung und Lehre*』 등의 다양한 잡지들을 주제와 주제의 재현 방식, 판매 부수, 가격, 출판 빈도 그리고 잠재적인 독자층 등의 관점에서 비교해보라.

5. 참고문헌

Dewitz, Bodo & Robert Lebeck(eds.), *Kiosk. Eine Geschichte der Fotoreportage 1839~1973*, Göttingen 2001.

Leschke, Rainer, *Einführung in die Medienethik*, München 2001.

Pross, Harry, *Zeitungsreport. Deutsche Presse im 20. Jh.*, Weimar 2000.

Stöber, Rudolf, *Deutsche Pressegeschichte. Von den Anfängen bis zur Gegenwart*, 2. überarb. Aufl., Konstanz 2005.

Straßner, Erich, *Zeitung*, 2. veränd. Aufl., Tübingen 1999.

Wolff, Volker, *ABC des Zeitungs- und Zeitschriftenjournalismus*, Kontanz 2006.

6장 언어와 이미지

언어뿐만 아니라 이미지도 정보를 전달하거나 표현하는 데 사용될 수 있다. 언어와 이미지는 기호에 의한 재현이며 이러한 재현은 언어나 이미지 외부에 있는 무언가를 지칭한다. 하지만 정보를 기술하는 방식에서 언어와 이미지는 서로 분명하게 구분된다. 이 장에서는 언어와 이미지의 다양한 기호학적 조건과 가능성뿐만 아니라 이를 사용하고 조합하는 몇몇 역사적 단계들을 설명할 것이다.

1. 음성언어

일반적으로 음성언어의 표현은 음성언어가 표기하는 의미와는 유사성이 전혀 없다(의성어는 예외다. 1장 2절 「5) 기호의 유형」 참조). 그런데 인간의 목소리로 이루어진 재료가 어떻게 이해 가능한 기호가 될 수 있는가?

음성언어가 기능하는 방식은 **이중분절** 원칙에 근거한다. 다시 말해 음성언어의 기호 체계는 두 개의 영역으로 구분된다.

첫번째 분절 영역은 음소Phonem에 의한 구분이다. 음소는 개별적으로 구분되는 소리다. 이 소리로 우리들의 언어가 구성된다. 따라서 음소는 발화되는 언어의 의미를 구분하게 해주는 최소 단위다. 예를 들어 '하제Hase'(토끼)와 '호제Hose'(바지) 같은 단어들은 단 하나의 음소에 의해 구별되며 이를 통해 다른 의미를 갖는다. 각각의 음소는 그 자체로는 아무런 의미가 없고, 여러 음소들이 결합될 때에야(형태소Morphem) 비로소 의미를 담고 있는 언어의 단위가 되며 두번째 분절 영역을 형성한다. 형태소란 임의의 언어에서 단어에 해당한다.

이러한 구성 방식 덕분에 대략 30~40개 정도 되는 한 언어의 음소 창고로부터 거의 무한한 수의 단어가 형성될 수 있다. 언어 사용의 무한한 가능성을 제한하기 위해서 모든 언어는 고유한 결합 규칙을 가진다. 이 규칙에 따라 어떤 소리들의 결합은 언어 기호로 허용되고 어떤 결합은 허용되지 않는다. 예를 들어 독일어에서는 알파벳 f-t-k-p에 상응하는 소리로는 의미 있는 형태소를 만들지 못한다. 이러한 식으로 결합이 제한되어야만 우리는 분명하고 정확하게 그리

고 용이하게 의사소통을 할 수 있다.

2. 문자

현존하는 다양한 문자 체계들은 일반적으로 이중분절 기능의 유무에 따라서 쉽게 구별된다.

알파벳으로 언어의 소리를 묘사하는 음성적 알파벳 문자음소문자, 낱소리글자는 이중분절 원칙에 근거한다. 알파벳들은 의미를 구별하는 음소와 상응하며, 알파벳으로 구성된 단어들은 의미를 지니는 형태소와 상응한다. 따라서 문자는 음성언어와 똑같은 원리에 근거를 두고 있다. 모든 단어들은 25~30개에 이르는 알파벳 기호를 조합해 만들어진다.

중국어처럼 상형문자 원칙에 근거하는 문자 체계는 알파벳 문자 체계와는 다르다. 이 문자 체계에서 문자 기호는 언어의 단어와 상응하기 때문에 더 이상 분절할 수 없다. 따라서 음성언어를 모사하기 위해서는 본질적으로 알파벳 문자보다 더 많은 개별 기호가 필요하다. 그와 같은 문자언어는 배우고 익히는 데 많은 시간과 비용이 들며, 언어 사용자 개인이 모든 기호의 의미를 알기는 불가능하다.

알파벳 문자의 장점은 읽기가 가능한 모든 사람들이 특정한 알파벳의 조합으로 모사된 음성어를 인식할 수 있다는 점이다. 이를 위해서는 단지 제한된 수의 알파벳만 알면 된다. 중국어의 문자 체계에서는 이처럼 글로 표현된 단어를 말해진 단어에 부속시키는 것이 불가능하다. 중국어의 경우 모든 글자를 하나하나 따로 배워야만 한다.

〈그림 6.1 영국 활자 주조공 윌리엄 캐슬런(1692~1766)의 문자 스타일 시트. 라틴어, 고대 영어, 영어, 고트어, 콥트어, 아르메니아어, 시리아어, 사마리아어, 아랍어, 히브리어, 그리스어 등의 알파벳 문자 텍스트 견본을 포함하고 있다.〉

〈그림 6.2 중국 문자 '거북 구'를 획순에 따라 쓰는 법 ©M4RC0〉

3. 이미지

이미지에는 이중분절 기능이 없다. 이미지가 의미를 생성하는 방식은 다른 원칙에 의거한다. 그래서 이미지의 해석 가능성이나 의미는 언어보다 훨씬 더 열려 있다. 이러한 확언은 매우 놀라울 수도 있다. 왜냐하면 통상적으로 이미지에는 모사된 대상과의 유사 관계가 존재하지만, 음성언어나 알파벳 문자에는 이러한 유사 관계가 없기 때문이다. 이미지에는 유사 관계가 있지만 세 가지의 서로 다른 의미 생성 차원이 있으며, 이 차원들은 흔히 서로 결합된 형태로 함께 등장한다. 이미지를 해석하기 위해서는 다시 특정한 텍스트를 이해할 필요가 있다.

1) 도상성

도상성Ikonizität은 이미지를 표현하는 첫번째 원리다. 이 원리는 이미지와 모사된 것 사이에 유사 관계가 성립한다는 것이다. 모사된 이미지와 대상 사이에 또는 이미지와 대상의 개개 부분 사이에 유사

관계가 존재한다. 이러한 유사성은 이따금씩 경계가 모호하다. 나무는 극히 단순화하여 표현할 수 있는데 이런 경우에도 나무로 인식될 수 있다. 하지만 어느 순간, 단순화의 한계에 도달하고 난 다음부터는 오직 선으로만 인식될 수도 있다. 그렇다고 해도 정확한 경계 지점이 어디인지 확정하기란 매우 어렵다. 이미지들은 인지 조건들을 재생산함으로써 제 기능을 발휘하지만, 이미지에 모사된 것이 대상과 결코 정확하게 일치하지는 않는다. 원래 3차원이던 대상들을 2차원으로 바꿈으로써 실재에 대한 단 하나의 특정한 관점만이 주어지기 때문이다. 어떤 대상에 대한 모든 인지 가능성이 하나의 이미지로 전이될 수는 없기 때문에 모사된 이미지는 제한적일 수밖에 없다.

따라서 이미지를 관찰하는 사람은 스스로 보충 작업을 수행해야만 한다. 관찰자는 이미지가 3차원적 대상을 모사한 것임을 알고 있기 때문에 상상력을 동원하여 2차원의 부족한 부분을 보충할 수 있다. 따라서 배경지식이 있으면 인지에 도움이 된다. 누군가에게 2차원의 이미지를 제시하면 그 사람은 실제적인 인지 조건들을 참작하여 모사된 이미지를 3차원적으로 상상한다. 이때 기호에 의해 매개

〈그림 6.3 악어 조심, 수영 금지를 뜻하는 오스트레일리아 동물원의 픽토그램 ©Phasmatisnox〉

된 대상을 인지하는 것은 실제로는 시뮬레이션된 것일 뿐이다.

이미지의 매체사에서 사실주의적 경향은 비록 선형적으로 진행되지는 않았지만 꾸준히 강화되어왔다고 말할 수 있다. 이에 관해서는 앞으로 살펴볼 것이다. 단순한 표현으로부터 유화와 사진을 넘어 3차원적인 투영에 이르기까지 사물들은 실재에 점점 더 충실하게 표현되어왔다. 이미지의 모사는 현실에서 인지 조건의 재생산에 근접하고 있다. 그리하여 관찰자가 보충 작업을 할 필요성이 점점 줄어들게 된다.

2) 색인성

색인성Indexikalität은 이미지가 의미를 생산하는 두번째 원리다. 모든 이미지는 다양한 흔적을 통해 이미지가 어떻게 형성되었는지를 암시한다. 예를 들어 연필이나 목탄 또는 유화 물감과 같은 이미지의 재료가 결정적인 역할을 한다. 사진의 경우에는 황변 현상의 정도나 색의 상태에 따라서 사진이 얼마나 오래되었는지를 대충 알 수 있다. 이미지를 담고 있는 나무나 캔버스 등의 재료도 해당 이미지의 생성 연도에 대한 정보를 제공해줄 수 있다. 이미지의 색인적 차원은 작품의 창작 상황을 인식하는 데 도움을 준다. 다시 말해 어떤 스케치를 서둘러서 했는지 또는 어떤 그림을 꼼꼼하게 여러 번 덧칠해서 그렸는지 등을 알 수 있다. 이미지를 형상화하는 방식, 즉 이미지의 스타일도 그 작품의 제작 시기나 출처를 알려줄 수 있다. 따라서 이미지의 색인적 차원은 해당 이미지의 실제적인 제작 여건과 제작 이후 다른 모든 관련 상황들에 대한 암시를 준다.

〈그림 6.4 아를에 있는 랑글루아 항구 사진. 다리 앞에는 빈센트 반 고흐가 1888년 해당 풍경을
그린 그림이 놓여져 있다. ©김효정〉

3) 상징성

이미지의 의미를 생성하는 세번째 원리는 상징성Symbolik이다. 상
징성은 주로 관습이나 특정한 텍스트와의 결합에 기인한다. 따라서 이
러한 차원에 대한 이해는 문화에 매우 강하게 종속되어 있다. 상징성
을 해독하려면 관찰자는 특정한 관습적 의미나 이야기를 알아야만 한
다. 특정한 역사적 또는 종교적 텍스트에 대한 지식이 있어야만 비로
소 많은 이미지들에 담긴, 이미지의 도상적 특징만으로는 알 수 없는
무언가를 이해할 수 있다. 가령 10센트짜리 독일 동전에 있는 브란덴
부르크 문의 의미는 독일 역사에 대한 지식이 없으면 이해할 수 없다.

4. 유럽에서의 이미지성과 텍스트-이미지 관계의 역사적 변화 과정

앞서 설명한 세 가지 의미 차원을 통해 거의 모든 이미지를 분석할 수 있지만 역사적으로 볼 때 조형 예술은 이미지의 도상성과 상징성이 반복적으로 교차하여 강조되어왔다. 그리스의 조각상에서 알수 있듯이 고대에는 도상적 경향이 뚜렷했다. 그리하여 예술가들은 인간의 육체를 좀더 사실적으로 형상화하려고 노력했다.

〈그림 6.5 세 점의 고대 그리스 조각상. 왼쪽: 일명 뉴욕 쿠로스젊은 남성 조각상 (기원전 590~580년경). 중앙: 튜닉을 입은 남성 조각상(기원전 530~520년경). 이오니아 방언으로 "나는 안테노르그리스의 조각가 의 아들인 디오니세르모스다"라고 쓰여 있다. 오른쪽: 그리스 아폴론 조각상의 로마 복제품(기원전 450년경)〉

중세에는 이미지의 상징적 차원이 좀더 중요해졌다. 중세 미술이 주로 성서의 사건을 표현했기 때문이다. 르네상스 이후에는 다시 도상성으로의 전향이 이루어졌다. 이러한 경향은 중앙원근법의 도입에서 드러난다. 19세기에 회화는 사진과 경쟁하는 매체가 되었다. 사진은 대상을 사실적으로 모사하는 데서 회화를 빠르게 추월했다. 그러자 회화는 다시 도상성을 회피하고 더 나아가 대상의 모사를 완전히 포기하는 추상회화로 발전해나갔다. 여기서는 가령 회화 자체의 재료나 그에 따른 재질감 그리고 제작 과정이 전면에 등장하면서 예술의 색인적 차원이 자주 강조되었다. 회화의 역사적 발전 과정 가운데 몇 가지를 좀더 상세하게 살펴보도록 하자.

1) 동굴벽화

이미지 매체의 역사는 석기시대의 동굴벽화까지 거슬러 올라간다. 하지만 이 시대에 대한 기록이 더 이상 존재하지 않기 때문에 동굴벽화의 의미와 기능은 단지 추측에 의존할 수밖에 없다. 물론 이 벽화들이 기술적인 면에서 매우 뛰어나고 눈에 띄는 도상적인 성격을 가졌다고 말할 수는 있다. 묘사된 동물들의 모습도 분명히 알아볼 수 있다. 하지만 이 벽화들이 상징적인 의미도 지녔음을 추정해볼 수 있다. 벽화에 표현된 사냥 장면은 실제 사건을 모사한 것이 아니라 아마도 성공적인 사냥을 기원하기 위해 행해진 종교적인 예식의 일부라고 짐작할 수 있다. 따라서 이 벽화들은 사실성의 모사를 넘어서는 의미와 목적을 가지고 있다고 하겠다.

〈그림 6.6 라스코 동굴벽화(도르도뉴). 일각수(왼쪽)와 들소(오른쪽). 기원전 16000~13000년 사이에 제작되었다.〉

2) 고대 프레스코화

유럽 고대의 프레스코화는 고도의 도상적 특징을 보여주는데, 폼페이에서 발굴된 유물에서 관찰할 수 있듯이 인물 묘사가 매우 상세하고 사실적이다.

고대 예술이 대상을 사실적으로 묘사하고자 얼마나 노력했는지는 로마의 석학 대★플리니우스Gaius Plinius Secundus (23~79년경)가 그리스 화가 제욱시스Zeuxis와 파라시오스 Parrhasios에 대해 언급한 일화에서 잘 드러난다. 두 화가는 누가 그림을 더 사실적으로 그릴 수 있느냐는 문제로 논쟁을 벌

〈그림 6.7 밀랍판과 석필을 든 소녀의 초상(사포Sappho로 추정된다). 폼페이 프레스코 벽화(50년경)〉

였다. 제욱시스는 벽에 포도를 그렸는데 정말 감쪽같아서 새들이 진짜 포도로 착각하고 쪼아 먹으려 할 정도였다. 하지만 파라시오스는 착시현상을 일으킬 만큼 진짜 같은 커튼을 그린 다음 제욱시스에게 그림을 보려거든 커튼을 옆으로 걷으라고 했다. 이렇게 해서 파라시오스는 제욱시스를 이길 수 있었다. 이 일화는 도상적 특징을 매우 중요시하는 예술적 이상을 분명하고 구체적으로 설명해준다.

3) 중세

중세 유럽의 미술은 고대와는 완전히 다른 양상을 보여준다. 중세 예술에서는 비유적 표현의 상징적 의미가 분명하게 전면에 등장한다. 이러한 현상은 그 시대의 종교적 개념과 연관 짓지 않고서는 이해할 수 없다. 기독교 신앙은 내세를 중요시한다. 덧없고 물질적인 재화로 이루어진 현세는 평가절하당했다. '타락했고' 그래서 극복해야만 하는 현세를 도상적인 모사를 통해 강조하는 것은 더 이상 신앙과 결부된 예술의 이상이 될 수 없었다. 따라서 중세에는 여러 번의 우상 금지와 우상 파괴가 자행되었다. 예술은 감각적 인지의 영역을 넘어 상징적 의미를 더 주목해야만 정당한 것으로 인정받았다. 이때 상징적 지시는 본질적으로 언제나 그리스도의 수난사 모티프를 암시하는 데 있었다. 예술은 순전히 이를 예증하기 위한 도구에 불과했다.

『사자 공公 하인리히 복음서Evangeliar Heinrichs des Löwen』에 실린 삽화 「대관식Krönungsbild」(1188년경)은 중세 예술을 이해할 수 있는 훌륭한 예다.

〈그림 6.8 「대관식」, 「사자 공 하인리히 복음서」〉

이 그림은 띠 장식으로 상단과 하단을 구분하고 있다. 상단의 중앙에는 천사들과 성인들에게 둘러싸인 예수가 보인다. 하단에는 추측건대 하인리히와 부인 마틸다의 대관식 장면이 도상적으로 표현되어 있다. 하지만 이 작품은 결코 역사적 사건을 사실적으로 모사한 것이 아니다. 하인리히와 마틸다 주위에 있는 일부 친지들은 이 대관식이 거행되기 전에 이미 고인이었다는 사실이 다른 문헌에 드러나 있다. 따라서 그림 하단에 선조들을 모사한 것은 하인리히와 마틸다 부부의 통치권이 정당성을 지녔음을 암시하는 상징적 의미를 담고 있는 것이다. 이 그림이 보여주고자 하는 것은 실제 사건인 대관식이라기보다는 대관식이 지닌 위계질서다. 이러한 상징적 성격은 상단

의 그림과 연결하면 더욱 강화된다. 하인리히와 마틸다에게 왕관을 씌워주는 손들은 위에서 아래로, 즉 '신적인' 영역에서 '세속적인' 영역으로 내밀어져 있다. 신이 하인리히와 마틸다에게 권한을 부여하고 있으므로 그들의 통치권은 신에 의해 정당화되는 것이다. 상단의 그림에서 천사들과 성자들의 서열은 예수와의 거리에 따라서 묘사되고 있다. 이 그림 전체는 상징적으로 구조화되었으며 현세의 사건이 신적인 영역과 결합될 때에야 비로소 의미가 드러난다.

표현에 있어서 도상성과 상징성이 긴장 상태에 있는 중세 예술의 또 다른 예는 프랑스 수이야크 성모교회의 '야수의 기둥'(1130년경)이다.

기둥에는 한 명의 인간과 동화 속에서나 나올 법한 수많은 괴물들이 조각되어 있다. 괴물들은 그를 잡아 끌어내리려 하고, 그는 이를 피해 온 힘을 다해 위로 도망치려 한다. 이 기둥의 이름은 "얽히고 설킨 세상"이다. 이런 이름이 붙은 까닭은 한편으로 이 조각이 현세의 죄악과 고난 때문에 고통받지만 세상사로부터 자유로워지기 위해 투쟁하는 인간을 표현하고 있기 때문이다. 뿐만 아니라 이 조각은 위쪽으로 올라가려는 움직임과 천장화로 이어지는 기둥의 역할을 통해 현세와 내세의 결합을 의미한다. 따라서 이 작품에는 종교적인 메시지가 분명하게 담겨 있다. 그 덕분에 이 작품은 괴물들을 지극히 예술적이고 화려하게 표현할 수 있었고, 이런 괴물들을 보고 관람객들은 경탄해 마지않았다. 종교와의 연관성은 모든 중세 예술의 중요한 특징이며, 풍부한 상징성을 담고 있는 이 기둥은 감각적으로도 매우 매력적인 작품이다. 이러한 작품은 신앙의 내용을 전파하고 구체적으로 보여주고자 한다. 이른바 교회와 예술은 어느 정도 정략적인 관

〈그림 6.9 수이야크 성모교회에 있는 야수의 기둥 ©Franzrycou〉

계를 형성한다고 하겠다. 그러므로 성서나 성담 같은 기독교 텍스트
에 대한 이해가 선행되어야만 비로소 중세의 예술 작품에 나타난 상
징적 의미를 해독할 수 있다.

4) 르네상스

다양한 방식으로 고대의 가치를 되새기는 르네상스 시대에 이르러 예술 작품의 도상성에 대한 평가절상이 이루어졌다. 철학 분야의 새로운 방향 정립과 자연과의 변화된 관계가 예술에 반영되었다. 예술가들은 당시 부상하던 자연과학을 지향했다. 이에 대한 좋은 사례로 알브레히트 뒤러Albrecht Dürer(1471~1528)의 동판화 「누워 있는 여자를 그리는 화가Der Zeichner des liegenden Weibes」(1525)를 들 수 있다.

이 동판화 자체의 주제는 정확한 자연 모사 기술이다. 뒤러의 동판화는 누드를 정확하게 묘사하는 제작 과정을 보여준다. 화가와 모델 사이에 있는 격자망은 3차원적인 육체를 정확하게 2차원적인 평면 위에 모사할 수 있게 한다. 화가의 눈앞에 있는 조그만 오벨리스크는 항상 동일한 시점을 유지하기 위한 보조 수단으로 기능한다. 르네상스 예술의 이상이 자연을 가능한 한 정확하게 파악하는 것이었음은 명백하다.

동시에 자연은 질서 정연한 체계가 된다. 이를 위해 뒤러는 대상

〈그림 6.10 알브레히트 뒤러, 「누워 있는 여자를 그리는 화가」〉

을 사실적으로 인지한 다음, 이것을 가능한 한 정확하게 이미지로 전환하기 위해서 광학에서 가져온 자연과학적 인식을 이용한 것이다. 그림에도 불구하고 우리는 뒤러의 동판화와 같은 그림을 단지 도상적으로만 이해해서는 안 된다. 이 그림은 상징적 측면에서도 무엇인가를 표현하고 있다. 뒤러의 동판화는 말하자면 성적 위계질서를 암시한다. 창조하는 예술가는 남성이고 대상은 여성이다. 이러한 역할 분담은 성경이라는 종교적 텍스트에 기초한 문화 전통을 다시금 보여준다.

르네상스 예술 역시 상징적 요소의 영향을 강하게 받았다는 사실은 뒤러의 동판화 「멜랑콜리아 I(Melencolia I」(1514)에서 잘 드러난다. 전면 오른쪽에는 날개 달린 여성이 생각에 잠겨 머리를 팔에 괴고 앉아 있다. 후면에는 바다로 가라앉는 태양이 묘사되어 있다. 여성 주위에는 목공 공구, 푸토^{아기 천사} 형상가 앉아 있는 맷돌, 깡마른 개, 컴퍼스, 모래시계, 종, 양팔저울, 사다리, 그리고 소위 '마방진' 등의 수많은 사물들이 있다. 뒤에서 박쥐가 들고 있는, 동판화의 제목이 쓰인 띠는 이 동판화의 의미를 암시해준다. 법원에 있는 정의의 여신상이 알레고리적으로 법을 대변하고 있는 것처럼, 이 여성의 경우는 분명히 멜랑콜리를 표현하는 알레고리적 형상이다. 이와 더불어 각각의 사물들도 상징적 의미로 읽어낼 수 있다. 르네상스 시대에는 멜랑콜리가 전형적인 학자들의 병으로 간주되었기에 컴퍼스는 학자를 의미한다. 또한 특정한 종류의 동물은 특정한 장기와 동일시되었다. 그 당시 사람들은 개가 비장과 연관이 있으며, 비장은 다시 흑담즙을 분비하는 데 기여한다고 여겼다. 체액설에 따르면 흑담즙의 과잉 분비가 우울증의 원인이라고 간주되었다.

목공 공구는 예수가 십자가에서 못 박혀 돌아가심을 의미하며, 이 죽음은 슬픔을 야기한다. 지는 해와 박쥐는 하루가 끝남을, 그리고 전의된 의미로서 삶의 종말을 의미한다. 종은 죽음을 나타내며(조종), 사다리는 다른 세상으로 넘어가는 것을 상징한다. 그리고 푸토는 이 세상과 저세상을 이어주는 중개자로 간주된다. 모래시계는 덧없이 흘러가는 시간을

〈그림 6.11 알브레히트 뒤러, 「멜랑콜리아 I」〉

상징하고 맷돌은 가차 없이 돌아가는 시간을 상징한다. 마방진은 이 동판화가 제작된 해인 1514라는 숫자를 포함하고 있는데, 1514년은 또한 뒤러의 어머니가 죽은 해이기도 하다.

이처럼 상징적 이미지를 해독하는 일은 텍스트 기저에 있는 지식을 배경으로 삼을 때만 가능하다. 이러한 지식이 없다면 단지 인물들과 대상들을 상당히 정확하게 도상적으로 표현했다는 사실만 알 수 있을 뿐이다.

5) 바로크 엠블럼

초기 바로크 시대부터 인기 있었던 예술 형식인 **엠블럼**Emblematik에서는 텍스트와 이미지가 매우 밀접하게 연관을 맺고 있다. 엠블럼

은 세 부분으로 구성되어 있다. 그림은 제목Inscriptio과 주석Subscriptio
으로 둘러싸여 있다. 제목은 그림의 모토다. 주석은 그림의 의미를
설명하는 경구로 이루어져 있다. 최초의 엠블럼 책이었고 바로크 시
대에 이러한 예술 형식의 붐을 불러일으켰던 안드레아스 알키아투
스Andreas Alciatus(1492~1550)의 『엠블럼 모음집Emblematum libellus』
(1542, 초판본 1531)에 실려 있는 그림을 하나 예로 들어보자.

 이 그림은 사자가 끄는 마차를 눈을 가린 채 몰고 가는 사랑의
신 큐피드를 보여준다. 표현된 것만 가지고는 이 그림의 의미가 직접
적으로 드러나지 않는다. "가장 강력한 감정 아모르"라고 번역되는
제목은 단지 하나의 암시만 줄 뿐이다. 그림과 텍스트의 상호작용으
로부터 알아낼 수 있는 이 그림의 의미와 교훈은 주석을 읽고 나서야

〈그림 6.12 알키아투스의 엠블럼〉

비로소 해명된다. 주석은 다음과 같이 요약된다. "사랑은 눈멀게 하고 열정에 사로잡히게 하지만, 이러한 열정은 제어될 필요가 있다."

엠블럼이라는 예술 형식은 텍스트와 그림 사이의 상호작용을 통해서만 기능을 발휘한다. 해석은 텍스트를 경유해 그림으로 이동한다. 그림 자체는 상징으로 이루어진 모티프(이 예에서는 사랑의 신, 사자, 마부의 모티프)로 구성되어 있고 그러한 모티프를 해명하기 위해 언어적인 설명이 필요하다.

근대 초기인 16세기와 17세기에는 그림과 텍스트의 이러한 밀접한 결합이 전형적이었다. 그러다 18세기에 엠블럼이라는 예술 형식에 대한 논쟁이 벌어졌다. 엠블럼은 점차 거부당했고 텍스트 예술과 그림 예술 사이에는 분명한 단절이 생겼다.

5. 양식 개념

사실주의Realismus, 고전주의Klassizismus, 매너리즘Manierismus은 근본적인 형상화 방향에 있어서 이미지를 구분하게 해주는 세 개의 양식 개념이다.

예술운동으로서 사실주의는 이미지의 도상적 차원에 기초한다. 사실주의의 목표는 외적 현실을 가능한 한 충실하고 정확하게 모사하는 것이다. 사실주의적 시각에서는 주관적인 표현, 왜곡, 양식화, 이상화 등이 거부된다.

고전주의는 사실주의와 매우 다르다. 고전주의는 비록 외적 현실을 정확하게 모사하기는 해도 외적 현실을 양식화하고 이상화하는

〈그림 6.13 사실주의. 장-프랑수아 밀레, 「이삭 줍는 여인들」, 동판화
(1857년 이후)〉

〈그림 6.14 고전주의. 요제프 안톤 코흐, 「무지개가 있는 장대한 경관」
(1805)〉

것을 더욱 중요시한다. 현실은 있는 그대로 재현되어서는 안 되며, 오히려 예술은 현실을 좀더 아름답고 훌륭하게 창조해야 한다. 이때 모범적이라고 간주되는 고대 예술 작품과의 연관성이 중요한 역할을 한다.

매너리즘이라는 개념은 한편으로는 양식화와 유희적 표현이라는 과장된 형식으로, 다른 한편으로는 기존 형식의 주관적인 왜곡이나 수정 또는 과장으로 이해할 수 있다. 이때 인지할 수 있는 실재로부터의 이탈이 요구된다.

이 세 개념들은 조형 예술은 물론이고 문학에도 적용되며 이중의 의미를 갖는다. 한편으로 사실주의, 고전주의, 매너리즘이라는 개념들은 역사적으로 규정될 수 있는 예술사의 특정한 시기를 의미하며, 그 시기에는 그에 상응하는 양식적 경향이 두드러진다. 다른 한편으로 이러한 개념들은 보편적인 양식 개념으로서, 작품이 창작된 시기와 무관하게 개별 예술 작품의 성향을 특징짓기 위해서 사용될 수 있다.

〈그림 6.15 매너리즘. 파르미자니노, 「목이 긴 마돈나」(1534~40)〉

6. 연습문제

I 이중분절은 무엇을 의미하는가? 이중분절을 하는 다른 기호 체계로는 어떤
 것이 있는가?

2 중국어와 같은 문자 체계에 비해서 알파벳 문자는 학습자에게 어떤 점에서
 유리한가?

3 의미를 파악하는 데 있어서 이미지가 언어보다 해석 가능성이 더 많고 더 열
 려 있다고 말할 수 있는 이유는 무엇인가?

4 색인적 관점에서 고찰한다면, 석기시대의 동굴벽화를 분석할 때 어떤 점에
 주목해야 하는가?

5 중세 당시 교회와 예술 간의 정략적 관계는 어느 정도였는가?

6 이미지의 상징적 의미를 이해하는 일이 문화와 매우 밀접한 연관이 있는 까
 닭은 무엇인가?

7 제욱시스와 파라시오스 논쟁의 일화는 고대 예술의 이상에 대해 무엇을 말해
 주는가?

7. 참고문헌

Alciatus, Andreas, *Emblematum libellus*, Reprograf, Nachdruck der Orig.-Ausg., Paris 1542, Darmstadt 1987.

Dürer, Albrecht, *Das gesamte graphische Werk*, Bd. 2. Einleitung v. Wolfgang Hütt, München 1970.

Das Evangeliar Heinrichs des Löwen. Erläutert von Elisabeth Klemm, 2. Aufl., Frankfurt/M. 1988, Tafel 34.

Böhm, Gottfried(ed.), *Was ist ein Bild?*, München 1994.

Duby, Georges, *Das Europa der Mönche und Ritter 980-1140*, Stuttgart o. J.

Eco, Umberto, *Einführung in die Semiotik*, München 1972, pp. 197~249. [한국어판: 움베르토 에코, 『구조의 부재』, 김광현 옮김, 열린책들, 2009.]

Scholz, Oliver R., "Bild," *Ästhetische Grundbegriffe. Historisches Wörterbuch*, Karlheinz Barck et al.(eds.), Stuttgart, Weimar 2000, pp. 618~69.

Scholz, Oliver R., *Bild, Darstellung, Zeichen*, 2. vollst, überarb, Aufl., Frankfurt/M. 2004.

제3부

19세기 이후
근대 기술 매체의
발전

7장 사진

이미 앞 장에서 논의했다시피 사진은 유럽 회화의 특정한 경향을 역사적 배경으로 삼고 있다. 이 장에서는 최초의 근대적 기술 매체인 사진의 기원을 다룬다. 결국 19세기에 이르러 사진의 다양한 전 단계인 카메라 옵스큐라Camera obscura, 라테르나 마기카Laterna Magica, 다게레오타입Daguerreotypie 등이 최초의 기술적 이미지 매체인 사진의 발전으로 이어졌다. 이 이미지 매체들은 정적인 이미지 형태로 기계적인 모사와 사진 이미지의 정착과 동일한 복제를 가능하게 했다. 그러나 초기 장비들은 사용하는 방법이 어려웠기 때문에, 계속되는 기술 발전을 통해 사회적 대중 현상으로 진행될 수 있기 전까지는 실험적인 매체에 머물렀다. 사진은 사용법에 따라 예술사진과 기록사진이라는 두 가지 경향으로 구분된다. 1990년대 이래로 디지털 기술이 도입되면서 사진 이미지는 근본적으로 변화되었다. 사진을 이용해 연속동작을 파악하려는 시도는 19세기 말에 사진에 기반을 둔 후속 매체인 영화의 발명으로 이어졌다.

1. 사진으로의 발전

사진 기술의 발전은 이미지의 사실주의를 강화하려는 유럽 미술사의 경향들과 관련해서 살펴볼 수 있다. 결정적인 계기는 이탈리아의 르네상스 회화에서 중앙원근법을 도입한 일이다. 중앙원근법이란 수학적, 자연과학적 법칙을 바탕으로 격자망과 같은 기술적인 보조 수단의 도움을 받아 현실을 매우 정밀하게 재현하는 방식이다. 이 원근법에서 인간의 눈은 중심점으로 상정되고 여기에서부터 빛이 방사형으로 대상을 향해 확산된다. 원근법상의 단축법 덕분에 2차원적인 이미지에 3차원적인 현실의 환각이 일어난다.

이미지를 생산하는 기술적 도구로서 사진 장치의 첫 선구자는 카메라 옵스큐라('어둠상자'라는 뜻)다. 카메라 옵스큐라는 빛을 조절

〈그림 7.1 피에트로 페루지노(1450~1523), 「예수가 베드로에게 천국으로 가는 열쇠를 넘겨주다」 (1480~82). 이탈리아 르네상스 회화에서 중앙원근법을 정확하게 사용한 초기 사례다.〉

할 수 있는 하나의 작은 구멍이 나 있는 상자나 방을 말한다. 구멍 앞에 놓인 외부 물체의 거꾸로 된 영상이 구멍의 맞은편 벽에 투사된다. 이 장치로는 빛에 의해 생성된 이미지를 아직 정착시킬 수 없다. 단지 다른 구멍을 통해 방 안을 들여다보거나 방 안에서 이미지를 관찰할 수 있을 뿐이다. 화가들은 투사되어 축소된 이미지를 보고 대상을 스케치하기 위해 이 기술을 사용했다. 그러한 보조 수단으로서 카메라 옵스큐라는 이미 15세기에 레오나르도 다빈치Leonardo da Vinci와 같은 예술가들에게 잘 알려져 있었다. 카메라 옵스큐라의 장점은 대상의 모습을 투사 면에 생성할 수 있고, 생성된 이미지를 쉽게 다룰 수 있다는 점이다. 이전에는 이러한 것이 불가능했다.

17세기에 개발된 라테르나 마기카('마술 램프'라는 뜻)는 기계적

〈그림 7.2 카메라 옵스큐라(1772)〉

으로 볼 때 카메라 옵스큐라와는 어느 정도 반대다. 상자 안에 가령 촛불과 같은 광원이 놓여 있고 구멍을 통해 빛이 밖으로 나간다. 이 구멍 앞에 채색된 유리판이나 투명하게 채색된 다른 물질을 놓을 수 있다. 광원이 비치는 벽에 오늘날의 환등기와 같은 원리로 이미지가 투사된다.

19세기에 가장 인기 있었던 이미지 매체 중 하나는 파노라마였다. 파노라마는 원형 건물로 이루어져 있으며 이 건물 벽

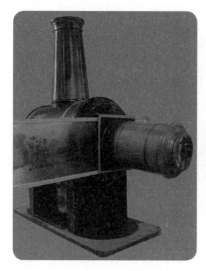

〈그림 7.3 라테르나 마기카, 아울렌도르프 성
박물관 ©Andreas Praefcke〉

〈그림 7.4 펠릭스 나다르, 「루이 다게르의
초상」〉

안쪽에는 풍경이나 유명한 전투 장면과 같은 대형 그림이 그려져 있
고 중앙에는 관람객을 위한 좌석이 있다. 이러한 배치는 360도 묘사
로 인간의 시각을 넘어서려는 의도이며, 그렇게 함으로써 익숙한 패
널화판자에 그린 그림보다 환상적인 느낌을 좀더 강렬하게 불러일으킬 수
있다.

디오라마Diorama는 파노라마가 발전된 형태다. 디오라마는 다양
한 수단으로 이미지의 환상성을 더욱 강화하려 한다. 관찰자와 그림
벽 사이에 무대장치를 설치해서 공간적인 심도를 강화한다. 반짝이
는 불빛이나 움직이는 광원은 이미지들이 움직인다는 환영을 불러일
으킨다. 이 디오라마는 영화의 전조가 된다.

파노라마와 디오라마는 19세기에 널리 전파되었고 최초로 대중

에게 다가갔다.

〈그림 7.5 안톤 마르틴, 「고블랭 직물을 배경으로 한 비더마이어 복장의 중년 부인」, 다게레오타입(1840년경)〉

다게레오타입은판사진술은 촬영된 이미지를 기술적으로 정착시키기 위해 사용된 초기의 처리 방식이다. 이 사진술의 이름은 발명자인 루이 자크 망데 다게르Louis Jacques Mandé Daguerre(1787~1851)의 이름에서 유래한다. 다게르는 극장과 파노라마에서 일하는 장식 화가였다. 그래서 그는 가능한 한 사실적인 이미지를 생성하는 데 관심이 있었다. 그는 1835~39년에 다게레오타입을 발전시켰다. 그의 방식에 따르자면, 화학 처리를 해서 얻은 감광성 동판을 카메라에 넣어 촬영한다. 인화를 한 동판은 동시에 인화지로 사용된다. 따라서 더 이상의 복제가 불가능하기 때문에 이 방식의 사진은 모두가 유일무이한 원본이다.

다게르는 기계적으로 제작된 사진을 얻는 데 최초로 성공한 조제프 니세포르 니엡스Joseph Nicéphore Niépce(1765~1833)의 연구를 활용했다. 이폴리트 바야르Hippolyte Bayard(1801~1887)는 종이를 인화지로 사용하기 시작했다. 바야르는 「익사자의 자화

〈그림 7.6 조제프 니세포르 니엡스〉

〈그림 7.7 이폴리트 바야르, 「익사자의 자화상」 〈그림 7.8 윌리엄 헨리 폭스 탤벗
(1840)〉 (1844)〉

상」이라는 사진으로 사진의 역사에 '불멸의' 이름을 남겼다. 바야르
는 사진 뒷면에 마치 저승에서 쓴 듯한 편지를 남김으로써 자살을 가
장했다. 인정받지 못한 발명가의 한탄을 담은 이 사진으로 그는 최
초의 연출사진가가 되었다. 윌리엄 헨리 폭스 탤벗William Henry Fox
Talbot(1800~1877)은 1835년 음화에서 양화를 인화하는 방식을 발
전시켰고, 그래서 사진의 진정한 발명가로 인정되기도 한다. 또한 탤
벗은 사진에 대한 최초의 책을 집필했는데, 그 책의 제목은 의미심장
하게도 『자연의 연필The Pencil of Nature』(1844)이었다.

네거포지법음화에서 양화를 만드는 방식을 통해서야 비로소 이미지의 동일
한 복제가 가능하게 되었다. 이미지는 우선 음화로 정착되고 그다음
과정에서 양화를 통해 실제 사진이 만들어진다. 이러한 방식을 사용
함으로써 처음 촬영된 이미지를 동일한 화질로 원하는 만큼 많이 인
화할 수 있게 되었다. 이것은 역사적인 관점에서 볼 때 혁신적인 기

〈그림 7.9 탤벗의 사진 「윌트셔 라콕 수도원의
돌출창 창살」, 가장 오래된 음화 사진〉

〈그림 7.10 탤벗의 초기 사진 모음집인
『자연의 연필』 표지. 탤벗에 따르면 사진은
자연의 산물이며 인간은 자연이 자신을
표현하는 데 도움을 주는 수단에 불과하다.〉

〈그림 7.11 사진의 양화(왼쪽)와 음화(오른쪽)〉

술이었다. 목판화와 석판화와 같은 예전의 이미지 복제 기술로는 똑같이 복제하는 것이 불가능했다. 원본이 마모되기 때문이다. 복제본의 질은 갈수록 저하되기 마련이며, 따라서 사본의 수는 제한적일 수밖에 없었다.

초창기에 사진은 **사실주의**Realismus와 **오토마티즘**Automatismus 의식적인 사고를 피하고 생각이 흘러가는 대로 그림을 그리는 화법의 관점에서 주로 회화와 비교되었다. 사진의 초창기는 회화가 특히 이미지의 사실적인 효과를 얻기 위해 노력했던 시기와 일치한다. 그래서 새로운 사진술도 우선은 대상을 실제에 충실하게 모사하는 관점에서 고찰되었고 이러한 모사는 지각 환경의 재현에 토대를 두었다. 회화와의 중요한 기술적 차이는 모사의 오토마티즘에 있다. 이미지가 인간에 의해서가 아니라 카메라에 의해 만들어지므로 주관성의 개입이 배제되는 것이다.

이러한 기술적인 상황은 사진이 예술이냐 기술이냐 하는 오랜 논쟁을 불러일으켰다. 사진사는 사진기를 예술 도구로 사용하는 예술가인가, 아니면 단지 기계를 작동시키는 사람인가? 소위 모든 '예술가적인 필체'를 배제하는 촬영의 오토마티즘은 사진이 예술이 아니라는 평가를 지지한다. 다른 한편으로 모든 사진 촬영은 장면과 관점 그리고 기술적 재료의 주관적 선택에 바탕을 두고 있다. 미술관에 전시되거나 사진집에 실리는 독자적인 예술 형식으로서의 사진은 20세기에 들어서야 등장했다.

예술과 기술 사이의 논쟁에서 **원본**Original이라는 개념은 매우 중요한 역할을 한다. 복제될 수 없는 회화의 경우 모든 그림이 원본이다. 그리고 바로 그렇기 때문에 예술적인 가치를 지닌다. 사진의 경우는 첫번째 인화된 것이 원본으로 제시된다. 하지만 발터 벤야민

Walter Benjamin은 「기술복제시대의 예술 작품Das Kunstwerk im Zeitalter seiner technischen Reproduzierbarkeit」(1936)이라는 논문에서 사진의 경우 동일한 복제 가능성이라는 측면에서 원본이라는 개념이 아직도 의미가 있느냐 하는 문제를 정당하게 제기했다. 엄밀히 말하자면 (아무튼 아날로그 방식의 사진에서) 음화가 원본으로 간주되어야 할 것이다. 하지만 음화는 결코 진짜 이미지가 아니라 단지 최종 산물의 전 단계로 간주된다.

2. 사진의 업적

사진은 기술에 근거를 둔 최초의 이미지 매체다. 예전의 모든 이미지 제작 방식은 기술적인 보조 수단의 도움을 받든 받지 않든 이미지를 제작하는 인간 주체에 종속되어 있었다. 이와 달리 사진기는 기계를 통해 정지해 있는 이미지를 모사하거나 고정시킨다. 나아가 사진기는 한번 만들어진 이미지를 동일하게 복제할 수 있게 한 최초의 매체다.

사진은 인지한 것을 직접적으로 표현할 수 있게 한 최초의 이미지 생산 방식이다. 사진은 더 이상 의식적으로 경험한 것이나 미리 생각해놓은 것이 아니라 눈으로 본 것 자체를 재현한다. 어떻게 보이는지에 대한 주관적 생각이 아니라, 본 것 자체를 표현한다는 점에서 사진기는 인식의 도구가 된다.

사진은 찰나를 즉각적으로, 바로 그 순간에 포착한다. 인지하는 순간과 정착된 이미지 사이에 시간의 지연이 발생하는 회화와는 다

르다. 이로써 사진은 인간의 인지 능력을 확장시켜준다. 사진이 찍히는 순간은 고정된 이미지 속에서 임의적으로 오랫동안, 그리고 찍히는 순간 자체보다 더 정확하게 관찰될 수 있다. 그래서 우리는 실시간으로 인식할 수 없고, 어쩌면 너무나 빨리 지나가 버려서 전혀 파악할 수 없었던 상세한 부분까지도 인식할 수 있다.

미켈란젤로 안토니오니Michelangelo Antonioni(1912~2007) 감독은 영화 「욕망Blow Up」(1966)에서 인간의 인지 능력을 확장시킬 수 있는 사진의 가능성을 사건의 중심에 놓았다. 사진에 근거한 후속 매체인 영화에 사진이라는 매체의 성과와 한계를 반영한 것이다. 영화 「욕망」에서 사진사가 공원에 있는 한 쌍의 남녀를 촬영하자 사진에 찍힌 여자가 필름을 달라고 요구한다. 사진사는 이를 거절한다. 호기심이 동한 사진사는 필름을 현상하고 확대하여 사진 속 단서를 조사한다(영화 제목인 'Blow Up'에는 확대라는 의미도 있다). 그는 사진의 배경에서 사진을 찍을 때는 전혀 보지 못했던, 권총을 든 한 남자와 바닥에 누인 시체를 발견한다.

이처럼 사진은 사진사의 인지 능력을 확장한다. 사진의 정적인 특성 덕분에 사진사가 더욱 세밀한 부분까지 볼 수 있는 기회가 사진을 촬영한 순간보다 더 많아진다. 그전에는 먼 거리와 광도 때문에 인식할 수 없었던 사진 속의 상세한 부분들을 인화 과정에서 확대와 조명의 변화를 통해 인식할 수 있게 된다. 게다가 영화는 크롭이미지에서 불필요한 부분을 제거하는 작업. 여기서는 필요한 부분만 취한다는 의미로 쓰였다에 의존함으로써 사진 매체의 한계도 분명하게 보여준다. 각각의 세부 사항에 집중하려면 다른 부분은 무시될 수밖에 없다. 시간의 흐름, 사건의 과정, 행동의 연관성은 다른 여러 사진들을 연결해서 봐야만 비로소 이

<그림 7.12 미켈란젤로 안토니오니, 「욕망」의 정지 영상>

해되고 표현될 수 있다. 영화 「욕망」에서는 특수한 영화 기법인 카메라의 회전과 몽타주에 의해 이러한 것들이 실현되고 있다.

3. 직업으로서의 사진과 대중 현상으로서의 사진

사진은 처음에는 온전히 전문가를 위한 매체였다. 사진기는 너무 크고, 너무 무겁고, 다루기도 너무 어려웠기 때문에 광범위한 계층에 널리 보급되기 어려웠다. 게다가 한 장의 사진을 얻기 위해서는

많은 시간이 필요했으므로 사진기를 일상생활에서 사용하는 것은 무리였다. 그리하여 사진사라는 직업이 등장했다. 사진사는 무엇보다 인물 사진에 대한 수요로 생계를 유지했다. 인물 사진은 현실을 충실하게 모사한다는 점에서 그림으로 그리는 초상화를 능가했으며 거의 완전하게 초상화를 대체해버렸다. 그 외에도 직접 가볼 수 없는 멀리 떨어진 곳이나 이국적인 장소를 찍은 사진들이 일반 대중에게 커다란 인기를 끌었다.

1888년에는 롤필름이 발명되었다. 투명 셀룰로이드에 감광유제를 입힌 얇은 띠가 가장자리에 뚫린 구멍을 통해 사진기 속에서 쉽게 이동될 수 있었다. 이 롤필름 덕분에 사진 건판을 하나하나 인화하는

〈그림 7.13 앤설 애덤스, 「티턴산과 스네이크강」(1942). 와이오밍주 그랜드티턴 국립공원 (National Archives ID: 519904)〉

〈그림 7.14 롤필름〉

데 드는 비용과 노력을 줄일 수 있게 되었다. 롤필름의 발명으로 사진기 조작법이 단순화되자 아마추어 사진사가 늘어났고, 사진이 대중 현상으로 발전해나갔다. 이때부터 일상 장면을 사진기로 포착하는 것이 가능해졌다. 그래서 누구나 사적인 사진첩을 만들 수 있게 되었다. 사진기는 시간이 지날수록 계속해서 가벼워지고, 저렴해지고, 조작법도 더 단순해졌다.

1880년대 이후로 발전한 사진 인화 방식은 사진이 대중 현상으로 확산되는 중요한 계기가 되었다. 이 방식은 보도사진과 최초의 직업적인 사진기자의 등장을 불러왔다. 기사에 사진을 통합하는 방식을 통해 언론 보도 전반은 최근까지도 지속적으로 변화해왔다. 하지만 독일의 대형 일간지들이 1면 기사를 한 장의 커다란 사진으로 구성하는 경향에 동참한 것은 불과 수년밖에 되지 않았다.

1930년 이래로 컬러 필름이 발명되면서 사진의 사실주의적 인상이 다시 한 번 강화되었다.

4. 기록사진과 예술사진

이미지 생산 방식으로서 사진이 보급되면서 예술사진과 기록사진
의 분리가 이루어진다.

기록사진은 사진에 찍힌 대상이 중요하다. 다시 말해 모사된 것
이 이미지 자체보다 중요하다. 그래서 기록사진은 사진의 매체성을
감추려는 경향이 있다. 촬영 기법과 제작 조건은 가능한 한 눈에 띄
지 않아야 한다. 여기서 사진은 현실의 중립적인 매개체일 뿐이다.

기록사진과는 달리 예술사진은 매체성을 드러내는 경향이 있다.
예술사진은 이미지 뒤에 숨어 있는 예술가의 결단이나 기법 그리고
사진 촬영 과정이 관심의 초점이 되는 이미지 그 자체다. 또한 예술

〈그림 7.15 예술사진 「해나 메이너드와 손자 메이너드 맥도널드」(1895년경). 로얄 BC 박물관
소장 이미지 F-05095〉

〈그림 7.16 다중노출의 예를 보여주는
캘리포니아주 헤이워드의 월식(2004)
©Mactographer(David Ball)〉

사진의 경우 현실 모사라는 사진의 근본적인 성격이 의심받기 시작한다. 다중노출과 몽타주 기법을 사용한 소위 '심령사진Geisterfotografie'의 경우에는 현실과 직접 연관이 없는 이미지들이 생성된다.

캐나다 사진가인 해나 메이너드Hannah Maynard(1834~1918)는 이중노출의 가능성을 실험했다. 〈그림 7.15〉를 보면 메이너드가 왼쪽과 오른쪽에 이중으로 나타나며, 몸통과 팔뚝이 없는 자기 흉상을 바라보는 손자도 이중으로 나타난다. 또한 중앙에 놓인 액자 속 사진들은 이미 고인이 된 해나 메이너드의 딸들이다. 이처럼 메이너드는 결코 함께 존재하지 않았던 세 세대의 인물들을 하나의 사진 안에 병치함으로써 지나가 버린 것을 붙들어 매체 안에서 시간을 극복하고자 하는 사진의 가능성을 분명하게 보여준다.

5. 디지털화의 결과

1990년 이래로 디지털 사진이 도입되면서 사진의 위상에 중대

한 변화가 일어났다. 필름에 음화 형태로 저장되는 아날로그 사진과 달리 디지털 사진은 방대한 데이터 형식으로 전자 저장 매체에 저장된다. 이러한 데이터는 흔적을 남기지 않고 가공될 수 있다. 따라서 디지털 사진은 예전의 음화와는 약간 다르며 변조나 조작이 가능하다. 현상된 사진도 그 자체로는 아날로그 방식으로 찍었는지 디지털 방식으로 찍었는지 더 이상 구별되지 않는다. 그리하여 사진은 기록적 성격을 상실했다. 디지털 기술은 더 이상 실재라는 토대를 갖지 않는 사실적인 이미지를 생산한다.

6. 사진에서 영화로

〈그림 7.17 에드워드 마이브리지〉

빠르게 움직이기 때문에 인간의 눈으로는 인지할 수 없는 연속동작을 사진의 도움으로 가시화하려는 시도는 1870년대부터 계속되었다. 이러한 작업의 선구자는 에드워드 마이브리지Eadweard Muybridge(1830~1904)였다. 1872년에 그는 질주하는 말이 적어도 한 발을 항상 땅에 딛고 있는가 아니면 아주 짧은 순간이나마 네 발이 모두 공중에 떠 있는가라는 의문을 해명해달라는 청탁을 받았다. 이를 해결하기 위해 마이브리지는 움직이는 대상을 연속해서 아주 짧은 간격으로 여러 번 촬영하는 연속촬영의 원

〈그림 7.18 에티엔 쥘 마레 (1850년경)〉

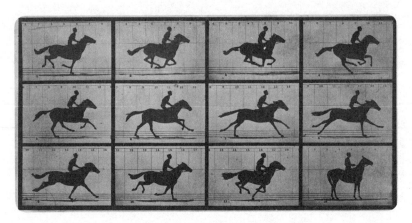

〈그림 7.19 에드워드 마이브리지, 「움직이는 말」(1878)〉

리를 고안해냈다. 연속촬영을 통해서 연속동작을 분석할 수 있을 것
이었다. 마침내 마이브리지는 질주하는 말의 네 발이 실제로 땅에서
잠시 떨어진다는 사실을 알아냈다.

　프랑스 생리학자인 에티엔 쥘 마레Étienne-Jules Marey(1830~1904)
는 가령 뛰어내리는 고양이의 움직임 같은, 동물들의 빠른 연속동작
을 연구하는 데 전념했다. 그는 연속동작의 여러 단계를 한 장의 사
진에 담는 방법을 개발했다. 이러한 작업을 통해서 마레는 연속동작
의 과정을 볼 수 있도록 했을 뿐만 아니라 영화의 원리도 고안해냈다
(하지만 마레는 개인적으로 이러한 더 큰 발전에 대해서는 아무런 관심
이 없었다고 한다).

　기술적으로 연속동작 사진은 짧은 시간에 연쇄적 촬영이 가능한
지 여부에 달렸다. 이를 위해 마레는 무기에 사용되었던 리볼버의 원
리를 차용했다. 리볼버의 탄창이 회전하면서 이동하듯, 필름이 사진
기 안에서 연속적으로 빠르게 이동할 수 있게 한 것이다.

〈그림 7.20 에티엔 쥘 마레, 「날아가는 펠리컨」(1882년경). 마레는 여러 동작을 한 장의 사진에 표현하는 방식을 개발했다.〉

　　영화의 영사 방식도 이와 매우 비슷하게 작동한다. 서로 다른 위치에 있는 동일한 대상을 촬영한 사진들을 순차적으로 빠르게 지나가게 하면, 이 사진들은 더 이상 개별적인 사진으로 인식되지 않는다. 인간 눈의 관성과 영상의 스트로보 효과또는 마차 바퀴 현상, 일종의 잔상 효과에 의해 대상이 계속해서 움직인다는 인상을 받게 된다. (오늘날에는 일반적으로 1초에 24장의 사진이 영화관의 영사막에 투사된다.) 필름을 좀더 빨리 돌리기 위해서 예전에는 가장자리에 구멍이 뚫린 셀룰로이드 밴드를 이용했다. 이 밴드는 톱니바퀴에 물려 영사렌즈 앞을 지나가게 된다. 하지만 각각의 사진 사이에 있는 검은색 띠 때문에 영사를 할 때 소위 명멸 효과라는 깜박거림이 나타나게 된다. 그래서 톱니바퀴를 몰타십자가 구동장치일명 제네바 드라이브. 연속적인 회전을 주기적인 회전운동으로 바꾸는 장치로 대치해서 이러한 깜박거림을 제거했다. 그렇게 해서 두루마리 필름을 전송할 때 움직임과 정지 상태의 교차가 이루어

진다. 착시효과 덕분에 영사 과정에서 나타나는 이러한 불연속성은
우리에게 연속적인 움직임으로 인식된다.

7. 연습문제

I 사진이 디지털화되면서 어떤 변화가 나타났는가?

2 영화 「욕망」은 영화 매체 속에서 사진 매체를 얼마나 반영하고 있는가?

3 이미지 매체의 역사에서 중앙원근법은 사진과 같은 근대의 기술적인 이미지 매체의 선구자로서 어떤 역할을 했는가?

4 사진은 전 단계인 카메라 옵스큐라나 다게레오타입과 어떻게 다른가?

5 사진이 어떤 식으로 응용되었기에 영화로 발전될 수 있었는가?

6 기록사진과 예술사진을 어떻게 구별할 수 있는가?

7 사진은 예술의 '원본' 상태에 어떤 변화를 초래했는가?

8. 참고문헌

Barthes, Roland, *Die helle Kammer. Bemerkungen zur Photographie*, Frankfurt/M. 1985. [한국어판: 롤랑 바르트, 『롤랑 바르트, 밝은 방』, 박상우 옮김, 커뮤니케이션북스, 2018.]

Benjamin, Walter, "Das Kunstwerk im Zeitalter seiner technischen Reproduzierbarkeit," *Gesammelte Schriften*, Bd. I.2, Frankfurt/M. 1974, pp. 435~508. [한국어판: 발터 벤야민, 「기술복제시대의 예술작품」, 윤미애 옮김, 『매체 이론의 지형도 1』, 서울대학교출판문화원, 2018.]

Busch, Bernd, *Belichtete Welt. Eine Wahrnehmungsgeschichte der Fotografie*, München, Wien 1989.

Crary, Jonathan, *Techniken des Betrachters. Sehen und Moderne im 19. Jahrhundert*, Dresden, Basel 1996. [한국어판: 조나단 크래리, 『관찰자의 기술: 19세기의 시각과 근대성』, 임동근 옮김, 문화과학사, 2001.]

Oettermann, Stefan, *Das Panorama. Die Geschichte eines Massenmediums*, Frankfurt/M. 1980.

Schanze, Helmut & Gerd Steinmüller, "Mediengeschichte der Bildkünste," *Handbuch der Mediengeschichte*, Helmut Schanze(ed.), Stuttgart 2001, pp. 373~97.

Stiegler, Bernd, *Theoriegeschichte der Photographie*, Paderborn 2006.

Theorie der Fotografie, Bd. 1~3, Wolfgang Kemp(ed.), München 1980~83; Bd. 4, Hubertus v. Amelunxen(ed.), München 2000.

8장 영화

영화 매체는 좀더 복잡한 방식으로 영화보다 앞선 매체들의 전제 조건을 토대로 한다. 기술 면에서 영화는 사진이 더 발전된 형태다. 내용과 형식 면에서는 서사 문학과 연극, 조형 예술의 전통에 기반을 둔다. 영화는 이처럼 수많은 영향 아래 있었지만 독자적인 예술 형식과 매우 특별한 사회적·경제적 조직을 갖춘 매체로 발전했다.

1. 영화관 시설

초창기의 영화는 1900년경에 바리에테에서 다양한 레퍼토리의 하나로서 상연되었다. 프랑스인 조르주 멜리에스Georges Méliès(1861~1938)와 같은 초기 영화 제작자들도 이러한 환경에서 출발했다. 멜리에스는 바리에테 극장의 운영자로서 환상적인 효과를 불러일으키기 위해 영화 기법을 이용했으며, 한 걸음 더 나아가 최초의 장편 극영화를 창작했다.

〈그림 8.1 조르주 멜리에스〉

그로부터 얼마 지나지 않아, 오늘날까지 영화의 대중적인 수용을 결정짓는 영화관 시설이 생겼다. 오늘날 우리들에게는 당연한 것으로 보이는 영화관 시설은 스크린을 볼 수 있도록 열을 지은 관람석으로 이루어져 있다. 이 공간은 관객이

〈그림 8.2 멜리에스의 영화 「달나라 여행」
(1902)에서의 달 착륙〉

영화를 수용할 최적의 조건을 조성하기 위해서 조명을 어둡게 설정했다. 그렇게 함으로써 관객은 2차원 스크린에 집중하게 되어 영화 속 현실이라는 공간적 환상에 빠지는 것이 가능해진다.

오늘날 우리가 알고 있는 영화관은 저녁 시간을 채워주는 장편

극영화라는 형식, 즉 허구의 이야기를 영화로 형상화하는 특수한 형식과 결합되어 있다. 텔레비전이 널리 보급되기 전까지 영화관에서는 장편 극영화와 힘께 주말 뉴스 같은 다큐멘터리 포맷이 함께 상연되기도 했다.

장편 극영화의 제작에는 잘 고안된 구상, 고도의 기술, 그리고 이에 따른 경제적 토대가 필요하다. 따라서 영화 제작은 매우 빠르게 1인 기업에서 수많은 전문가들이 함께 작업하는 분업화된 산업으로 발전해갔다.

초창기 영화 생산의 중심지는 유럽, 특히 프랑스와 독일이었다. 미국의 경우 동부 해안 지역에서 영화 산업이 발전하기 시작했다. 제1차 세계대전을 거치면서 미국은 영화 산업 분야에서 우위를 차지했다. 한편, 경제적 이유로 인해 영화 산업은 동부에서 서부로 이동했다. 서부에서는 제작비가 훨씬 저렴했으며, 기후도 영화 제작에 훨씬 유리했기 때문이다.

할리우드는 거대한 스튜디오에서 극도로 분업화된 영화 제작 방식을 가속화했다. 각각의 특정한 기능을 수행하는 광범위한 분야의 전문가들(시나리오 작가, 감독, 촬영기사, 편집자 등)이 영화 제작에 참여했다. 그리하여 기업 형태의 영화 제작이 지속적으로 촉진되었다. 영화마다 제작에 참여하는 구성원이 바뀌었다. 동일한 제작진이 계속해서 그대로 다른 영화 제작에 참여하지 않는 것이 관행이었다. 원래는 영화감독이었던 사람이 영화 제작자가 되기도 했다.

〈그림 8.3 할리우드 최초의 영화 스튜디오인 네스터 스튜디오〉

2. 영화 기술의 발전

사진의 경우처럼 영화 기술도 사실적 표현을 강화하려는 노력에 의해 발전되었다. 초기에는 세상을 매우 상세하고 사실적으로 모사하는 것이 특히 중요했다. 물론 사실 여부를 검증할 수는 없지만, 뤼미에르 형제가 자신들의 영화를 상연했을 때의 일화는 영화 이미지가 불러일으키는 강력한 환각 효과를 잘 보여준다. 뤼미에르 형제가 「열차의 도착L'arrivée d'un train en gare de la Ciotat」(1896)이라는 영화를 관객들 앞에서 상연했을 때, 관객들은 역으로 들어오는 기차를 보고 공황 상태에 빠져 관람석에서 뛰쳐나갔다고 한다.

〈그림 8.4 뤼미에르 형제〉

뤼미에르 형제, 즉 오귀스트 뤼미에르Auguste Lumière(1862~1954)와 루이 뤼미에르Louis Lumière(1864~1948)는 영화 기술의 선구자로 인정받는다. 화학 공장의 소유주였던 뤼미에르 형제는 사진 기술의 발전과 사진의 산업화에 관심이 있었다. 뤼미에르 형제는 카메라와 복사기, 영사기가 하나의 장치에 들어간 시네마토그래프Cinematograph를 개발하여 1895년에 최초의 영화를 상영했다.

무엇보다 유성영화와 컬러영화는 사실적인 인상을 불러일으키는 데 결정적인 역할을 했다. 특히 컬러영화로 인해 영화 매체의 도상적 차원이 다시 한 번 명백하게 강화되었다.

무성영화를 상영할 때는 생음악을 사용하는 것이 일반적이었다. 영상과 사운드를 동시에 녹화하는 기술적인 전제 조건은 1920년대에 이르러서야 비로소 마련되었다. 첫번째 장편 유성영화는 「재

〈그림 8.5 영화 「재즈 싱어」의 광고 포스터〉

즈 싱어The Jazz Singer」(1927)였다. 유성영화는 얼마 지나지 않아 무성영화를 거의 완전히 밀어냈다. 유성영화가 등장한 이후에 성공을 거둔 무성영화는 몇 편밖에 없다. 찰리 채플린 Charlie Chaplin의 「모던 타임즈 Modern Times」(1936)는 사운드를 경제적, 간접적으로 사용함으로써 무성영화에서 유성영화로의 전이를 심사숙고해보고 있다. 「모던 타임즈」에서 대사

는 전혀 녹음되지 않았다. 음향은 레코드판 재생으로 재현되었다. 영화 주인공인 찰리 채플린은 마지막 장면에서 노래를 부르는데, 그 노래 가사는 이해할 수 없는 환상적인 단어들로 이루어져 있다. 채플린이 원래 가사를 잊어버렸기 때문이다. 이로써 채플린은 유성영화가 초래하는 새로운 기술적 가능성을 부조리한 것으로 만들어버렸다.

유성영화가 도입되면서 연기술도 근본적으로 변화했고 배우들에게는 전혀 다른 재능이 요구되었다. 따라서 무성영화 시대의 위대한 스타들 중 유성영화에서도 성공한 사례는 극히 드물었다.

할리우드의 유명한 뮤지컬 영화 「사랑은 비를 타고Singin' in the Rain」(1952)도 이러한 변혁을 주제로 삼고 있다. 이 영화의 배경은 무성영화에서 유성영화로 넘어가는 시기인 1927년이다. 무성영화의 스타인 두 주연 배우는 최근에 만든 무성영화를 뮤지컬 영화로 변형시켜야 했다. 남자 주인공은 유성영화에 잘 적응한 반면, 여자 주인공의 목소리는 뮤지컬 영화에 적합하지 않았다. 그러자 젊은 여자 배우가 여자 주인공의 목소리를 더빙하게 되고 그녀는 남자 주연 배우의 사랑도 얻게 된다. 이 영화는 1920년대 말의 영화 산업에서 실제로 있었던 사건을 할리우드에 어울리는 이야기로 가공한 것이다. 최근 영화 「아티스트The Artist」(2011)도 무성영화에서 유성영화로의 과도기를 다시 한 번 주제로 삼았다.

이미 20세기 초에 영화 제작에서는 컬러 사용을 위한 실험이 이루어졌는데, 촬영한 다음 필름에 채색 작업을 하는 식이었다. 초기 영화 기술로 야간 촬영을 하기란 불가능했다. 따라서 밤 장면 또한 낮에 촬영되었고 밤이라는 느낌을 주기 위해 필름을 푸른색으로 덧칠했다. 이때 개별 요소도 채색하여 사실성을 강화했다. 추후에 수정

하는 이런 방식을 착색 작업film tinting이라 불렀다. 사실상의 컬러 필름은 1950년대 와서야 제작되었다. 그 당시의 테크니컬러Technicolor 색채는 물론 꽤나 인위적이었다.

3. 영화 매체 안에서의 구별

1) 다큐멘터리 영화와 장편 극영화의 분화

영화 매체는 사용 방식에 따라 거의 초창기부터 다큐멘터리 영화 Dokumentarfilm와 장편 극영화Spielfilm라는 두 가지 주요 장르로 구분되었다. 다큐멘터리 영화는 실제를 전달하려는 데 목적이 있다. 다큐멘터리 영화는 영화로 제작하지 않았다 할지라도 발생했을 사건을 기록한다. 예를 들자면 뤼미에르 형제의 초창기 영화 중 하나는 리옹에 있는 공장에서 퇴근하는 노동자들을 보여준다. 영화 선구자인 이 형제는 다큐멘터리 영화와 함께 저녁 시간을 즐길 수 있는 프로그램인 연기된 장면, 즉 재치 넘치게 연출된 작품도 촬영했다. 이미 여기서 오늘날까지도 지속되는 다큐멘터리 영화와 허구적인 장편 극영화의 차이가 분명하게 드러난다. 극영화는 오로지 촬영할 목적으로 연출되는 사건에 의존한다.

다큐멘터리 영화와 극영화라는 주요한 두 장르 외에도 그 사이에 위치한 교훈 영화, 광고 영화, 에세이 영화, 실험 영화 등 다른 수많은 장르가 형성되었다. 다큐멘터리 형식의 영화는 오늘날 영화관에서는 상연되지 않고 주로 텔레비전에서 방영된다. (놀랍게도 영화관에

〈그림 8.6 뤼미에르 형제의 영화를 광고하는 최초의 포스터들 중 하나. 코미디 영화
「물벼락 맞는 정원사」의 한 장면이 표현되어 있다.〉

서 히트를 친 마이클 무어Michael Moore의 작품처럼, 최근에 몇몇 인기 있
는 다큐멘터리 영화가 작은 르네상스를 이루기도 했다.) 1960년 이래로
영화관 프로그램에서 다양한 영화 형식을 제공할 수 있는 가능성 중
의 하나였던 뉴스 영화와 예고편이 사라지면서, 영화관에서 일반적
인 극영화의 지배력이 더욱 강화되었다. 오늘날의 영화관 프로그램
에는 장편 극영화 외에는 광고뿐이며, 이 광고도 거의 대부분이 배우
들이 연기한 연출된 장면들로 이루어진다.

2) 실사 영화와 애니메이션 영화

영화 매체를 구분하는 또 다른 기준으로 영화 이미지의 제작 방식과 종류를 들 수 있다. 실사 영화Realfilm와 더불어 애니메이션 영화 Animationsfilm도 발전했다.

실사 영화는 외적 현실을 카메라로 촬영하는 방식에 근거를 둔다. 허구적인 줄거리에 포함된 사건이든 실제로 존재한 사건에 대한 기록이든 간에, 촬영된 이미지는 반드시 영화의 외부에 존재했던 것이어야 한다.

이와 반대로 애니메이션 영화는 선행된 현실 없이도 가능하다. 촬영된 이미지는 오직 그것만을 위해 제작된 것이다. 만화 영화든 디지털 방식의 애니메이션 영화든 마찬가지다. 이미지 외부에는 그 이미지와 상응하는 현실이 존재하지 않는다.

애니메이션 영화의 고전적인 형태는 손으로 그려서 제작한 만화 영화로서 실사 영화처럼 개별 이미지로 이루어져 있다. 하지만 이 만화 이미지는 하나하나 따로 제작된 것이다. 애니메이션 영화도 기존의 극영화와 마찬가지로 계속해서 움직인다는 환상을 불러일으키기 위해 만화 이미지를 연쇄적으로 보여준다. 실사 영화에서는 시공간의 연속성에서 떼어낸 단면들을 보여준다. 예를 들어 어떤 사람이 거리를 건너가는 모습을 촬영한다고 해보자. 영화에서는 이 장면을 시공간적 연속성에서 떼어낼 수 있다. 그래서 관객은 지금 길의 이쪽에 있는 남자가 다음 순간에 이미 길 건너편에 서 있는 모습을 볼 수 있다. 관객은 그사이에 있었던 과정, 즉 시공간적 연속성이 결여된 부분을 머릿속에 떠올리게 되고, 그렇게 연속성의 환상이 일어난다. 이

는 애니메이션 영화에서도 가능하다. 그렇지만 애니메이션 영화에서는 이미지 밖의 세계가 존재하지 않는다. 영화를 위해 만화로 묘사된 움직임 외에는 어떤 움직임도 존재하지 않는다. 카메라가 꺼진 뒤 만화 영화의 등장인물은 계속 걸어가지 않는다. 이 인물은 이미지 밖에 있는 독립된 시공간의 연속성 안에서는 결코 존재하지 않기 때문이다. 애니메이션 영화는 현실의 단면을 보여주는 것이 아니라 온전히 미디어적이고 인위적으로 창조된 생산물이다.

오늘날에는 디지털 기술 덕분에 실사 영화와 애니메이션 영화 사이의 경계를 허무는 것이 가능해졌다. 예전에는 이 두 영역 사이에 약간의 회색지대gray zone가 있었다. 플라스티신유성 점토의 일종으로 인형을 만들어 촬영한 「치킨 런Chicken Run」(영국, 2000)이나 「월리스와 그로밋Wallace & Gromit」(영국, 2005)이 그러한 사례다. 이런 영화들은 애니메이션에서와 마찬가지로 각각의 프레임을 연속적으로 나열해서 제작하기는 하지만 '실제 대상'을 촬영해서 만든 것이다. 따라서 기술적인 의미에서 이런 종류의 영화클레이 애니메이션는 실사 영화로 분류해야 할 것이다.

> **보론**
>
> 영화는 줄거리가 진행되는 핵심 부분뿐만 아니라 오프닝 크레디트와 엔딩 크레디트로 이루어진다. 오프닝 크레디트와 엔딩 크레디트는 영화 속에서 그려지는 허구적인 현실에서 벗어나 있다. 관객은 배경에서 허구적인 세계가 보이더라도 오프닝 크레디트나 엔딩 크레디트가 상영되는 동안 영화 제작의 실제를 알려주는 자막과 영화의 허구적인 실제를 구별한다.

엔딩 크레디트가 올라가는 사이 관객들이 영화관에서 좋은 기분을 유지할 수 있도록 1980~90년대 장편 극영화에서 발전해 온 엔딩 크레디트의 관습을 살펴보면 실사 영화와 애니메이션 영화의 차이가 쉽게 목격된다. 특히 흥미로운 것은 애니메이션 「벅스 라이프A Bug's Life」(미국, 1998)의 엔딩 크레디트다. 이 영화는 실사 영화에서 발전된 엔딩 크레디트의 관습을 애니메이션으로 차용했다. 장편 극영화의 엔딩 크레디트에서는 배우의 대사 실수나 폭소 장면 등 촬영 과정에서 일어난 실수 때문에 편집에서 제외된 장면들Outtake을 보여주는 것이 일반적이었다. 「벅스 라이프」의 엔딩 크레디트는 이 모티프를 받아들여서 애니메이션화된 캐릭터로 하여금 인위적으로 이러한 행위를 하게 한다. 예를 들어 갑자기 기울어진 영상이 나오는데, 조감독이 카메라의 다리가 부러졌다고 사과하면서 화면에 등장하는 장면이 있다. 또한 촬영의 시작을 알리는 클래퍼보드화면과 음향을 일치시키기 위하여 카메라 앞에 놓고 딱 소리를 내는 나무 판가 반복적으로 등장하여 엔지No Good 장면을 보여주기도 한다. 이러한 엔딩 크레디트는 코믹하면서도 매체의 차이와 연관해서 시사하는 바가 많다. 이 애니메이션에서 엔딩 크레디트의 효과는 예시한 장면들이 아무런 의미도 없다는 데서 나온다. 왜냐하면 이런 장면들은 실제 영화를 촬영할 때 일어났던 사건들이 아니고, 화면에 보이는 엔지 장면들이 발생할 수 있는 현실이 존재하지 않기 때문이다. 애니메이션 영화에는 그러한 장면들을 추출해낼 시공간적 실재가 없다. 화면 밖에는 영화 제작진이나 카메라 또는 배우들이 역할을 하거나 실수를 하는 어떠한 현실도 존재하지 않는다. 하지만 영화 밖의 현실을 가장한 「벅스 라이프」의 엔딩 크레디트는 실

〈그림 8.7, 8.8 「벅스 라이프」 엔딩 크레디트의 정지 영상〉

사 영화와 애니메이션 영화의 생산 방식의 차이를 성찰하게 한다. 이 엔딩 크레디트는 애니메이션이라는 매체 조건에서는 가능하지 않은 일을 실행함으로써 웃음을 이끌어낸다. 다른 매체로 전이된 형식을 통해 관객은 실사 영화와 애니메이션 영화의 매체적 차이를 인식하게 된다.

3) 사실적 경향과 인위적 경향

사실적 경향과 인위적 경향의 차이는 다큐멘터리 영화와 허구적 영화의 차이와는 다르다. 사실적 경향은 다큐멘터리 영화뿐만 아니라 극영화에도 존재하기 때문이다.

사진의 경우처럼 영화의 경우에도 매체의 모사 기능이 강조될 수 있다. 그러면 영화화된 것이 전면에 나타나고 관객들은 영화 매체 자체를 넘어서는 영화 속 현실에 주목하게 된다. 특히 현실의 일부분을 제시하는 것이 영화 매체의 속성이라는 사실을 고려하지 않은 채, 현실의 일부분을 보여주기 위해서 다큐멘터리 영화 형식이 이용된다. 이런 사실적 경향은 또한 허구적인 이야기를 가능한 한 사실적으로 재현해서 유사 현실을 창조하려고 애쓰는 극영화에서도 나타난다. 이러한 목적을 위해 극영화를 제작할 때 **연속편집**continuity editing 기법이 사용된다. 연속편집은 비록 장면이 연속적으로 발생한 사건이 아닐지라도 보이지 않는 컷을 통해 완성된 영화에서는 촬영된 장면이 시공간의 단절 없이 나타나게 하는 편집 기법이다. 뿐만 아니라 의도적으로 다큐멘터리적이고 사실적인 인상을 불러일으키려 시도한 극영화도 있다. 미국의 공포 영화 「블레어 위치Blair Witch Project」(1999)를 제작한 스튜디오는 의도적으로 이 영화가 마녀의 숲에 대한 다큐멘터리 영화를 촬영하는 도중, 불가사의하게 실종된 세 명의 영화학도가 남긴 진짜 비디오 필름이라는 소문을 퍼뜨려서 세계적인 성공을 거두었다.

마찬가지로 인위적 경향은 극영화는 물론이고 다큐멘터리 영화에서도 나타난다. 이러한 경우에 제작의 매체적 조건이 관객의 주목

을 받는다. 다시 말해, 화면상에 보이는 것이 영화로 만들어졌다고 인지된다.

가령 다큐멘터리 영화의 경우 카메라가 있다는 사실 자체가 사건에 미치는 영향이나 기술적인 어려움 등 영화의 제작 조건 자체가 주제화될 수 있다. 많은 다큐멘터리 영화에서 전형적으로 나타나듯이, 인터뷰와 현장에서 촬영된 장면이 단순히 교차되는 것만으로도 이미 직접 재현된 현실이라는 인상을 방해받는다.

극영화에서 인위적 경향은 서술된 이야기 자체가 구조로 묘사된다는 의미로 이해할 수 있다. 다큐멘터리 영화의 경우처럼 극영화에서도 영화 제작 자체를 주제로 삼을 수 있고, 따라서 영화가 상영될 때 매체에 의해 제작되었음이 강조된다(12장 2절 「5) 영화와 회화」 참조).

이처럼 자기반영적인 극영화로 프랑수아 트뤼포François Truffaut 의 「아메리카의 밤La nuit américaine」(프랑스, 1973)을 언급할 수 있다. 이 작품의 줄거리는 한 편의 극영화 촬영 과정을 보여주는 것이다. 영화의 제목은 특별한 필터를 사용해서 한낮에 밤 장면을 촬영하는 영화적인 트릭을 가리키고 있다. 이처럼 영화의 환상 효과는 촬영된 현실을 매체로 조작함으로써 생겨난다.

4. 영화의 혼종성

영화는 다양한 매체 형식들의 통합과 적용에 기반을 두고 있는 혼종hybrid 매체다.

기술적으로 영화는 사진에 기초하며, 사진을 발전시켜 움직임을 표현한다. 하지만 영화는 정지 영상의 형식에서는 사진과 유사하다 (〈그림 7.12〉에서 예로 든 영화「욕망」참조). 그러므로 영화는 언제든 사진으로 되돌아갈 수 있다.

〈그림 8.9 프리드리히
빌헬름 무르나우〉

조형 예술로부터 유래한 좀더 오래된 이미지 전통도 영화 속에 들어가 있다. 이것은 특히 이미 회화에서 제기되었던 이미지 구성에 관한 질문과도 연관된다. 예를 들어 프리드리히 빌헬름 무르나우Friedrich Wilhelm Murnau(1888~1931)는 영화「파우스트Faust」 (1926)에서 알트도르퍼Albrecht Altdorfer, 렘브란트Rembrandt Harmenszoon van Rijn, 페르메이르Jan Vermeer의 회화를 사용했다. 피터 그리너웨이Peter Greenaway(1942~)의 영화들에서도 이러한 회화 이미지 전통의 흔적이 매우 뚜렷하게 드러난다. 예를 들어「동물원ZOO」 (1985)에서 그는 페르메이르의 그림 몇 점을 배경으로 직접 사용했을 뿐만 아니라 매우 심도 있게 대칭과 같은 이미지 구성 원리에 입각해서 작업했다.

영화와 관련 있는 또 다른 중요한 매체는 연극이다. 영화는 연극으로부터 장면 형식으로 이야기를 재현하는 기본적인 표현 방식을 받아들였다. 실제로 초기 영화는 촬영 기술의 한계 때문에 연극을 촬영한 것과 매우 흡사했다. 이러한 경향은 무빙 카메라와 편집 기법이 도입되고 나서야 비로소 변화했다. 그 외에도 영화는 세계적인 문학 작품에 나오는 소재, 연극 무대의 배우, 분장, 소도구 등도 수용했다.

또한 영화는 연극의 이미지 구성과 공간 구성의 전통도 활용했다. 초창기의 영화는 카메라를 움직이기가 어려웠기 때문에 우선은 연극적 수단들을 이용해서 작업해야만 했다. 그래서 모든 장면을 무대 공간처럼 만든 촬영 장소, 즉 주로 실내에서 하나의 시점으로 촬영했다. 앨프리드 히치콕Alfred Hitchcock(1899~1980)의「로프Rope」(미국, 1948)와 같은 실험 영화는 비가시 편집invisible cutting을 사용해서 한 장소에서만 촬영했기 때문에 마치 연극 무대에서 발생한 사건이라고 상상될 정도였다.

그러나 얼마 지나지 않아 영화는 연극으로부터 벗어나 영화 매체의 특별한 조건에 부합하는 자신만의 연기술 전통을 발전시켜나갔다. 영화는 연극과 달리 클로즈업이 가능하다. 클로즈업을 통해 배우들의 표정 연기가 표현 수단으로서 전면에 등장한다. 특히 무성영화는 이를 매우 잘 활용했다. 게다가 영화를 제작하는 동안 각각의 장면들을 완벽해질 때까지 반복해서, 그리고 시간 순서와 상관없이 따로 촬영할 수 있었다. 따라서 배우에게 요구되는 사항도 서로 달랐다. 영화배우들은 연극과는 달리 현재 촬영하는 시퀀스의 대사만 준비하면 되었다. 연극에서는 배우의 표정 연기를 상세하게 알아볼 수 없다. 대신 배우는 공연을 끝까지 해내려면 모든 대사를 완벽하게 구사할 수 있어야 한다.

영화가 앞선 매체에 의존하는 또 다른 측면은 이야기를 전달하는 서사 형식이다. 이 점에서 영화는 문학에서 발전된 전통을 기반으로 한다. 영화는 작품 소재의 대부분을 소설에서 차용할 뿐만 아니라 복잡한 줄거리의 진행을 구성하는 방식에서도 문학적 방식을 따른다. 그래서 모든 사건이 시간의 흐름에 따라 진행되는 것이 아닌 것

은 물론 시간 순서가 뒤집힐 수도 있다. 대부분의 텔레비전 범죄 영화는 우선 시신이 발견되고, 영화의 마지막 부분에 가서야 비로소 범행 장면이 사건의 해결로 제시되는 식으로 진행된다. 고전영화인 「시민 케인Citizen Kane」(미국, 1941)처럼 거의 대부분이 회상flashback 형식으로 이루어진 영화들도 있다.

문학 작품의 서술 방식으로는 예측, 회고, 동시적 표현과 같은 시간 취급 방식들이 있다. 영화는 그와 같은 서술 방식을 수용한다. 하지만 영화는 이럴 경우 항상 서술된 이야기를 영상으로 바꾸어 제시해야만 한다. 문학에서와 달리 영화에서는 시나리오 작가의 권위가 매우 제한적이다.

5. 몽타주

영화는 다양한 줄거리들을 서사적으로 결합시키기 위해 고유의 전통을 발전시켜왔다. 이때 가장 중요한 수단이 **몽타주**montage다. 몽타주는 시간적 비약 없이 연속적으로 촬영된 영화를 새롭게 결합할 수 있게 해준다. 각각의 프레임 사이에는 원칙적으로 컷cut이 가능하다. 그래서 소위 교차편집cross-cutting을 통해 서로 다른 사건들의 동시성을 표현함으로써 새로운 순서를 부여할 수 있다. 컷이 이루어짐으로써 영화는 다양한 줄거리 사이에서 이리저리 도약한다. 관객은 이러한 제시 형식을 동시성의 표현으로 해석하는 법을 빠르게 터득한다. 긴장감을 증폭시키는 교차편집을 도입한 초창기 영화는 에드윈 포터Edwin S. Porter(1870~1941)의 「대열차 강도The Great Train

Robbery」(1903)다. 이 영화에서는 강도들이 도주하는 장면과 추격자가 뒤쫓는 장면이 연이어 교차편집되었다.

〈그림 8.10 에드윈 포터〉

원칙적으로 몽타주에 언제나 컷이 필요한 것은 아니다. 카메라를 잠시 멈추거나 다음 장면으로 넘어갈 때 매끄러운 연결이 이루어지게 하는 것으로도 충분하다. 물론 이 기법으로 촬영하면 재구성이 불가능하므로 원래 촬영된 순서를 따를 수밖에 없다.

영화 매체의 초창기 30년 동안 몽타주 기법과 전통은 지속적으로 발전하고 정립되어 영화만의 고유한 서사가 가능하게 되었다. 몽타주의 광범위한 사용에 관한 초기의 사례는 세르게이 예이젠시테인Sergej

〈그림 8.11 「대열차 강도」의 정지 영상. 관객을 바라보는 악당〉

Eisenstein(1898~1948)의 「전함 포템킨Panzerkreuzer Potemkin」(1925)이다. 「전함 포템킨」의 무대는 러시아 혁명이 일어난 1905년이다. 예이젠시테인은 그 당시로서는 혁명적인 몽타주 기법과 편집 기법을 선보였다. 이 영화의 가장 유명한 장면은 오데사 계단 시퀀스다. 여기에는 수많은 클로즈업숏과 롱숏이 결합되고 다양한 움직임의 축들이 서로 마주치도록 편집되었다. 군인들은 계단을 내려가고 군중들은 군인들을 피해 도망간다. 총을 들고 열을 지어 내려오는 군인들을

〈그림 8.12 세르게이
예이젠시테인〉

향해 억압받는 군중을 대변하는 어떤 여인이 쓰러진 아이를 안고 계단을 거슬러 올라간다. 이 같은 역진행을 통해 영화가 보여주는 사건들의 과정에 추가적인 부하가 온다. 두 움직임은 카메라의 움직임에 의해 강조된다. 카메라의 시점은 계속해서 바뀐다. 이를테면 총에 맞은 남자가 쓰러지는 것을 객관적인 카메라 시점으로 보여준 후 컷이 되

〈그림 8.13, 8.14 「전함 포템킨」의 정지 영상. 열 지어 계단을 내려오는 황제의 군인들과 도주하는 군중〉

고, 그런 다음 카메라는 쓰러지는 남자의 주관적인 시점을 수용하여 삐딱하고 흐리게 촬영한다. 특정한 사건 진행들은 간접적으로만 제시된다. 어떤 여자가 총을 맞지만 관객들은 단지 그렇다고 추측할 수 있을 뿐이다. 왜냐하면 총이 발사되는 장면이 보이지 않기 때문이다. 이 예시는 관객이 장면들 사이의 인과관계를 유추할 때 기존의 관념에 얼마나 의존하는지를 알게 해준다. 카메라는 서로 다른 부분을 선

택해 촬영할 수 있으므로 다양한 거리에서 보이는 것을 표현할 수 있다. 얼굴을 클로즈업한 숏은 움직이는 군중 전체를 보여주는 롱숏으로 교체될 수 있다. 그렇게 카메라 시점을 변경하여 특정한 부분에 주목하도록 유도하면, 관객은 개별 등장인물과 자신을 동일시하여 감정을 자극받게 된다. 계단 장면의 끝부분에는 폭파된 건물들과 동상들의 이미지가 연이어 나타난다. 이 이미지들은 차르 체제와 그것을 극복했음을 대변한다. 이 장면들은 내러티브 없이 순전히 내용적인 연관성과 그 평가만을 전달하는 상징적인 몽타주다.

몽타주는 영화 매체만의 독특한 서술 형식을 이루는 근간이다. 극영화는 세련된 몽타주 덕분에 중요한 장르로 인정받게 되었다.

6. 다양한 극영화 장르의 형성

허구적인 극영화는 여러 가지 다양한 영화 장르로 세분화되었다. 이러한 장르의 발전은 무엇보다도 경제적 필요 또는 시장의 필요 때문에 이루어졌다. 잘 알려진 것처럼 장르의 세분화는 특히 1920~30년대에 진행되었으며 미국의 할리우드가 거대 영화 산업의 메카로 성장한 것과 깊은 연관이 있다. 영화 제작은 단기간에 독자적인 산업으로 발전해갔다. 영화를 제작하는 데는 오늘날까지도 많은 비용이 든다. 그렇기 때문에 관객을 영화관으로 유인하고 관객들이 영화를 선택하도록 하는 일은 중요한 문제다. 이런 경우, 장르는 해당 영화가 어떤 스타일의 영화이며 어떤 종류의 표현 방식을 사용했는지를 관객에게 알려주는 역할을 한다. 이때 영화가 다루는 소재에

따라 장르가 분류된다. 유명한 문학 작품이 이미 길잡이 역할을 했다. 그래서 장편 극영화 안에서 범죄 영화, 서부극, 공상과학 영화, 공포 영화, 에로／포르노 영화, 코미디 영화, 멜로드라마 영화, 뮤지컬 영화, 전쟁 영화, 재난 영화 등의 장르가 발전했다.

7. 스타 시스템

할리우드는 극영화를 성공적으로 상품화하기 위한 도구로서 스타 시스템을 완성했다. 대중에게 특정한 이미지를 전달하는 스타로 배우를 육성함으로써, 개별 배우의 매력을 의도적인 마케팅 전략으

〈그림 8.15 최초의 여성 영화 스타 릴리언 기시(1893~1993)〉

〈그림 8.16 「왕자와 무희」(1957) 속의 메릴린 먼로(1926~1962). 먼로는 1950년대부터 60년대 초까지 가장 위대한 스타였다.〉

로 활용할 수 있다는 사실이 일찍부터 뚜렷하게 드러났다. 많은 여자 배우들과 남자 배우들은 특정한 역할 유형으로 고정되었다. 관객이 영화를 선택할 때는 특정한 배우의 출연 여부가 영화의 주제나 줄거리보다 더 중요한 판단 기준으로 작용하는 경우도 흔하게 나타난다.

8. 작가 영화

미국에서 스타 시스템은 제2차 세계대전 때까지 완벽하게 성장했다. 이러한 스타 시스템과 반대되는 개념으로서 제2차 세계대전 후에 소위 작가 영화Autorenfilm가 대두되었다. 이런 영화의 감독은 영화의 진정한 '작가'로 간주되어 대중의 관심을 끌었다. 작가 영화는 유럽에서, 특히 프랑스에서 시작되었지만 할리우드에서 마케팅 전략으로 도구화되었다. 예를 들자면 영국 태생의 앨프리드 히치콕은 영화감독으로서 미국 영화 산업의 상징이 되었다.

〈그림 8.17 앨프리드 히치콕〉

9. 연습문제

1 영화관 시설은 어떻게 구성되어 있는가?

2 영화는 어느 정노나 '혼종hybrid' 매체인가?

3 영화 매체에서 몽타주는 어떤 의미인가?

4 플라스티신으로 만든 인물을 촬영해서 제작한 영화들(이를테면 「월리스와 그
 로밋」이나 「치킨 런」 등)은 실사 영화인가, 애니메이션 영화인가? 왜 그렇게
 생각하는가?

5 「벅스 라이프」의 크레디트가 실사 영화나 애니메이션 영화와는 어떻게 다른
 지 앞서 제시된 이미지를 이용해서 설명해보라.

6 장르와 스타 시스템은 관객에게 어떤 기능을 하는가?

7 영화 매체는 자기반영을 통해 다큐멘터리 영화도 인위적 경향을 드러낼 수
 있다. 다큐멘터리 영화를 볼 때 영화 이미지들의 생산이 자신을 주제로 삼는
 다면 어떤 방식으로 하는지 생각해보라.

10. 참고문헌

Kreimeier, Klaus, "Mediengeschichte des Films," *Handbuch der Mediengeschichte*, Helmut Schanze(ed.), Stuttgart 2001, pp. 425~54.

Albersmeier, Franz-Josef(ed.), *Texte zur Theorie des Films*, 5., durchges. u. erw. Aufl., Stuttgart 2003.

Hickethier, Knut, *Film- und Fernsehanalyse*, 5. akt. u. erw., Aufl., Stuttgart, Weimar 2012.

Paech, Joachim, *Literatur und Film*, 2. überarb. Aufl., Stuttgart, Weimar 1997. [한국어판: 요아힘 패히, 『영화와 문학에 대하여』, 임정택 옮김, 민음사, 1997.]

9장 라디오와 텔레비전

20세기에 들어서면서 전자 대중매체의 시대가 시작되었다. 기술적인 가능성은 우선 라디오 방송에 적용되었지만 20세기 중반 이후로는 텔레비전이 사회적 주도 매체로 발전해나갔다. 이 장에서는 두 매체의 발전사와 프로그램 내용의 변화, 이용 습관 등을 다룰 것이다. 이 과정에서 두 매체가 처한 경쟁적 상황은 언제나 중요한 의미를 갖는다.

1. 라디오

라디오와 텔레비전은 대중매체라는 점에서 인쇄 매체인 신문의 연속선상에 있다. 하나의 방송원이 수많은 수신자를 목표로 하며 이 경우 의사소통은 일방적이다. 신문이나 잡지처럼 라디오 방송도 주기적인 매체다. 특정한 방송 프로그램이 규칙적으로 정해진 시간에 방송된다. 그러나 라디오는 순수하게 청각 매체라는 점에서 인쇄 매체와 구별되며, 청각뿐만 아니라 시각적 요소가 부가된 영화나 텔레비전과도 차이가 있다.

1) 기원

라디오 매체의 기술적 토대는 전파를 이용하여 무선으로 신호를 전송할 수 있다는 데 있다. 1888년에 하인리히 헤르츠Heinrich Rudolf Hertz(1857~1894)가 최초로 전파를 증명하는 데 성공했다.

처음에 라디오 기술은 군사적인 영역에서 발전했다. 라디오 기술은 주로 무선 통신을 구축하기 위해 사용되었다. 군사적인 중요성 때문에 라디오 기술의 응용은 엄격하게 규제되었고 제한적이었다. 무엇보다도 국가는 라디오 매체에 대한 통제의 고삐를 늦출 수 없었다. 라디오 매체가 어떤 환상과 결합되어 있는지를 잘 보여주는 예로 1924년 『벨트룬트샤우Weltrundschau』에 실린 "라디오 인간 Radiomensch"에 대한 비전(〈그림 9.2〉 참조)을 들 수 있다. 이것은 무선 원격조종되는 전투 로봇에 대한 구상을 다루고 있다.

제1차 세계대전이 끝나고 나서야 비로소 라디오 방송의 민간 이

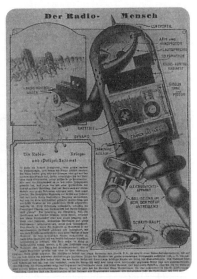

〈그림 9.1 카를스루에 공과대학 캠퍼스에 〈그림 9.2 "라디오 인간," 『벨트룬트샤우』
있는 하인리히 헤르츠 기념비〉 (1924, p. 137)〉

용이 확산되기 시작했다. 이러한 확산의 결정적인 계기는 전쟁을 치
르면서 성장한 무선 기술 산업에 대한 관심이 평화 시기에도 판매될
가능성을 열어준 덕분이다.

라디오 기술의 사용은 처음에는 전화를 모범으로 삼았다. 중요
한 차이는 신호를 무선으로 전송한다는 점이다. 초창기의 전화는 오
늘날처럼 사적인 의사소통을 위해 사용되지 않았다. 보수를 지불하
면 오페라 공연 같은 것을 전화기를 통해 들을 수 있는 청취 공간이
설치되었다. 라디오는 하나의 음원을 많은 청취자들에게 전달하는
전화의 이러한 기능을 받아들인 한편, 전화는 개인 간의 개별적인 의
사소통을 위해 사용되기 시작했다.

독일 최초의 라디오 방송은 1923년에 시작되었다. 1920년대

에 라디오 방송국이 사기업으로 설립되었지만 방송 시스템은 국가의 통제를 받았다. 독일 제국우정국은 1925년에 창설된 제국방송협회 지분의 51퍼센트를 소유했다. 방송 지역은 지방 방송국별로 나뉘었다. 독일 제국의 내각은 모든 뉴스와 모든 형식의 정치적인 보도를 통제했다. 초기에는 개별 가정이 아니라 넓은 장소에 사람들이 모여서 청취하는 '홀 방송Saalfunk' 모델이 선호되었다. 공공장소에서 방송을 청취하도록 함으로써 청취자에 대한 국가의 통제를 유지하고자 한 것이다. 그러다 마침내 가정에서 개인의 라디오로 방송을 청취할 수 있게 되었고, 청취자 수

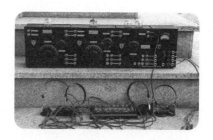

〈그림 9.3 지멘스에서 나온 최초의 라디오 수신기(1923). 잇달아 연결된 부품들 때문에 직행열차라고도 불렸다.〉

〈그림 9.4 나치 시대 국민라디오 VE 301 W. 이 라디오는 1933~34년에 크게 인기를 얻어 거의 150만 대가 판매되었다.〉

는 급속도로 늘어났다. 1924년에 청취자 수는 겨우 9만 9천 명이었지만 1926년에 이미 100만 명, 1933년에는 400만 명이 되었다. 국가사회주의자들은 라디오 방송을 선전 도구로 이용하기 위해 소위 국민라디오Volksempfänger라고 불린 저렴한 라디오 수신기를 개발함으로써 라디오 매체의 확산을 의도적으로 장려했다.

2) 방송 프로그램 편성

초기의 라디오 방송 프로그램은 하루에 몇 시간밖에 되지 않는 분량이었다. 지금처럼 여러 방송 채널과 프로그램 중에서 선택해서 들을 수도 없었다. 하지만 프로그램은 규모나 다양성의 측면에서 점차 발전해나갔다.

1920년대 중반에 전일 방송을 시작하면서, 전체 방송 프로그램을 시간에 맞추어 구성해야 하는 문제가 발생했다. 방송 시간은 프로그램에 따라 구성되어야 했다. 프로그램 형식을 계획적으로 선택하고 하루 일과에 따라 적절하게 배치할 필요가 있었다. 또한 청취자들을 사로잡기 위해 매력적인 프로그램을 제공해야 했다. 라디오 방송과 그 후에 나온 텔레비전은 이전에 나온 여러 매체들이 그랬던 것과 비슷한 도전을 받았다. 예컨대 영화관은 관객들을 사로잡고 관객들이 선택할 수 있는 영화 프로그램을 제공해야 했다. 하지만 수용 조건은 물론 다르다. 영화관에서는 관객이 의도적으로 영화를 선택하지만 관객들이 영화관에 머무르는 시간은 영화에 의해서 정해진다. 이와 달리 가정에서는 누구나 아무런 생각 없이 라디오를 켜고 끌 수 있다. 따라서 프로그램 기획자에게 요구되는 것은 방송 단위, 포맷을 결정하는 일과 함께 내용을 수용자의 관심과 일과에 맞도록, 그리고 가능한 한 많은 사람들이 듣고 관심을 가질 수 있도록 편성하는 일이다.

구체적인 프로그램 내용에 관해 언급하자면, 처음에 라디오는 다른 매체 형식에 초점을 맞추었다. 따라서 라디오는 혼종 매체로 간주될 수 있다. 라디오 이용 방식에 결정권을 지닌 사회적 엘리트들은

우선 라디오를 특히 민중 교화적이고 교육적인 의도로 이용했다. 그래서 가령 교육과 관련된 강연 프로그램 등을 자주 방송했다. 그러나 이러한 강연들은 라디오 방송에 어울리도록 각색되지 않은 채 방송되었기 때문에 청취자들에게 과도한 부담을 주었고, 결국 폭넓은 대중의 관심을 끌지 못했다.

그러다가 점차적으로 새로운 매체인 라디오를 위한 특별한 프로그램이 개발되었고 다른 매체에서 차용한 포맷들이 라디오 방송에 맞게 조정되었다. 그래서 예를 들어 희곡이 라디오에 알맞게 변형된 방송극으로 발전해나갔다. 라디오에서 생겨난 특정한 프로그램은 정보 제공 프로그램과 오락 제공 프로그램으로 구별된다. 정보 제공 프로그램으로는 뉴스, 보도, 르포, 인터뷰, 토론 등이 있고 오락 프로그램으로는 음악 방송, 라디오 쇼, 라디오 방송극, 시엠송 등이 있다. 그사이에, 특히 1980년대에 상업 방송국이 설립된 다음부터 방송 편성에서 광고가 점점 더 중요한 위치를 차지하게 되었다. 그 밖에도 대중 프로그램과 소수자를 위한 프로그램으로 구분할 수도 있다. 소수자를 위한 프로그램은 특정 이해 단체나 특정 환경에 있는 소수자 집단의 잠재적인 청취자 층을 지향한다. 따라서 그러한 방송은 좀더 특수하고 구체적인 내용을 담을 수 있다. 소위 전문 분야 프로그램은 내용에 따라 구분되며 예를 들어 스포츠 방송 또는 특정 성향의 음악 방송(클래식 방송 등) 등으로 전문화된다.

라디오 방송 초창기인 1920년대에는 이처럼 다양한 프로그램의 등장이 아직 요원한 일이었다. 각 지방마다 방송국이 하나밖에 없어서 청취자들에게는 선택권이 전혀 없었다. 프로그램 구성은 관계 당국의 영향을 강하게 받았다. 바이마르 공화국 시대에도 방송국은 사

〈그림 9.5 런던 BBC 방송국 사옥(2007)〉

기업이었지만 국가의 통제를 받았다.

국가사회주의 지배하의 독일에서는 저렴한 라디오 수신기가 개발되었을 뿐만 아니라 프로그램 내용도 변화하여 라디오 방송의 저변이 확대되었다. 정보를 제공하는 방송이 줄어든 반면에 특히 가벼운 음악을 곁들인 오락 방송이 주를 이루었다. 이러한 현상은 라디오 매체를 좀더 대중화시켜서 국가의 중요한 선전 도구로 자리 잡게 하는 데 커다란 역할을 했다.

독일에서 라디오 방송의 근본적인 혁신은 제2차 세계대전이 끝난 후에 이루어졌다. 라디오 방송은 정보 전달 기능과 시사적인 정치 문제 덕분에 다시 활기를 찾았다. 영국의 BBC(British Broadcasting Corporation) 방송사를 모델로 삼은 공영방송 모델이 독일에도 도입되었다. 1950년대부터는 제2, 제3의 방송 채널을 도입하여 좀더 다양한 프로그램들이 제공되기 시작했다. 각 프로그램들은 그때그때 특정 집단을 겨냥하여 제작되었기 때문에 라디오 방송국은 대중 전체를 청취자로 아우를 수 있었다. 1980년대에는 민간 방송사의 설립이 허용되면서 수많은 상업 방송국이 생겨났다. 이런 방송국들은 대개 지역 방송국이나 특정 성향의 음악을 송출하는 음악 전문 방송국으로 개국했다.

또한 프로그램 구성에서도 라디오 방송 사상 결정적인 변화가 일어났다. 한 시간 정도의 긴 전송 단위로 구성된 '상자 구성'은 점증적으로 해체되었다. 상자 구성은 기본적으로 짧은 단위의 다양한 포맷으로 구성된 포맷라디오Formatradio로 대체되었다. 포맷라디오 원칙은 1950년대 미국에서 발전했으며, 1970년대부터는 독일에도 수용되었다. 이는 뉴스와 교통 정보로 구성된 한 시간짜리 기본 단위가 토대를 이룬다. 나머지 방송 시간은 음악, 의견 참여, 사회자의 멘트 등이 규칙적인 순서로 변주되는, 좀더 짧은 단위로 나뉜다. 이러한 개별 소단위는 몇 분 이상 지속되지 않는다.

3) 텔레비전과의 경쟁

경쟁 매체인 텔레비전이 등장하자 라디오의 프로그램과 구성이 확연하게 변화되었다. 다시 말하자면 라디오의 이용 시간대가 바뀌고 이용 습관이 변화되었다. 텔레비전이 널리 보급되기 전까지는 가정에서 식구들이 함께 모여 주로 저녁 시간에 라디오를 청취했다. 이처럼 일상 속에 자리 잡았던 라디오 방송의 역할을 이제는 텔레비전이 떠맡게 되었다. 라디오 청취는 '황금 시간대'에서 축출당했다. 라디오는 점점 더 '보조 매체'로 전락했다. 일반적으로 라디오는 텔레비전이나 다른 매체를 이용할 수 없을 때, 하루 종일 다른 활동에 수반되어 청취되기 시작했다.

사람들은 라디오를 보조 매체로서 이용한다. 가령 자동차 운전을 하거나 집안일을 할 때 흔히 그러듯이 되는 대로 켜지, 특정 방송을 처음부터 끝까지 듣기 위해서 켜지는 않는다. 보통 청취자는 라디

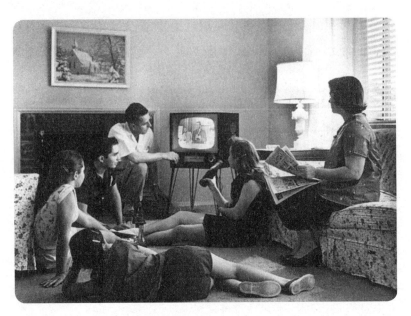

〈그림 9.6 텔레비전을 시청하는 1950년대 가정의 모습〉

오 방송을 들으면서 다른 일에 집중한다. 프로그램 편성은 이런 점을
고려해야만 한다. 포맷라디오 형식에서는 대본을 짧게 구성하여, 청
취자가 언제 라디오를 틀더라도 어떤 내용인지 즉시 알 수 있게 한
다. 강연이나 방송극과 같은 좀더 긴 방송의 경우에는 그렇지 않다.
방송 내용을 빠르게 전환하면 청취자가 채널을 변경하거나 라디오를
끌 확률을 줄일 수 있다.

　요약하면 라디오 방송의 역사는 그 구조와 내용이 끊임없이 변
화해온 역사라고 말할 수 있다. 라디오 방송에 대한 정의는 여러 번
새롭게 규정되어야만 했다. 라디오 방송의 발전은 20세기의 모든 매
체의 역사와 관련되어 있으며, 특히 텔레비전 매체와 밀접하게 상호
작용해왔다. 라디오로서는 새로운 프로그램 편성을 통해 매체 간 경

쟁으로 야기된 대중의 청취 습관 변화에 적응해야 했고 텔레비전은 프로그램 편성을 위해 라디오 방송의 포맷을 차용해야 했다. 오늘날 라디오 프로그램에서 완전히 사라져버린 포맷인 라디오 쇼에서 텔레비전 쇼가 발전했고, 이제는 거의 편성되지 않는 라디오 방송극은 텔레비전 드라마의 모델이 되었다.

영화에 나타난 매체사: 「라디오 데이즈」(우디 앨런, 미국, 1987)
우디 앨런Woody Allen은 이미지 매체인 텔레비전과 경쟁하기 전이던 라디오의 황금기를 기리는 기념비적 영화 「라디오 데이즈Radio Days」를 만들었다. 이 영화는 도입부에서 라디오 방송을 들을 때 청취자들에게 어떤 상상을 불러일으키는지를 보여주고, 일반적으로 볼 수 없는 라디오 제작 장면을 관객들에게 대면시키는 매력적인 영화다.

2. 텔레비전

라디오처럼 텔레비전도 주기적으로 방송하는 대중매체다. 하지만 텔레비전은 청각에만 제한된 것이 아니라 청각과 시각이 함께 결합되어 있다. 이미지를 멀리 떨어진 곳까지 전송할 수 있게 한 신기술 덕분이다.

1) 텔레비전의 미래상

초창기 텔레비전 매체는 유토피아적 상상과 연관되었다. 텔레비

전의 가능성을 분명하게 하기 위해서 이는 문화적인 전통에 편입되었고 기존의 다른 매체들과 비교되었다.

이러한 사실은 1928년, 수간지 『베를린 삽화 신문Berliner Illustrierte Zeitung』에 「우리가 아마도 경험하게 될 기적: 침대에 누워 텔레비전으로 세계를 보다」라는 제목으로 실린 삽화에 잘 드러나 있다.

이 그림은 텔레비전 매체가 열어줄 새로운 가능성, 즉 침대에 누워서 전 세계를 여행할 수 있다는 가능성을 예견한다. 이 매체는 세계를 이해하기 위해 필요했던 기존의 조건을 확실하게 뒤집어놓는다. 이제 인간은 더 이상 세상으로 나갈 필요가 없으며 오히려 세상이 인간에게로, 즉 방 안으로 들어온다. 시각과 청각을 통해 시청자

<그림 9.7 테오 마테이코, 「우리가 아마도 경험하게 될 기적」, 『베를린 삽화 신문』 2호 (1928. 1. 8), p. 77>

<그림 9.8 잡지 『텔레비전』(1934)에 실린 광고 "여기 있다!"(TV-Kultur, 1997, p. 147에서 인용)>

는 누구나 이제까지 도달할 수 없었던 것을, 가령 삽화에서처럼 높은 산을 넘는 비행을 힘들이지 않고 편하게 체험할 수 있다.

이 새로운 매체가 시간과 공간을 극복하려는, 예로부터 대물림되어온 인간의 소망과 어떻게 결합되는가 하는 것은 1934년 영국에서 출간된 한 잡지 광고에서 잘 드러난다.

이 광고에서 텔레비전 수상기는 물체를 투시해 볼 수 있는 수정 구슬 아래 놓여 있다. 잘 알려진 것처럼 수정 구슬은 감각적으로 시간과 공간을 극복하고 싶어 하는 인간의 동경을 상징한다. 이러한 마법 같은 능력은 새로운 매체인 텔레비전과 연관된다. 이 광고는 텔레비전 수상기를 구입하는 사람은 누구나 그러한 마법 능력을 공유할

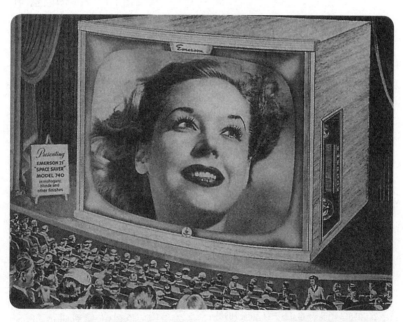

〈그림 9.9 『베터 홈스 앤드 가든스』(1953. 10. 31)에 실린 에머슨사의 21인치 공간 절약형 텔레비전 수상기 740 모델 광고(*TV-Kultur*, 1997, p.197에서 인용)〉

수 있다고 암시한다.

이처럼 텔레비전 광고는 문화적으로 널리 공유된 선례를 사용했을 뿐만 아니라, 매체의 가능성을 잠재적인 구매력과 연결시키기 위해 옛날 매체와 비교하기도 했다. 미국 잡지인 『베터 홈스 앤드 가든스*Better Homes and Gardens*』의 1953년 판에 실린 광고는 텔레비전 수상기를 영화관에 가져다 놓았다. 그렇게 해서 이 광고는 한편으로는 두 시청각 매체의 비교 가능성을 보여주고, 다른 한편으로는 이 두 매체가 앞으로 맞닥뜨릴 경쟁 상황을 암시한다. 당시 텔레비전은 영화 관람의 대체물로서 대단한 인기를 끌었다. 이 광고는 이러한 점을 매우 분명하게 보여준다.

〈그림 9.10 카를 슈타이거의 『그림으로 보는 2500년의 미래 세계』(장크트갈렌, 1890)에 실린 삽화 「전자 텔레비전」(*Wunschwelten*, 2000: 도판 20 재인용)〉

텔레비전이 기술적으로 현실화되기 수십 년 전에 이미 텔레비전의 실현 가능성에 대한 전망은 이 매체가 야기할 수 있는 문제점을 환기시킨 바 있다. 1890년에 카를 슈타이거 Carl Steiger는 자신의 저서 『그림으로 보는 2500년의 미래 세계*Zukunftsbilderbuch aus dem Jahr 2500*』에 「전자 텔레비전」이라는 제목의 삽화를 실었다.

삽화의 세 장면에는 다음과 같은 주석이 달렸다.

a) 젊은 남편이 자신이 먹

〈그림 9.11 「모던 타임즈」의 정지 영상(미국, 1936)〉

을 수프를 아내가 어떻게 망치는지 지켜보고 있다.

 b) 어느 하녀가 애인이 믿을 만한지 시험해본다.

 c) 어머니가 '착실한' 아들이 '공부하는 모습'을 관찰한다.

 이 삽화들은 이미지 전송 기술이 실현되면 일어날 감시의 가능성을 지적한다. 감시 도구로 이용될 수 있는 텔레비전 매체의 속성은 지속적으로 비판받아왔다. 찰리 채플린의 영화 「모던 타임즈」에서도 공장장이 텔레비전 수상기를 이용해서 노동자들을 감시하고, 공장장이 화면에 직접 등장해서 노동자들이 너무 오랫동안 휴식을 취했다고 지적하는 장면이 등장한다.

2) 기원과 발전

이미지를 전기적 방법으로 전송하기 위해서는 이미지들을 점과 선으로 분해하여 주사해야만 한다. 이 방식은 이미 19세기에 이론적으로 정립되었지만, 당시의 기술적 요건은 아직 미비했다. 1897년에 카를 페르디난트 브라운Karl Ferdinand Braun(1850~1918)이 음극선관브라운관을 발명했다. 데네시 폰 미하이Dénes von Mihály(1894~1953)는 이 브라운관과 오실로그래프 영상 분할기의 도움으

〈그림 9.12 카를 페르디난트 브라운〉

로, 1919년 케이블을 통해 수 킬로미터가 넘는 곳으로 간단한 이미지들을 전송하는 데 최초로 성공했다. 그 후 이 기술은 유럽과 미국에서 더욱 발전했다. 최초의 주기적인 텔레비전 방송은 제너럴 일렉트릭사가 개발한 시스템으로 1928년 미국에서 방영되었다. 독일 최초의 텔레비전 방송은 베를린의 제국방송협회와 제국우정국에 의해 운영되었으며, 1934년부터는 비츠레벤Witzleben 방송국이 영상 주파수와 더불어 음성 주파수도 시험 발사했다. 시험 방송은 극영화와 뉴스로만 구성되었다.정규 방송은 1935년 3월부터 시작되었다. 최초의 생방송은 1936년의 베를린 올림픽 경기였다. 이 프로그램은 '공공 텔레비전 시청소'에서 무료로 볼 수 있었다.

이 시기의 텔레비전 화질은 영화보다 훨씬 나빴고 방송을 녹화할 수 있는 기술은 아직 등장하기 전이었다. 녹화가 가능해진 것은 1950년대 자기녹화 기술MAZ이 발명되면서부터다. 이 기술로 인해

〈그림 9.13 1936년 베를린 올림픽 경기를
대형 화면으로 중계하는 텔레비전 극장
(*TV-Kultur*, 1997, p. 169에서 인용)〉

〈그림 9.14 엘리자베스 2세의 대관식
(1953. 6)〉

프로그램에 대단히 놀라운 변화가 일어났다. 이제 방송의 녹화, 저
장, 가공, 재생이 가능해진 것이다.

　　라디오 방송의 발전 과정과 유사하게, 독자적인 프로그램으
로 가능한 한 폭넓은 시청자들의 관심을 끄는 텔레비전 방송국은
처음에는 소수에 불과했다. 독일에서는 제2차 세계대전이 끝난 후
1953년 이래로 지역 방송국들이 방송을 담당했다. ARD(독일 제1공
영방송국)의 공영방송은 1954년에 시작되었다. ZDF(독일 제2공영방
송국)는 두번째 공영방송으로서 1963년에 개국했다. 공영방송 프로
그램의 재정은 수신료로 충당되었으며 1950년대 중반 이후에는 광
고료도 이에 포함되었다.

　　텔레비전 매체가 대중의 인기를 얻도록 해준 최초의 'TV 이벤

트'는 1953년 영국 엘리자베스 여왕의 대관식과 1954년 월드컵 경기 중계였다.

1966년에 컬러 방송이 도입되면서 텔레비전은 크게 도약했다. 1964년에는 독일 가정의 약 55퍼센트가 텔레비전을 보유했는데, 1970년에는 85퍼센트, 1995년에는 98퍼센트가 최소 한 대 이상의 수상기를 보유하게 되었다.

이렇게 해서 텔레비전은 주도 매체로 발전해나갔다. 다시 말해 텔레비전은 공적 관심사를 다루는 매체로서의 중심적인 역할을 물려받았다. 사회적으로 널리 논의되는 주제들이 텔레비전에서도 다루어지기 시작했다.

텔레비전은 1960년대 이래로 점점 더 사람들의 일상 속으로 파고들었으며 공공장소와 가정에서 대화의 기준점이 되었다. 프로그램 구성은 사람들의 일과와 일상생활에 맞추어졌다. 하루 중 특정한 시간대와 요일에 어울리는 프로그램을 어떻게 편성할 것인지가 신중히 고려되었다. 황금 시간대에는 가능한 한 많은 시청자들의 마음을 사로잡을 수 있는 대중적인 프로그램이 방영되었다. 소수의 시청자를 겨냥한 프로그램은 주변 시간에, 예를 들어 늦은 밤 시간에 편성되었다. 텔레비전의 수용 상황은 영화와 근본적으로 다르다. 관객들은 다른 사람들과 함께 공적인 장소에서 특정한 영화를 보기 위해서 일상에서 벗어나 목적의식을 가지고

〈그림 9.15 독일 최초의 컬러 텔레비전.
텔레풍켄사의 팔PAL 컬러 708 모델(1967)
©Eckhard Etzold〉

〈그림 9.16 파리 몽마르트르의 시네 13 극장 ©Chunyang Lin〉

영화관을 찾는다. 따라서 관객들은 이미 처음부터 영화에 흥미를 가지고 영화를 관람한다. 텔레비전의 경우 반드시 그렇지는 않다. 시청자들은 혹시나 흥미를 끄는 방송이 나오는지 알아보기 위해서 텔레비전을 켜는 경우가 많다.

또한 텔레비전은 혼종 매체다. 텔레비전은 영화관으로부터 많은 극영화를 넘겨받았다. 텔레비전 방송국에서 극영화를 제작할 경우, 화면 구성이나 시점의 선택 또는 몽타주에 관해서는 영화 제작 기법을 따른다. 텔레비전 쇼는 라디오 쇼의 유산이며, 텔레비전 드라마는 라디오 방송극의 계승으로 간주할 수 있다. 연극 공연을 실황 방송하거나 연극 작품을 텔레비전 드라마로 개작할 때 연극은 내용을 제공한다.

다른 사회적 맥락에서 이미 대중에게 인지된 사건을 텔레비전이

전달한다면, 2차 상연2차 상연은 매체에 의해 변환된 1차 상연을 의미한다. 따라서 1차 상연
의 속성이 자연스러움이라면 2차 상연의 속성은 인위적인 것이라 할 수 있다이라고 부를 수 있
다. 예를 들어 강사가 청중들을 상대로 하는 강연을 텔레비전으로 방
송하는 경우가 그러하다. 이때 강사는 1차 상연의 범주에서, 현장에
서 청중들에게 직접 이야기한다. 텔레비전은 이러한 1차 상연을 다
루면서 텔레비전을 보는 시청자를 위해 새롭게 연출한다. 이를테면
강사를 포착할 때 카메라 앵글에 변화를 준다거나 강사와 청중들의
반응을 교차편집한다거나 또는 강연 원고에서 몇 부분을 발췌하여
새로이 편집하는 식으로 말이다.

텔레비전의 프로그램 형식은 다큐멘터리 방송과 허구적 방송 또는
정보 제공 방송과 오락 방송으로 구분할 수 있다. 여기서 오락 방송과
허구적 방송은 절대 동일한 개념이 아니다. 예를 들어 게임 쇼와 같
은 방송은 허구적이지 않지만 오락 방송이다. 다른 한편, 역사 다큐
멘터리 프로그램에 연출된 드라마 장면이 삽입되기도 한다. 이렇듯
정보 제공 방송과 오락 방송의 차별성이 갈수록 뒤섞이고 있다. 인포
테인먼트Infotainment라는 용어는 정보 제공 방송도 점차적으로 오락
요소를 가미하여 제작되고 있는 경향을 시사한다.

독일의 방송 지형도에 결정적인 변화를 초래한 사건은 1984년
에 시행된 민간 상업 방송국 설립의 허가다. 독일 최초의 민영방송국
은 자트아인스Sat.1와 RTLRadio Télévision Luxembourg 그룹의 독일 지사. RTL
그룹은 61개의 텔레비전 방송국과 30개의 라디오 방송국을 소유한 유럽 최대 민영방송 그룹이다이다.
민영방송국이 증가하자 수많은 문제점들이 생겨났고, 이러한 문제들
은 공영방송 프로그램에도 영향을 끼쳤다. 민영방송에 쏟아진 중요
한 비판으로는 시청률에 대한 집착, 단조로운 프로그램 내용, 저널리

즘의 수준 저하 등을 들 수 있다. 이러한 비판은 비단 민영방송국에
만 해당되는 것이 아니다.

많은 방송국들은 오늘날 경쟁 상황에서 프로그램 내의 일관성을
높이기 위해 노력한다. 브랜드로 인정받기 위해서, 특정한 목표 시청
자 집단의 마음을 사로잡기 위해서 시청자의 성향에 대한 정보를 수
집하려고 애쓰고 있다.

채널 변경에 사용되는 리모컨이 널리 보급되면서 텔레비전 시
청자들의 시청 습관이 눈에 띄게 변화했다. 소파에 앉아서 빠르고 편
하게 채널을 바꾸는 채널 서핑이 가능해진 것이다. 시청자들의 이러
한 습관은 프로그램 편성에도 고려 대상이 되었다. 이를 위해서는 시
청자가 채널을 선택했을 때 방영되는 내용이 무엇인지를 빨리 이해
할 수 있도록 해야 한다. 프로그램 진행 도중 다른 채널로 바꾸도록
유도하는 '단절 부분'광고 등 시청자의 흥미를 반감시키는 부분은 가능한 한 줄여
야 한다. 예를 들자면 텔레비전에서 영화를 방영할 때는 엔딩 크레디
트를 생략하거나 매우 짧게 줄여서 방영한다. 또한 어떤 방송이 끝날
무렵에 다음 방송을 예고하는 경우를 흔히 볼 수 있다. 프로그램이
바뀔 때 가능한 한 많은 시청자를 다음 프로그램으로 데리고 가기를
바라는 것인데, 이는 '오디언스 플로audience flow'일반적으로 '프로그램에 따라 달
라지는 시청자의 수'로 이해된다라고 부른다. 테마의 밤Themenabend한 가지 주제에 관한
다양한 프로그램을 연이어 방송하는 것과 같은 형식처럼 주제의 연관성을 통해 오
디언스 플로를 높이려는 시도 또한 행해지고 있다.

1970년대 말부터 시장에 나온 VHS-비디오레코더의 발명은 시
청 습관을 바꾸어놓았다. 특정한 방송을 시청하기 위해서 더 이상 본
방송 시간에 얽매일 필요가 없어진 것이다. 이제 시청자들은 프로그

램의 방송 시간으로부터 자유로워졌다. DVD(Digital Versatile Disc)를 비롯해 다양한 디지털 녹화 기기들이 이러한 발전을 가속시켰다. 그래서 누구나 원하는 상소에서 보고 싶은 방송 프로그램을 시청하는 일이 가능해졌다.

3) 텔레비전 매체의 특징

〈그림 9.17 한스 마그누스 엔첸스베르거(2006) ⓒMariusz Kubik〉

한스 마그누스 엔첸스베르거Hans Magnus Enzensberger(1929~)는 텔레비전 매체를 "제로미디어"라고 명명하고, 끄기 위해서 켜는 것이라고 표현했다. 이러한 정의는 다소 지나친 감이 없지 않지만, 많은 사람들의 텔레비전 이용 습관을 정확하게 지적해준다. 텔레비전이 세상에서 벌어지는 사건들의 정보를 가능한 한 광범위하고 정확하게 전달하는 매체라고 간주하기는 힘들다. 이러한 역할은 가령 신문과 같은 매체들이 맡고 있다. 텔레비전은 사실상 전달되는 내용에 비중을 두기보다는 매체 자체의 소비에 중점을 두는 방식으로 이용된다. 그 때문에 엔첸스베르거는 "제로미디어"라는 논쟁적인 표현을 쓴 것이다. 유사한 의미의 은유로 "건성으로 듣다Sich Berieseln Lassen"라는 표현이 있는데, 이것은 정보를 능동적으로 받아들이지 않는 태도를 말한다. 대부분의 사람들은 일상적으로 하루의 끝자락에서 긴장 해소와 기분 전환을 위해 텔레비전을 소비한다.

한국 태생의 미국 예술가 백남준(1932~2006)의 작품 「텔레비

전을 위한 선Zen(禪) for TV」(한
국/서독, 1963/1982)은 텔레
비전 매체를 이용하는 이러
한 습관을 넌지시 비판한다.
수직으로 놓인 텔레비전 수
상기에는 단지 반짝이는 하
얀색의 선만 보인다. 텔레비
전 매체의 내용은 사실상 사
라지고 텔레비전은 현대적인
명상 기계가 된다.

〈그림 9.18 백남준, 「텔레비전을 위한 선」,
두번째 버전. 빈 현대미술관. Foto © mumok-
Museum moderner Kunst Stiftung Ludwig Wien,
donation by Joachim Diederichs〉

　텔레비전이 스스로 품어
온 상상은 생방송에 대한 것
이었다. 텔레비전 방송 초창
기에는 녹화를 할 수가 없었기 때문에 실제로 텔레비전은 오로지 생
방송만 가능했다. 오늘날에는 방송되는 프로그램 대부분이 사전에
녹화된 것이지만, 이 매체가 생방송 매체라는 이미지는 여전히 남아
있다. 실제로 처음부터 텔레비전 방송의 가장 큰 매력은 멀리 떨어진
곳에서 일어나는 무엇인가를 실시간으로 볼 수 있다는 점, 즉 공간을
감각적으로 극복할 수 있다는 점에 있었다. 예전의 다른 매체들보다
텔레비전 매체가 뛰어난 점은 바로 이러한 생중계적 특성에 있다. 신
문은 언제나 추후에야 사건을 보도할 수 있다. 영화관에서 상영되는
주간 뉴스도 언제나 과거에 발생한 사건만을 요약해서 보도한다. 라
디오만이 시간 지연 없이 사건을 보도할 수 있지만 이미지를 전송하
지는 못한다.

생방송이라는 측면 말고도 텔레비전 매체는 사실성을 전달한다는 특징을 강조할 수 있다. 우선 어떤 대상을 수용할지 취사선택한 다음 전달하는 것은 모든 매체들이 지닌 속성이다. 이러한 속성때문에 매체가 현실을 조작한다는 인상을 불러일으키기도 한다. 하지만 리얼리티 방송은 밖에서 일어난 실제 상황을 조작하지 않고 있는 그대로 시청자에게 제공한다는 인상을 준다. 여기서 가장 중요한요소는 '진짜' 사람의 '진정한' 감정 분출이 유도되어야 한다는 점이다. 독일에서도 선풍적인 인기를 끈 리얼리티 포맷은 2000년에 첫번째 시즌이 방영된 「빅 브러더Big Brother」 쇼다. 이 방송은 내세울 만한 특별한 업적이나 지위가 없는 사람뿐 아니라 방송에 적합하지 않은 코드로 자신을 드러내는 사람까지 화면에 등장시킴으로써 누구든지 텔레비전에 출연할 수 있다는 희망을 주었다. 앤디 워홀Andy Warhol(1928~1987)은 이러한 점을 "모든 사람들은 15분 동안 스타가 될 수 있다"고 환상적으로 표현했다. 방송국과 프로그램의 증가로인해 채워야 하는 방송 시간은 점점 더 늘어나고 소재 선택의 문턱은낮아질 수밖에 없다. 텔레비전 출연이 주는 매력은 주목받는다는 점이다. 이는 자기 강화적 과정이다. 왜냐하면 텔레비전에 출연했다는사실이 출연자를 다시 주목받게 만들고, 그러면 다른 방송에서도 출연시키고 싶어 하면서 관심을 보이게 되기 때문이다. 조금 과장해서말하자면 많은 유명인사들은 텔레비전에 나왔다는 바로 그 이유 때문에 유명하다고 말할 수 있다.

후안 다우니Juan Downey(1940~1993)와 클라우디오 브라보Claudio Bravo(1936~2011)의 예술 작품 「비너스와 그녀의 거울Venus and her Mirror」(칠레/미국, 1979/1980)은 텔레비전 매체의 다양한 모습을 보

〈그림 9.19 후안 다우니(비디오 설치 작품), 클라우디오 브라보(그림), 「비너스와 그녀의 거울」, 샌프란시스코 현대미술관〉

〈그림 9.20 디에고 벨라스케스, 「거울 앞의 비너스」〉

여준다. 이 그림은 디에고 벨라스케스Diego Velázquez(1599~1660)의 유명한 그림 「거울 앞의 비너스La Venus del espejo」(1648~51)를 모방하고 있다. 거울이 놓였던 자리는 텔레비전으로 대체되었다. 그리하여 한편으로 이 그림은 텔레비전에 보이는 것은 실재의 복제에 불과하다는 점을 보여줌으로써 이 매체의 사실적 특성을 예시하며, 다른 한편으로 텔레비전 매체에 투여되는 욕망의 나르시스적인 관점을 분명하게 드러낸다. 텔레비전을 통해서는 결코 자신의 얼굴이 아니라 자신의 엉덩이만을 인식할 수 있을 뿐이다.

영화에 나타난 매체사: 「트루먼 쇼」(피터 위어, 미국, 1998)
텔레비전 매체를 주제로 삼고 있는 피터 위어Peter Weir 감독의 영화 「트루먼 쇼The Truman Show」는 텔레비전 매체의 몇 가지 극단적인 발전 경향을 보여준다. 줄거리는 다음과 같다. 어느 텔레비전 방송사가 어떤 소년이 태어나자마자 입양해 인공 하늘이 있는 완벽한 인공 스튜디오로 데려간다. 이 인공 세상에서 5천 대의 카메라가 매일 24시간 동안 그를 촬영하고, 이것은 시청자들에게 「트루먼 쇼」라는 텔레비전 프로그램으로 생중계된다. 영화는 쇼가 방영된 지 이미 30년이 지난 시점에서 시작된다. '주인공' 트루먼 버뱅크는 자신이 가공의 세계에 산다는 것도, 자신이 하루 종일 촬영된다는 사실도 알지 못한다. 주위에 있는 모든 사람들이 리얼리티 쇼에서 연기를 하는 배우들이지만 트루먼은 스튜디오 세상을 현실이라고 생각한다. 영화가 진행되면서 발생한 여러 번의 실수를 통해 트루먼은 자신이 사는 세계가 무언가 이상하다는 사실을 깨닫고 드디어 탈출을 시도한다.
　　피터 위어 감독은 리얼리티 쇼와 일일 연속극과 같은 특정한 텔레

비전 포맷의 속성을 파악해서 이를 선취하고 극단으로 몰고 간다. 이 영화가 1999년 네덜란드에서 처음 방영되었던 쇼 「빅 브러더」의 첫 번째 시즌 전에 제작되었다는 것은 매우 주목할 만한 일이다. 영화 「트루먼 쇼」는 텔레비전 매체의 관음증적 특성과 조작적 특성을 강조한다. '진짜 사람true man'인 트루먼의 일상생활을 시청자들이 볼 수 있도록 함으로써 허구적인 텔레비전 쇼는 시청자들로부터 인기를 누리지만, 정작 트루먼이라는 사람 자체는 우정이나 주위 사람들과의 관계에 이르기까지 완전히 조작된 존재인 것이다.

다양한 형식적 수단을 이용하여 「트루먼 쇼」는 영화 상영 내내 이 영화가 텔레비전 쇼를 다루고 있음을 의식하게 한다. 그래서 이 영화는 오프닝 크레디트가 나오기도 전에 「트루먼 쇼」 프로그램의 막후 제작 과정Making-Of을 보여주는 것으로 시작된다. 화면의 오른쪽 하단에 삽입된 "라이브Live"라는 문자는 영화에 나오는 장면들이

〈그림 9.21 「트루먼 쇼」의 정지 영상. 막후 제작 과정을 보여주는 장면〉

〈그림 9.22 「트루먼 쇼」의 정지 영상. 오른쪽 하단의 "LIVE"라는 글자는 텔레비전 쇼가 진행 중
이며 관객들이 이것을 생중계로 보고 있다는 것을 암시한다.〉

텔레비전 쇼의 장면들이라는 사실을 분명하게 밝힌다. 그 외에도 예를 들어 트루먼의 집 안에서 촬영된 것과 같은 이상한 장면들은 몰래 카메라로 촬영된 화면임을 암시한다. 따라서 이 영화는 영화와 텔레비전 간의 상호 매체적 유희를 다루고 있으며 이를 통해 하나의 매체가 다른 매체를 내용과 형식 구조에서 조명하고 있는 것이다.

3. 연습문제

1 2장에서 매체 디스포지티브 개념을 소개했다. 텔레비전의 매체 디스포지티브는 어떻게 설명할 수 있으며 오늘날의 디스포지티브는 1936년의 올림픽 중계 방송과 비교해서 어떻게 변화했는가?

2 텔레비전 방송들이 어떤 점에서 2차 상연이라고 말할 수 있는지 예를 들어 설명해보라.

3 포맷라디오란 무엇인가? 이러한 프로그램 구조의 출현은 수용 습관의 변화와 어떤 연관을 맺는가?

4 텔레비전을 생방송 매체로 규정하는 것은 어떻게 정당화될 수 있는가?

5 텔레비전은 어떤 점에서 혼종 매체인가?

6 민영방송의 허가는 (독일) 텔레비전 지평에 어떤 영향을 미쳤는가?

4. 참고문헌

Bleicher, Joan, "Mediengeschichte des Fernsehens," *Handbuch der Mediengeschichte*, Helmut Schanze(ed.), Stuttgart 2001, pp. 490~518.

Dussel, Konrad, *Deutsche Rundfunkgeschichte*, 2. uberarb. Aufl., Konstanz 2004.

Enzensberger, Hans Magnus, "Das Nullmedium oder Warum alle Klagen über das Fernsehen gegenstandslos sind," *Mittelmaß und Wahn. Gesammelte Zerstreuungen*, Frankfurt/M. 1988.

Hickethier, Knut, *Geschichte des deutschen Fernsehens*, Stuttgart, Weimar 1998.

Holly, Werner, *Fernsehen*, Tübingen 2004.

Lersch, Edgar, "Mediengeschichte des Hörfunks," *Handbuch der Mediengeschichte*, Helmut Schanze(ed.), Stuttgart 2001, pp. 455~89.

Lersch, Edgar & Helmut Schanze(eds.), *Die Idee des Radios. Von den Anfängen in Europa und den USA bis 1933*, Konstanz 2004.

TV-Kultur. Das Fernsehen in der Kunst seit 1879, Wulf Herzogenrath, Thomas W. Gaethgens, Sven Thomas & Peter Hoenisch(eds.), Amsterdam, Dresden 1997.

Wunschwelten. Geschichten und Bilder zu Kommunikation und Technik, Museum für Kommunikation(Kurt Stadelmann & Rolf Wolfensberger) (eds.), Bern 2000.

10장 디지털 매체

이 장에서는 인간이 개발한 도구인 컴퓨터의 기원과 의미를 다루고자 한다. 컴퓨터에 개념적으로 접근한 역사는 매우 오래되었지만, 컴퓨터는 20세기 이후 전자 기술의 도움을 통해서야 비로소 실현되었다. 컴퓨터가 널리 보급되고 이용자 편의성이 향상되면서 컴퓨터는 범용 매체로 발전할 수 있었다.

이 장의 후반부에서는 인터넷의 역사와 그 사용 가능성을 다룰 것이다. 인터넷은 새로운 의사소통 형식을 창조했고 공론장의 구조를 변화시켰다.

1. 컴퓨터

컴퓨터는 범용기계다. 컴퓨터는 그 자체로 매체사적 맥락에서 고찰되어야 할 뿐 아니라, 전반적으로 보건대 인간이 도구 사용을 통해 발전해온 과정의 잠정적인 최종 산물로 간주되어야 한다.

이미 영장류에서부터 어느 정도 관찰된 인류의 특징 중 하나는 바로 도구 사용을 근본적으로 확대했다는 사실이다. 어떤 생물이든 사실상 자연환경에 더 잘 대응하고 자신의 욕구를 더욱 만족시킬 수 있는 방향으로 환경에 영향을 끼치고 환경을 조성하려 한다. 하지만 인간은 이러한 목표를 위해 환경과의 관계에서 두번째 단계를 만들어냈다. 인간은 팔다리 또는 치아와 같은 타고난 육체적 수단뿐만 아니라 주변 대상들도 이용했다. 그리고 주변 대상들을 변형시켜서 일정한 목적을 지닌 도구로 활용했다. 이 단계에 이르면 자연환경에 영향을 미치고, 이를 변형하고 본질적으로 확장하는 일이 가능하다. 역사가 진행됨에 따라 인간은 점진적으로 지구 환경을 조성하고 변화시킬 수 있었다. 물론 바라지 않았거나 예상하지 못했던 부수적인 결과도 동반되었다. 이러한 부수적인 결과는 오늘날 환경오염이나 기후변화라는 개념으로 익히 알려졌다.

복잡한 도구의 발명은 인간 문명이 발전하고 전파되는 과정에서 언제나 중요한 역할을 해왔다. 이에 대한 이정표로 철 가공법의 습득이나 증기선의 발명을 들 수 있다. 이러한 모든 도구들은 특정한 용도를 위해 개발되었다. 복잡한 기계들도 그 기능에 따라, 가령 운송수단, 무기, 생산 기계 등으로 구분할 수 있다. 두번째 단계란 다른 도구를 생산하기 위해 기계를 사용하는 것을 의미한다.

컴퓨터의 발전 과정에서 이제 도구 사용의 세번째 단계가 관찰된다. 컴퓨터는 더 이상 특정한 기능만을 위해서 제공되는 기계가 아니라 범용기계다. 컴퓨터는 오히려 원칙적으로 특정한 목적을 지닌 도구로 사용될 수 있는 임의의 다른 기계들을 조종하거나 제작할 수 있는 자료를 가공하는 데 사용된다.

1) 컴퓨터 기술의 토대

〈그림 10.1 컴퓨터 칩. 회로의 세부〉

왜 그런 범용기계가 더 일찍 발전되지 않았는지 생각해 볼 필요가 있다. 그 이유는 그런 종류의 기계를 제작하기 위해 충족되어야만 하는 조건들 때문이다. 그 조건들 중 하나는 하드웨어 차원에서 정보를 신속히 처리할 수 있는 기술적 능력이다. 이 능력을 구현해내기 위해 필요한 조건은 반도체 기술과 이를 이용해 제작된 칩이다. 반도체 생산 기술은 20세기 후반이 되어서야 발전하기 시작했다. 그때부터 반도체가 컴퓨터 기술이 급속하게 향상되는 데 크게 기여했다. 컴퓨터 기능의 두번째 조건은 오히려 개념적인 차원의 것이다. 기계가 효율적으로 가공할 수 있도록 가능한 한 단순한 언어가 필요하다. 그런 언어는 본질적으로 우리의 음성언어보다 더 단순해야 한다. 이러한 전제는 기술적 가능성이 실현되기 훨씬 전에 마련되었다.

고트프리트 빌헬름 라이프니츠Gottfried Wilhelm Leibniz(1646~1716)는 이미 18세기 초에 단 두 개의 수(0과 1)로 구성된 이진법 체계를 구상했다. 이것은 존재할 수 있는 그리고 생각할 수 있는 가장 단순한 코드다. 그도 그럴 것이 오직 하나의 기호로 구성된 코드로는 더 이상 아무것도 구분되지 않기 때문이다. 지속적으로 상위 단계의 모든 구

〈그림 10.2 고트프리트 빌헬름 라이프니츠〉

분을 생성해내기 위해서는 기초적인 구분이 필요하다. 그리하여 이진법 코드에서는 더 복잡한 코드에서 기술되는 모든 것이 표현될 수 있어야 한다. 우리가 사용하는 십진법에서 임의의 모든 수는 이진법의 수로도 표현된다. 라이프니츠는 이진법을 사용해야 계산기가 가장 잘 작동될 수 있다는 생각으로 이 체계를 발전시켰다. 물론 코드의 단순성은 필연적으로 굉장히 많은 계산 단계를 만들기 때문에 전자적 기반에서야 비로소 이것이 적용될 수 있었다. 컴퓨터는 두 개의 기호를 전기가 흐르는 상태 혹은 전기가 흐르지 않는 상태로 해독하여 정보를 처리한다.

이진법 코드는 종종 디지털이라는 개념과 동일시된다. 그러나 엄밀하게 말하자면 이진법 코드는 디지털 코드의 한 가지 특수한 경우에 불과하다. 디지털은 이산(=구분할 수 있는, 나눌 수 있는, 셀 수 있는) 단위로 구성된 모든 기호 체계를 말한다. 우리에게 익숙한 십진법 체계도 디지털 기호 체계다. 그러나 디지털 기호 체계는 아날로그 기호 체계와 구분된다. 아날로그 기호 체계란 표현된 것과의 유사 관계에 기초한 기호 체계를 말한다.

〈그림 10.3 턴테이블의 톤 암
ⓒTomasz Sienicki 2004〉

레코드판과 CD(Compact Disk)를 비교해보면 그 차이가 두드러진다. 레코드판에 기록된 신호의 실체는 물리적으로 볼 때 공기로 전달되는 음파다. 녹음을 위해 음파의 진동은 막膜의 진동으로 전환되고, 이 진동은 다시 바늘의 운동으로 바뀐다. 바늘은 염화비닐 판에 상응하는 소리 홈을 판다. 이 과정에서 변환되는 개별 운동은 구조상 유사하다. 재생도 이와 상응하게 이루어진다. 바늘이 레코드판의 홈에 닿으면서 생기는 진동은 막의 진동으로 바뀌고, 이 진동은 마침내 공기 중에 음파를 생성한다. 녹음된 음은 재생된 음과 유사하다. 양자 사이에는 유사 관계의 지속적인 연쇄가 존재하기 때문이다. 한 부분의 구조는 항상 다음 부분의 구조로 직접 전이된다.

CD와 같은 디지털 매체의 작동 방식은 완전히 다르다. 디지털 매체에서 진동은 이산된 수치(0/1)로 바뀌는데 이것은 원래의 음과 유사성이 전혀 없다. 원리는 그래프로 표현된 함수가 공식으로 변환되는 수학적 과정과 유사하다. 함수는 좌

〈그림 10.4 포물선으로서의 함수와
공식으로서의 함수〉

표계에서 포물선으로 표현되지만, 두 값의 상호 관계를 나타내는 공식으로도 표현된다. 공식과 포물선 사이에는 유사 관계가 전혀 없으며, 다만 규정된 이산 단위의 상호 관계를 포착할 뿐이다. 그런 식으로 CD의 경우에는 음파도 이진법 코드에 근거한 수로 변환된다.

컴퓨터 프로그래밍은 전부 2가 코드에 근거한다. 더 복잡한 모든 프로그래밍 언어도 마찬가지로 2가 코드로 구성된다. 컴퓨터가 가공하는 모든 정보는 반드시 2가 코드로 전환되어야 한다.

컴퓨터는 기능적으로 구분되는 몇 개의 장치로 구성된다. 우선 입력된 자료를 가공하는 장치가 필요하다. 이 프로세서 혹은 CPU(Central Processing Unit, 중앙처리장치)는 정보처리장치의 핵심이다. 프로세서는 정보를 가공하고, 연산을 수행하며, 컴퓨터 시스템을 통한 정보의 흐름을 관리한다. 두번째로 필요한 장치는 기억장치다. 기억장치는 컴퓨터로 옮겨진 자료를 보존해서 지속적으로 처리되도록 한다. 세번째로 입력장치는 컴퓨터와 사용자 간의 인터페이스다. 입력장치는 자료를 컴퓨터로 보낼 수 있게 한다. 키보드, 마우스, 조이스틱 등의 다양한 입력장치는 명령을 컴퓨터로 전달한다. 자료를 변형하여 컴퓨터로 전달하는 스캐너와 같은 주변기기도 이런 의미에서 입력장치다. 마지막으로 컴퓨터는 **출력장치**를 필요로 한다. 연산의 결과는 사용자가 읽을 수 있는 형태로 표현되어야 한다. 여기에서도 자료의 변형이 일어난다. 컴퓨

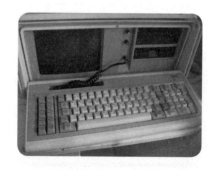

〈그림 10.5 플로피디스크 드라이브와 하드 디스크가 있는 **IBM PC** ©Marcin Wichary〉

터 발전의 초창기에는 디스플레이가 매우 단순했으며 사용법이 여간 까다로운 게 아니었다. 그 당시의 모니터는 대개 작거나 단순히 명령행만 있었다.

소위 하드웨어를 구성하는 이 네 가지 기본 장치는 자료의 기억, 처리, 디스플레이라고 하는 컴퓨터의 본질적인 세 가지 기능과 밀접한 관련이 있다. 그러나 이러한 기능을 충족시키기 위해서는 특수한 프로그래밍, 즉 소프트웨어도 필요하다. 운영체제나 개별 프로그램이 여기에 속한다. 초창기에는 기억과 처리 기능이 전면에 부각되었다. 컴퓨터는 주로 엄청난 양의 자료가 쌓여서 자동화될 필요가 있는 곳에 투입되었다. 예를 들어 초기에는 세무서나 보험사에 투입되었다. 컴퓨터를 다루는 것은 전문가의 과제였다. 이처럼 전문가들만 컴퓨터를 사용했기 때문에 디스플레이 기능은 상대적으로 경시되었다.

2) 컴퓨터의 역사

주판이나 계산자와 같은 컴퓨터의 조상을 제외한다면 컴퓨터의 역사는 19세기의 천공카드 기계로 시작된다. 1822년, 영국의 찰스 배비지Charles Babbage(1792~1871)는 천공카드로 작동하는, 프로그래밍이 가능한 계산기인 차분기관Difference Engine을 설계했다. 천공카드에서 천공된 곳과 천공되지 않은 곳은 이진법 코드로 작

〈그림 10.6 주판(1875)〉

동되고, 이 코드로 정보가 저장되고 표시
된다. 천공카드 기술은 19세기 말 오스트
리아 출신의 미국인 허먼 홀러리스Herman
Hollerith(1860~1929)에 의해 완성되었다.
그러나 배비지의 연구와 시도가 있은 지
100년이 지난 다음에야 독일인 콘라트 추제
Konrad Zuse(1910~1995)가 1936~37년 사이

〈그림 10.7 찰스 배비지〉

에 기체역학적 예측을 군사적 목적으로 사
용하기 위해, 프로그램으로 조종되어 작동되는 최초의 자동 연산기
Z1을 구상하고 제작했다. 한편 이와 거의 동시에 영국의 앨런 튜링
Alan Turing(1912~ 1954)은 만능 이산기Universal Discrete Machine를 구상

〈그림 10.8 찰스 배비지의 차분기관 1호
(1832)〉

〈그림 10.9 제2차 세계대전 당시 독일이
사용한 암호화 기계 에니그마〉

했다.

〈그림 10.10 허먼 홀러리스〉

〈그림 10.11 앨런 튜링〉

튜링은 1941년 독일의 암호화 기계 에니그마ENIGMA의 코드를 해독한 인물이기도 하다. 자동 연산을 위한 노력은 특히 제2차 세계대전 중에는 군사적 요구와 매우 밀접하게 연관된다. 제2차 세계대전이 끝나던 해, 진공관 기술로 작동되는 최초의 완전 전자식 계산기 에니악ENIAC이 펜실베이니아 대학에서 탄생했다. 에니악에는 트랜지스터가 사용되지 않았지만 통합 회로를 갖춘 칩이 최초로 사용되었다. 1950년대 말에 이르러 소형화 작업에 엄청난 발전이 이루어졌고 마침내 1980년경 PC(Personal Computer)가 개발되었다.

PC가 확산되면서부터 비로소 자료를 표현하는 기능이 지속적으로 전면에 부각되었고, 이와 더불어 컴퓨터는 매체로서 중요성을 띠게 되었다. 디스플레이 기술의 지속적인 발전은 컴퓨터가 범용기계에서 (아직도 그러하지만) 범용 매체로 발전할 수 있었던 것과 밀접하게 연관된다. 두드러진 발전은 텍스트 중심의 디스플레이가 이미지 중심의 디스플레이로 그리고 이와 상응하는 그래픽 사용자 인터페이스로 넘어간 점이었다. 컴퓨터와 사용자 사이의, 직관적으로 조작이 가능한 그러한 매개체는 금세 인기를 얻었다. 그래픽 인터페이스는 원래 제록스와 애플이 개발했지만, 무엇보다도 이를 전파하는 데 많은 기여를 한 것

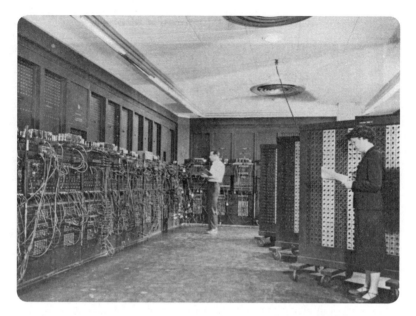

〈그림 10.12 에니악 계산기, 필라델피아 대학(1947~55년경)〉

은 마이크로소프트였다. 디스플레이의 이런 발전은 PC가 전 세계적으로 성공을 거둔 것과 불가분의 관계에 있다. 이전의 도스DOS 인터페이스에서는 자판으로 입력한 텍스트만 볼 수 있었다. 그래픽 인터페이스와 더불어 마우스처럼 단순화되고 직관적으로 사용할 수 있는 입력 도구도 개발되었다.

2. 인터넷

우리가 오늘날 알고 있는 인터넷의 선구자는 매우 다양하다. 구조적으로 볼 때 고대부터 발전했고 아직까지도 커뮤니케이션 망으

로 기능하는 도로망을 그 선구자로 볼 수 있다. 기술적으로 좀더 근접한 모델은 확실히 전화망이다. 궁극적으로 인터넷은 미국 국방부가 혁신 기술을 발진시키기 위해 설립한 연구기관인 고등연구계획국 Advanced Research Projects Agency Network의 주도로 1969년에 개발된 아파넷ARPAnet에서 유래했다.

아파넷의 구체적인 목적은 연결망을 활용해 여러 곳에서 기존 계산기의 능력을 더 잘 이용할 수 있도록 하는 것이었지만, 정보 네트워크라는 발상은 가령 소련의 핵 공격 등과 같은 군사적 문제와 연관되어 있었다. 중앙에서 분류된 정보 체계와 명령 체계는 상황에 따라서 한꺼번에 차단될 위험이 있다. 그 때문에 동등한 권한이 있는 접속점을 가진 이산 네트워크라는 개념이 개발되었다. 이 네트워크에서는 하나의 접속점이 손상을 입더라도 즉시 다른 연결로 대체될

〈그림 10.13 세계 최초의 웹 서버. CERN에서 월드와이드웹을 개발한
팀 버너스-리의 소유물〉

수 있다.

여러 컴퓨터를 연결하는 일은 이미 예전부터 가능했다. 그러나 새로운 점은 이산 구조와 대형 네트워크 안에서 연결된 계산기의 호환성을 해결하는 기준의 발전이었다. 1970년대 TCP/IP와 같은 네트워크 프로토콜과 인터넷 프로토콜의 발전과 나중에 이루어진 HTTP(HyperText Transfer Protocol)의 발전은 개별 컴퓨터에 가상의 주소를 부여할 수 있게 했고, 데이터 교환 규격을 통일하여 임의의 모든 접속점(컴퓨터) 사이에 소통이 가능하도록 했다. 1990년, 제네바에 위치한 CERN(Conseil Européen pour la Recherche Nucléaire, 유럽입자물리연구소)에서 개발한 월드와이드웹(World Wide Web, WWW)은 브라우저 프로그램의 도움으로 직관적으로 활용할 수 있는 그래픽 인터페이스를 사용자에게 제공했다. 월드와이드웹 덕분에 인터넷 이용자의 범위는 전문가 집단을 벗어나서 대중 속으로 광범하게 확산될 수 있었다.

인터넷은 일련의 매우 다양한 이용 가능성을 열었다.

● 우선 독립된 문서 형식으로 내용을 제시하고 가져올 수 있다. 소위 링크Links라는 단축 표시를 통해 세부 항목들을 문서에 어느 정도 통합할 수 있기 때문에 상당히 복잡한 구조가 문서 안에서 전개될 수 있다. 공공 기관이나 기업체, 개인은 이것을 각자 자신의 홈페이지Homepage를 구축하기 위해 사용한다. 홈페이지는 각자 자기가 표현하고 싶은 것을 표현하는 동시에 특수한 의사소통 서비스와 상호작용 서비스를 포함할 수도 있다.

● 이메일은 완전히 새로운 개인 통신의 가능성을 엶으로써 성공

할 수 있었다. 이메일은 전통적인 우편보다 본질적으로 빠를 뿐더러 편지를 수신할 때 중요하게 작용했던 장소의 구속성에서 완전히 해방되었다. 컴퓨터가 인터넷에 접속만 되어 있다면, 이메일은 세계 어느 곳에서나 보내고 받을 수 있다. 그리하여 이메일을 보내려는 발신자에게 수신자가 있는 지리적 장소를 아는 것은 더 이상 중요하지 않게 되었다.

● 토론방discussion forum은 일종의 가상 원탁회의다. 외부자도 토론을 관찰할 수 있으며, 그에 참여할 수도 있다.

● IRC(Internet Relay Chat)인터넷 채팅는 전화 회의와 비교할 수 있다. 대개 주제와 연관된 채팅방에서 많은 참여자가 임의로 만나서 텍스트를 기반으로 상호 의사소통할 수 있다.

● MUD(Multiple User Dungeon)는 텍스트 기반 온라인 게임의 토대가 되었다. 다양한 사람들이 함께 하나의 컴퓨터 게임에 참여할 수 있는데, 이때 참가자들은 같은 장소에 있을 필요가 없다. 머드는 대개 다중 접속 온라인 게임(Massively Multiplayer Online Game, MMOG)으로 대체되었다. 가장 널리 알려진 '월드 오브 워크래프트World of Warcraft'는 2010년 기준 가입자가 세계적으로 1200만 명이 넘을 정도로 인기를 구가했다.

최근 인터넷 발전은 웹 2.0이라는 개념으로 요약할 수 있다. 이 개념에서는 새로운 기술보다 변화된 이용 습관이 중시된다. '기존의' 웹이 정보를 모아 사용자가 알든 모르든 보여주기만 했다면 웹 2.0은 쌍방향의 협력 플랫폼으로 구성된다. 웹 2.0은 온라인 백과사전 '위키피디아'처럼 지식을 제공할 수도 있고, 소셜 네트워크 서비스인

```
 ╳                            TinyFugue                            ◉◉◉
 Die Hauptstrasse in Midas erstreckt sich von Westen nach Osten. Hier herrscht
 reger Betrieb, und Du bist froh, noch einigermassen den Ueberblick bewahren zu
 koennen. Zwischen den Menschenmassen erblickst Du im Sueden einen kleinen
 Seitenweg, an dem einige groessere Gebaeude zu liegen scheinen. Weiter hinten
 erkennst Du die Kirche, um die Du offenbar auch herumgehen kannst. Im Norden
 kannst Du eine kleine aus Stein gehauene Kapelle erkennen.
 Es gibt vier sichtbare Ausgaenge: osten, norden, sueden und westen.
 Ein Soeldner.
 Eine kleine Buergerin.
 Fee Amyra die fortgeschrittene Elementaristin.
 Du sagst: Hallo!
 Ein Soeldner kommt an.
 _____SL_____09:10
 > n
 > sag Hallo!
 > █
```

〈그림 10.14 텍스트 기반의 머드〉

'마이스페이스'나 '페이스북'처럼 공동체를 형성할 수도 있으며, '플리커'나 '유튜브'처럼 미디어 콘텐츠를 교환할 수도 있고, '딜리셔스'처럼 소위 소셜 북마킹social bookmarking을 제공할 수도 있다. 웹 2.0에서는 백과사전이나 일기와 같은 옛날 형식들이 블로그라는 새로운 방식으로 다시 등장했다. 이러한 현상은 웹이 점점 더 넓은 생활 영역으로 침투하여 생활 방식을 변화시키고 있음을 보여준다. 커뮤니케이션과 정보를 장소에 구애받지 않고 어디에서나 불러올 수 있는 능력이 여기서 중요한 역할을 한다. 그런 한에서 인터넷은 기술적인 측면에서는 물론 이용 습관이라는 관점에서도 이동전화 통신과 같은 새로운 의사소통 기술에 수렴한다.

육체적 신분 증명으로부터의 해방과 이와 연관된 인터넷의 익명성은 장소, 즉 공간에 전혀 구애받지 않게 된 사실과 밀접하게 연관된다. 웹 2.0의 개인화와는 달리 인터넷의 익명성은 이용자들의 참여

가 증대되면서 생겨났다. 내용에 접근하기 위해 자기 신분을 밝힐 필요가 없다. 개인이나 집단 사이의 많은 커뮤니케이션 형식들도 매체 외적인 신분 증명이 아니라 기껏해야 메일 주소 정도를 요구한다. 메일 주소만으로는 그 주소를 사용하는 실제 인물이 누구인지 쉽사리 알 수 없다.

텔레비전이 인터넷과의 경쟁 때문에 사회적 주도 매체로서의 역할을 상실할지도 모른다는 우려가 최근 자주 들려온다. 사실상 오늘날 이미 젊은 층은 텔레비전을 시청하는 시간보다 컴퓨터를 사용하는 평균 시간이 더 길다. 유튜브와 같은 비디오 포털은 점점 더 인기를 얻고 있다. 비디오 포털은 생산이나 수용의 측면에서 매체 환경을 변화시키고 있다. 이제는 누구나 자신이 제작한 영상물을 광범한 시청자가 그 어떤 선택의 장벽도 없이 사용하도록 공유할 수 있다. 수용자들은 더 이상 프로그램 디폴트값에 얽매일 필요가 없어졌으며 오히려 수용 시기나 제공된 영상물을 완전히 자유롭게 선택할 수 있게 되었다. 하지만 인터넷에는 이러한 장점들과 동시에 단점도 있다. 인터넷은 고전 대중매체처럼 개인들 간에 의사소통의 대상이 될 수 있는 동일한 프로그램을 대다수의 시청자들에게 동시에 인지하도록 해서 유대감을 조성하는 일은 할 수 없다. 달리 표현하자면, 월요일 오전에 동료들과 일요일에 방영된 「범죄의 현장Tatort」독일의 인기 텔레비전 프로그램에 대해 이야기를 나눌 확률이, 주말에 우연히 이 프로그램의 홈페이지를 방문했을 확률보다 여전히 훨씬 크다는 말이다.

3. 연습문제

1 컴퓨터의 기본적인 기능 세 가지는 무엇인가?

2 인터넷에 접속된 PC에서는 매체 활용의 다양한 형식들이 통합된다. 비록 실제로는 서로 뒤섞이기는 하지만, 이론적으로 이 형식들은 매체의 기술적, 기능적 구분의 틀 안에서 세 가지 주요 범주로 나뉜다. 이 범주들이 어떤 것인지 말하고, 예를 들어 간단히 설명해보라.

3 이메일과 채팅을 구술적 의사소통과 문자적 의사소통의 맥락에서 분류하고, 그렇게 생각하는 이유를 제시하라.

4 컴퓨터는 어느 정도까지 범용기계 혹은 범용 매체인가?

5 아날로그 매체와 디지털 매체의 차이 그리고 매체의 디지털화가 초래할 수 있는 변화를 설명해보라.

6 이진법 코드는 컴퓨터의 발전에 어떤 역할을 했는가?

7 모든 디지털 코드는 이진법 코드인가?

4. 참고문헌

Ebersbacher, Anja, Markus Glaser & Richard Heigl, *Social Web*, 2. überarb. Aufl., Konstanz 2010.

Friedewald, Michael, *Der Computer als Werkzeug und Medium. Die geistigen und technischen Wurzeln des Personalcomputers*, Berlin 1999.

Gillies, James & Robert Cailliau, *Die Wiege des Web. Die spannende Geschichte des WWW*, Heidelberg 2002.

Hafner, Katie & Mathew Lyon, *Arpa Kadabra oder Die Anfänge des Internet*, 3. Aufl., Heidelberg 2008.

Kammer, Manfred, "Geschichte der Digitalmedien," *Handbuch der Mediengeschichte*, Helmut Schanze(ed.), Stuttgart 2001, pp. 519~54.

Naumann, Friedrich, *Vom Abakus zum Internet. Die Geschichte der Informatik*, Darmstadt 2001.

11장 멀티미디어와 하이퍼미디어

이 장에서는 다른 모든 매체 콘텐츠를 통합하려는 디지털 매체의 잠재력을 탐구한다. 다른 매체들은 자신을 디지털 매체의 형식에 맞추거나 네트워크에 내용을 추가 제공하는 방식으로 프로그램을 확장해 컴퓨터와 인터넷의 잠재력에 대응하는 수밖에 없다.

인터넷의 하이퍼텍스트 구조는 문서와 정보의 연결 능력이라는 측면에서 완전히 새로운 척도를 설정한다. 그러나 이러한 장점은 동시에 선형적 결합을 해체하고 잠재적으로 무한한 결합 가능성을 초래할 위험도 내포하고 있다. 가능성이 제한되지 않을 경우, 사용자는 전체적인 윤곽을 상실할 위험에 처한다. 그 때문에 월드와이드웹에서는 검색과 탐색을 위해 다양한 안내 도구들이 개발되어왔다.

1. 멀티미디어

컴퓨터가 가진 범용 매체로서의 속성은 컴퓨터가 다른 매체들로부터 데이터를 받아들여서 가공한다는 사실과 관계있다. 이것이 멀티미디어의 실현을 가능하게 한다. 즉, 여러 매체의 다양한 능력들이 하나의 장치에 연결되는 것이다. 이를 위해 상응하는 데이터들은 컴퓨터에 입력되고 디지털화되어야 한다. 전통적인 사진은 스캐너를 이용해 파일로 변환시켜 컴퓨터에 입력해야 한다. 다시 말해 디지털 코드로 변환되어야 한다. 그러면 사진이 가진 정보를 컴퓨터가 읽고 재현하고 가공할 수 있게 되는 것이다.

디지털화를 통해 다른 매체에 들어 있던 모든 내용을 컴퓨터로 옮길 수 있다. 아날로그 매체와 달리 컴퓨터에 저장되는 내용은 오직 데이터의 양으로만 보존된다. 그렇기 때문에 내용은 내용을 담는 특정 물질(예를 들자면 사진의 경우 종이, 녹음의 경우 녹음테이프 등)에 구속되지 않으며, 원칙적으로는 손실 없이 복사된다. 물론 데이터 포맷이나 디스켓 등 데이터를 담은 매체가 낡아버리면 자료에 더 이상 접근하지 못하게 될 위험도 있다. 사실 아날로그 원본이 디지털 자료로 변환될 때 작은 변화가 일어나지만 인간의 감각기관으로는 거의 인식하지 못할 정도로 미미한 수준이다.

다양한 매체들로부터 가져온 요소들은 컴퓨터에서 가공되고 상호 연관된다. 예를 들자면 텍스트 문서에 이미지가 결합되거나 영상에 소리가 연결될 수도 있다.

컴퓨터에서 디지털 자료를 다양하게 가공하는 능력은 모든 매체 생산물을 인지하는 방식에 영향을 미친다. 이는 사진의 사례에서 두

〈그림 11.1 멀티미디어적 전시 안내기 엑스페도(2007). 이 기계는 다양한 안내 능력을 보유했다(표, 번호, 주제별 안내)〉

〈그림 11.2 디지털 사진을 조작하여 변화시킨 사례: 치타송어 ⓒwww.story-boarder.de〉

드러진다. 디지털 기술이 발전하기 전에 사진은 현실의 한 조각을 재현한 것이었다. 디지털 기술은 사진 관찰에서의 이러한 안정성을 파괴한다. 현실을 자동적으로 이미지화하는 사진의 특징적 원리가 훼손된 것이다. 사진술적 재현이라는 원래의 행위와 재현된 이미지 사이에 이제는 임의적인 조작이 개입할 수 있게 되었다. 물론 아날로그 사진의 경우에도 이중노출이나 수정 작업 등으로 이미 현실을 조작할 수 있는 여지가 없지 않았다. 그러나 디지털 이미지나 디지털화된 이미지의 경우 가공 능력이 엄청나게 발전하고 있기 때문에 특히 완성된 이미지에서 이러한 조작의 흔적을 알아보기란 거의 불가능하다. 물론 영화도 마찬가지다. 디지털 기술의 발전으로 인해 현실과 전혀 무관한 세계의 이미지들을 만들어내는 것도 가능해졌다(8장 3절 「2) 실사 영화와 애니메이션 영화」 참조).

인터넷이 멀티미디어로 발전한 것은 경제적으로도 매우 중요한 변화를 초래했다. 이것은 무엇보다도 음악 산업에서 쉽사리 감지된다. 디지털 매체의 손쉬운 복제 가능성과 인터넷상의 수월한 교환 및 공유 가능성은 음반 산업에 커다란 문제를 야기했다. 어떤 노래를 인터넷에서 무료로 내려받을 수 있다면 그 노래가 든 CD를 사려고 기꺼이 돈을 지불하려는 사람의 수는 현저히 감소할 것이기 때문이다. 인터넷이 장기적으로 저작권의 의미에 어떤 영향을 미칠지, 음악가에게 어떤 새로운 자금 조달 형태가 생겨날지는 아직도 열려 있는 상태다.

2. 하이퍼텍스트와 하이퍼미디어

전통적인 텍스트는 맨 앞 쪽부터 마지막 쪽까지 선형적으로 읽어야 한다. 이러한 원칙에는 오직 소수의 예외만 있을 뿐이다. 예를 들자면 전화번호부는 대개 항목별로, 즉 필요한 이름만 읽는다. 항목별로 읽는 것은 사전도 마찬가지다. 하지만 사전은 그 밖에도 개별 항목에 다른 항목을 참조하라는 상호 참조 표시를 삽입하여 사전 전체를 이 표시에 따라 읽을 수 있다.

컴퓨터 기술은 텍스트의 다중 선형적 결합 능력을 현저하게 확장시켰고 손쉽게 사용할 수 있도록 했다.

인터넷 전체는 하이퍼텍스트 또는 하이퍼미디어로 간주될 수 있다. 이것을 실현하기 위한 전제는 인터넷 문서를 위한 통일된 마크업 언어를 확정하는 일이었다. 이를 위해 표준으로 정립된 것이

html(Hypertext Markup Language)이다. 다중 선형성Multilinearity은 하이퍼텍스트의 중요한 특징이다. 전통적인 텍스트와 달리 하이퍼텍스트에서는 다양한 텍스트들이 링크를 통해 서로 직접 연결된다. 그래서 이제는 무조건 처음부터 끝까지 차례대로 읽을 필요가 없다. 읽는 사람은 언제든 다른 텍스트를 상호 참조할 수 있고, 다른 텍스트를 계속해서 읽거나 또 다른 링크를 활성화시킬 수도 있다. 마찬가지로 처음 출발했던 텍스트로 되돌아오는 일도 가능하다. 그래서 상호 참조하는 것이 인쇄된 사전에서보다 훨씬 간편해졌다. 사전에서 상호 참조를 하려면 계속해서 다시 찾아야 하고 책장을 뒤적거려야만 한다. 게다가 인터넷에서는 분기分岐나 결합 능력이 잠재적으로 무한하다. 물론 단점도 있다. 사용할 때 방향감각이 상실되었다는 느낌이 들 수도 있다.

오늘날 우리가 사용하고 있는 하이퍼텍스트 기술의 선구자는 여러 방면에 존재한다. 미국의 과학자 버니바 부시Vannevar Bush(1890~1974)는 1945년에 「우리가 생각할 수 있듯이As We May Think」라는, 다의적으로 해석될 수 있는 멋진 제목의 짧은 글을 발표

했다. 이 글에서 그는 자신이 구상한 메멕스MEMEX라는 시스템으로 하이퍼텍스트를 개념적으로 선취했다. 메멕스는 완벽한 색인 상자처럼 그 속에 있는 개별 메모들을 매우 다양한 방식으로 연결해줌으로써, 기존의 선형적이고 순차적인 방식으로 기록되거나 인쇄된 텍스트들보다 우리의 사고방식이나 기억 방식에 더 잘 상응하도록 구상한

시스템이다. 하이퍼텍스트라
는 개념은 1965년에 테드 넬슨
Theodor Holm Nelson(1937~)이
자신의 제너두XANADU 프로젝
트에서 처음 발명했다. 제너두
프로젝트는 색인 상자의 원리
를 사용자가 무한히 확장할 수
있게 하려는 시도이자 모든 문
서를 쌍방향으로 연결된 데이
터베이스로 확장시키려는 시도
였다.

〈그림 11.4 2003년 노팅엄에서 개최된 미국
컴퓨터협회 컨퍼런스에서 강연하는 테드 넬슨
(사진: Tim Brailsford)〉

　　색인 상자는 하이퍼텍스트의 원천 기술이라 일컬어진다. 이 기
술은 구조적으로 다양한 영역에서 발견된다. 도서관에서 제목 색인
과 키워드 색인의 조합은 색인 상자 원리를 따른다. 모든 개별 문서
는 하나의 분류 기호를 부여받게 되고, 이 기호를 통해 분명하게 구
분된다(별치 기호 서고나 서가의 위치를 표시하는 기호를 붙여놓은 서가의 물리학
서적 등). 이 첫번째 분류 체계는 두번째 분류 체계와 결합한다. 즉,
모든 책은 저자명과 제목에 알파벳과 숫자를 부여하여 분류한 색인
에 기입된다. 역으로 이 색인은 책이 위치한 서고는 물론이고 나아가
책 자체를 가리키게 된다. 그리고 마지막으로 세번째 분류 체계가 덧
붙는다. 주제 색인에서는 내용에 따라 규정된 범주가 다시 제목과 연
결되고 제목은 기호를 통해 책을 가리키게 된다. 이러한 원리는 더
많은 분류 체계들과 더불어 계속 이어질 수 있다. 그럴 경우, 추가적
인 색인과 그 색인을 관리하는 노력과 비용은 얼마 지나지 않아 감당

〈그림 11.5 밀로라드
파비치 ©Djordjes〉

〈그림 11.6 훌리오
코르타사르〉

〈그림 11.7 조르주 페렉
©Paille〉

하기 어려울 정도로 늘어날 것이다. 이와 달리 디지털 하이퍼 시스템에서는 그러한 노력과 비용이 상대석으로 석게 들어산다. 시스템에 통합된 문서가 문서에 등장하는 표현에 따라 검색되게 함으로써 결합이 자동으로 생성되기 때문이다.

텍스트와 책의 관계에서 발전된 모든 접근 보조 수단은 하이퍼텍스트적 속성을 선취하고 있다. 목차나 찾아보기 외에 다른 텍스트를 참조하라는 내용의 각주 또한 마찬가지다. 하지만 그러한 선취는 실용적인 차원뿐만 아니라 문학 작품 내에도 존재한다. 이를테면 밀로라드 파비치Milorad Pavić(1929~2009)의『하자르 사전Dictionary of the Khazars』(1984)과 같은 사전 소설은 하이퍼텍스트 구조를 선취하여 문학적으로 활용했다. 이 작품은 세 가지 사전을 상호 참조하도록 서술되었기 때문에 작품의 허구적인 세계와 그 속에서 전개되는 이야기는 어떤 식으로 읽느냐에 따라서 다양하게 변주된다. 훌리오 코르타사르Julio Cortázar(1914~1984)의 소설『팔방놀이Rayuela』(1963)와 같은 서사적 하이퍼텍스트는 놀이를 지향한다. 이 책의 제목은 어린이 놀이에서 따왔는데, 이 놀이에 참가한 사

람은 일련의 구획된 칸에서 다른 칸으로 계속해서 뛰어넘어야 한다. 이와 유사하게 훌리오 코르타사르의 작품을 읽는 독자는 소설의 각 장을 다양한 순서로 읽을 수 있다. 그리하여 각 장을 어느 순서로 읽었느냐에 따라 각 이야기는 서로 연관되지 않는 별개의 이야기로 전개된다.

의미심장하게도 소설들Romans이라는 부제를 단 조르주 페렉 Georges Perec(1936~1982)의 『인생 사용법*La Vie mode d'emploi*』(1978) 텍스트는 개별 조각을 여러 가지 순서로 짜 맞출 수 있는 퍼즐에 관해 흥미롭게 다루고 있다. 다른 한편, 이 텍스트는 어느 아파트에 살고 있는 세입자들 상호 간의 다양한 관계를 퍼즐식으로 서술하고 있으며, 그들의 인생사를 개별 지점에서 서로 연결시킨다. 여기서 하이퍼텍스트적 서술은 현실의 단면을 선형적으로 배열된 개별 이야기로 축소하는 것보다 한층 포괄적이고 더 적절하게 서술할 수 있다는 전망과 연관된다.

하이퍼텍스트는 가상 공간에서 서핑하고 항해한다는 점에서 공간 개념을 상기시킨다. 이때 길잡이가 되는 것이 개별 사이트Site의 내용을 조망할 수 있는 메뉴다. '장소'를 의미하는 영어 단어인 사이트도 마찬가지로 공간적 은유다. 사이트라는 단어는 발음의 유사성 때문에 독일에서는 이따금씩 '페이지Seite'로 번역되기도 한다. 그러나 이렇게 번역하면 책이라는 매체를 연상시킴으로써 하이퍼텍스트의 특수한 매체성을 적절하게 드러내지 못한다. 물론 페이지라는 용어는 영어의 '홈페이지'라는 용어에서도 등장한다. 그러나 웹상의 페이지에서 우리는 책장을 순차적으로 넘기거나 혹은 거꾸로 넘길 수 없다. 해당 브라우저의 명령은 웹에서 이미 반환된 경로를 따라서만

움직인다. 이것은 사실 웹사이트 범주 안에서 위계적으로 분류된 문서 형식으로 규칙을 따르기는 하지만 이 구조가 반드시 자명한 것만은 아니다. 독일의 대학 홈페이지 아무 곳에나 들어가 보면 이런 사실을 쉽게 알 수 있을 것이다.

유명한 검색엔진은 웹상에서 원하는 자료를 찾을 때 도움을 준다. 검색엔진은 이용자의 접근 빈도에 따라 검색 선호도가 높은 사이트순으로 배열된다. 그래서 검색어를 여러 개 조합하여 검색 결과의 수를 줄이거나, 전문 검색Full-text-searching을 위해 검색하려는 텍스트에 포함된 좀더 긴 구절을 입력하는 편이 원하는 결과를 찾는 데 유리하다.검색 연산자를 이용하면 좀더 정확한 결과를 얻을 수 있다. 웹문서가 소위 메타정보를 포함한 경우에는 더 정확한 검색이 가능하다. 메타정보는 도서관 검색 목록의 키워드처럼 기능한다. 메타정보는 도서명이나 전문 검색에 반드시 포함된다고는 할 수 없는 문서의 내용을 범주 체계의 단위로 부가하여 포착한다. 이렇게 함으로써 검색할 때 그러한 범주에 해당하는 문서를 발견할 수 있다. 하지만 책 내용을 피상적으로나마 아는 사서가 해당 키워드를 그 책에 부가하는 경우에만 해당 책을 발견할 수 있는 것처럼, 어떤 책을 키워드 색인으로 검색하려면 적절한 표시가 선행되어 있어야만 한다. 사용된 분류 체계는 일반적인 구속력이 있어야 하겠지만 완전히 자동화된 작업이 수행될 필요는 없다. 이에 상응하는 노력들은 시맨틱 웹Semantic Web을 만들고자 했던 월드와이드웹의 창시자 팀 버너스 리의 제안으로 거슬러 올라간다. 시맨틱 웹에서는 컴퓨터가 기표뿐만 아니라 의미에도 접근이 가능하도록 입력된다. 그러한 웹에서 검색엔진이 차량에 관한 문서를 찾는다면, 제목과 텍스트에 자동차라고 언급되어 있기만 해도 그것을 차

량으로 인식하고 찾아줄 것이다.

　오늘날의 검색엔진은 이전의 검색 과정이나 쿠키특정 사이트 접속 시 생성되는 정보 파일에 담긴 정보를 이용해서 검색 결과를 개인화하는 능력을 지녔는데, 여기서 고유한 문제가 발생한다. 검색하는 사람의 (추정된) 관심에 따라 걸러진 검색 결과 중에서 선택해야 하는 일이 야기된 것이다. 인터넷 사용자는 정보에 자유롭게 접근하고 있다고 생각하지만, 실제로는 '필터 버블Filter-Bubble'필터링된 정보만 접하게 되는 현상의 포로가 되기 쉽다.

　오늘날 우리는 인터넷 덕분에 전통적인 물리적 매체에서는 상상할 수 없을 정도로 광범위하고 신속하게 정보에 접근할 수 있다. 인터넷에 접속한 사람은, 예를 들자면 수기手旗 신호가 무엇인지, 페로제도의 국내총생산GDP이 얼마인지, 영어 교과서에 있는 번역 과제의 정답이 무엇인지 등을 순식간에 찾아낼 수 있다. 이것은 인터넷의 부정할 수 없는 장점이다. 하지만 인터넷의 위험에 관해서도 논의되고 있다. 주간지『슈피겔』은 2008년 8월판의 제목에서 "인터넷은 우리를 바보로 만드는가?"라는 문제를 제기한 바 있다. 2012년에는 우리 사회를 "디지털 치매"라고 진단한 대중 과학 도서가 베스트셀러 순위에 오르기도 했다. 이는 지식을 계속해서 손쉽게 이용할 수 있다는 인식이 인간의 지성을 위축시킨다는 견해와 결부된 것이다. 매체사에서 이러한 의혹은 매우 잘 알려져 있다. 그도 그럴 것이 이러한 의혹은 이미 플라톤이 문자가 보급될 무렵 제기했던 의문과 동일한 것이다. 플라톤도 새로운 매체가 정보를 기억하려는 노력을 박탈하여 인간 두뇌의 작업 능력을 퇴화시킬 위험이 있다고 생각했다(3장 2절 참조). 역사적으로 중요한 모든 매체들이 그랬던 것처럼 인터넷

도 인간의 사고 구조에 영향력을 미칠 것이다. 그러나 역사가 보여주듯이 새로운 매체에 관여한다는 것은 기존 능력의 퇴화라기보다는 예기치 못했던 기회가 전개되는 중이라고 보아야 할 것이다.

3. 매체 융합

디지털 매체는 전통적인 매체들의 내용을 통합하거나 그에 영향력을 행사할 수 있을 뿐 아니라, 나아가 전통 매체의 독립적인 존립 가능성에 대해서도 물음을 제기한다. 전통 매체에 실질적인 위험을 초래하지는 않지만 실험적인 방식으로 생겨난 것이 **인터넷 문학**이라는 분야의 디지털 매체다. 온라인이나 디지털 저장 매체로 확산되는 디지털 문학 텍스트는 앞서 언급했던 것처럼 인쇄 매체에서 실행된 하이퍼텍스트적 시도를 새로운 기술적 토대에서 속행하고 있으며, 이때 선형적 서사 구조와 독서 방식을 벗어나 역동적이고 쌍방향적 구성체를 지향한다(Jeßing 2008, p. 243). 고전적인 영화와 **컴퓨터 게임**은 기존 매체의 수용 측면에서는 구조적으로 유사하지만 경제적인 관점에서 보자면 후자가 훨씬 더 중요하다. 컴퓨터 게임은 인쇄 매체의 내용과 서술 구조와 이미지 미학을 이어받은 것은 물론이고, 이것들을 인지적·감정적·운동적 충동을 조합하는 수준을 넘어 게임에 열중하도록, 즉 게이머를 새로운 차원에서 몰입하도록 만드는 게임 구성으로 변형시킨다. 이러한 도전에 맞서 영화는 「툼 레이더 Tomb Raider」 게임에 등장하는 인물 라라 크로프트를 주인공으로 제작한 일련의 영화들처럼, 컴퓨터 게임을 영화화하는 것으로 대응하기

도 한다. 그러나 또한 영화는 「엑시스텐즈eXistenZ」(1999)나 「매트릭스Matrix」(1999) 같은 영화에서 드러나듯이 영화와 컴퓨터 게임에 대한, 본질적으로 더 복잡한 상호 매체적 성찰로 맞서기도 한다. 이에 관해서는 13장에서 좀더 자세히 다룰 것이다. 최근 독일 영화 중 가장 성공한 영화 가운데 한 편도 바로 이런 주제를 다루었다.

영화에 나타난 매체사: 「롤라 런」(톰 티크베어, 독일, 1998)

톰 티크베어Tom Tykwer 감독의 영화 「롤라 런Lola rennt」은 하나의 이야기를 서로 다른 결말로 귀결되는 세 가지 버전으로 보여준다. 그래서 이 영화는 임무를 완수하지 못했을 때 처음으로 돌아가서 새로운 단계를 다시 시작할 수 있는 컴퓨터 게임의 가능성을 연상시킨다. 그 외에도 이 영화에서는 '점프 앤드 런Jump and Run'발판을 이용한 점프가 중요한 특징인 게임으로서 액션 게임의 하위 장르다. '플랫폼 게임' '플랫포머'라고도 불린다 같은 컴퓨

〈그림 11.8 영화 「롤라 런」의 모토로서 게임의 철학. 내용은 다음과 같다. 우리는 탐험을 멈추지 않으리니, 이 모든 탐험의 끝은 출발했던 곳이 될 것이며, 그때야 비로소 그곳을 알게 되리라(T. S. 엘리엇). 경기의 끝은 경기의 시작이다(제프 헤어베르거)〉

〈그림 11.9 애니메이션으로 표현된 오프닝 크레디트. 점프 앤드 런 게임을 암시한다.〉 〈그림 11.10 동일 장면에 대한 영화의 정지 영상〉

터 게임 장르나 「툼 레이더」 같은 게임을 암시하거나 지시하는 요소
들이 많이 발견된다. 또한 게임 현상 일반에 대한 성찰과 더불어, 우
리가 자유롭게 행위하는 사람으로서 체험하는지 또는 주어진 조건에
종속된 사람으로 체험하는지 등, 일련의 사건에 대한 확정성과 개방
성에 대한 물음도 제기된다.

그동안 거의 모든 신문과 잡지는 인터넷상에도 존재하게 되었
다. 일부는 최신호의 일부만을 인터넷에 공개하고, 다른 일부는 매
체에 적절한 형태로 내용을 새롭게 마련하거나 추가 자료를 제공하
며, 과거의 자료를 모아 두는 대규모의 아카이브를 운영하는 경우
도 있다. 『프랑크푸르터 알게마이네 차이퉁』은 2008년, 조너선 리
텔Jonathan Littell(1967~)의 소설 『호의적인 사람들Les bienveillantes』
(2006)의 독일어 번역본을 출간했다. 이 번역본은 저널리스트들과
전문가들의 글이 함께 실린 인쇄본으로 출간되었을 뿐 아니라, 더 많
은 사람들의 의견을 담은 버전이 인터넷에 공개되었다. 또한 기고문
의 형식으로 독자를 토론에 초대했고, 이 기고문은 다시금 온라인에

게재되었다. 이렇게 하여 출판 방식에 혼합체가 생겨났다. 이 혼합체는 인쇄 매체인 신문의 속성을 지니면서도 토론 포럼이나 채팅 혹은 블로그 등 전형적인 인터넷 의사소통 형식들도 포함한다. 신문과 잡지가 이 가교를 놓았다는 사실은 두말할 나위도 없다. 예나 지금이나 신문과 잡지는 온 국민이 자주 읽는 매체이며, 그에 상응하는 높은 보급률을 자랑한다. 그러나 인터넷을 통해 정보를 얻는 젊은 세대의 경우, 일간지를 읽는 비율은 현저하게 감소 중이다.

인터넷과 텔레비전의 관계는 특히 많은 관심을 유발한다. 텔레비전과 인터넷 이용에서 기본적으로 동일한 장치와 전송 방식이 사용될 수 있는 한, 여기에는 기술적 융합이 일어난다. 하지만 텔레비전이 태생적으로 방송을 주기적으로 편성하고 하루 중 특정 시간대에 부합하는 프로그램에 기반을 둔 매체라면, 인터넷의 두드러진 특징은 제시되는 내용의 동시성과 잠재적 지속성이다. 아마도 실질적인 통합의 본질은 텔레비전 프로그램을 인터넷상에 올리고 거기서 모든 방송을 주문형 방송으로 이용할 수 있도록 준비하는 일일 것이다. 이런 경우, 어떤 프로그램을 특정 시간대에 '방송'해야 할 필요성은 감소될 것이다. 독일의 개별 텔레비전 방송국들은 방송된 프로그램을 적어도 며칠 동안은

〈그림 11.11 휴대폰의 '진화'〉

인터넷상에서 이용할 수 있도록 제공함으로써 이미 이런 방향을 향해 발걸음을 내딛고 있다.

스마트폰 형태의 전화도 쓰임새에 있어서 점차 PC나 태블릿 컴퓨터에 근접하고 있다. 스마트폰으로 인터넷 서핑을 하고 영화를 보는 것이 가능한 한편, PC로도 전화 통화를 할 수 있다. 우리가 앞으로 다기능 디지털 장치를 데이터 처리는 물론이고 의사소통이나 정보 또는 오락을 목적으로 사용하게 되리라는 점은 자명하다. 이러한 장치는 크기나 무게 등의 실질적인 특성에 따라 차이는 있겠지만 모두 일상의 여러 상황에서 다양하게 사용될 것이다.

4. 연습문제

I 전통적인 텍스트와 비교해볼 때, 하이퍼텍스트에서 접근 보조 수단의 역할은 무엇인지 설명해보라.

2 전통적인 텍스트와 하이퍼텍스트의 지향점은 어떻게 다른가?

3 '도상성'(6장 3절 「I) 도상성」 참조)과 '시뮬레이션'(13장 2절 참조) 개념을 현대 이미지 매체와 연관하여 논의하고 이런 맥락에서 디지털화가 초래한 중요한 매체적 변화를 간단히 설명해보라.

4 색인 상자는 어느 정도까지 전자-디지털 하이퍼텍스트 시스템의 선구자로 간주될 수 있는가? 그리고 그 장점은 무엇인가?

5 디지털 기술은 텔레비전과 인터넷을 융합하여 어떻게 텔레비전 매체의 기존 구조를 완전히 변화시킬 수 있는가? 왜 이러한 가능성이 지금까지는 활용되지 못했는가?

6 인터넷에 대한 현재의 비판과 문자에 대한 플라톤의 비판은 어떤 점에서 유사한가?

5. 참고문헌

Cortázar, Julio, *Rayuela. Himmel und Hölle*, Frankfurt/M. 1981(스페인
어 원본: 1963).

Pavić, Milorad, *Das Chasarische Wörterbuch. Lexikonroman in 100.000
Wörtern*, München 1988(세르비아어 원본: 1984). [한국어판: 밀로라드
파비치,『하자르 사전』, 신현철 옮김, 열린책들, 2011.]

Perec, Georges, *Das Leben. Gebrauchsanweisung*, Frankfurt/M. 1982(프
랑스어 원본: 1978). [한국어판: 조르주 페렉,『인생 사용법』, 김호영 옮김,
문학동네, 2012.]

Becker, Jörg(ed.), *Die Digitalisierung von Medien und Kultur*, Wiesbaden
2013.

Bolter, Jay David, *Writing Space. Computers, Hypertext, and the
Remediation of Print*, 2nd ed., Mahwah, N.J. 2001.

Bush, Vannevar, "As We May Think," *Atlantic Monthly* 176/1(July 1945),
pp. 101~108; 온라인: http://www.ps.uni-sb.de/~duchier/pub/vbush/
vbush-all.shtml(영어), http://wwwcs.uni-paderborn.de/~winkler/
bush_d.html(독일어, 축약본, 주석 첨가). 2013년 11월 20일 검색.

Jeßing, Benedikt, *Neuere deutsche Literaturgeschichte*, Tübingen 2008.

Landow, George P., *Hypertext 3.0. Critical Theory and New Media in an
Era of Globalization*, Baltimore, Md. 2006. [한국어판: 조지 P. 란도,
『하이퍼텍스트 3.0: 지구화 시대의 비평이론과 뉴미디어』, 김익현 옮김,
커뮤니케이션북스, 2009.]

제4부

매체사의 상위 양상

12장 자기반영과 상호 매체성

이 장에서는 매체가 스스로를 주제로 삼을 가능성과 그 형식을 다룬다. 이러한 현상은 진보하는 매체의 발전과 경쟁의 결과로서 나타나며, 그 과정에서 매체는 자기 자신과 그 가능성을 다루기 시작한다. 매체의 이용과 매체의 영향은 인간의 일상에서 점점 더 중요한 역할을 하고 있다. 그래서 매체는 자기 자신과 그 생산물을 주제로 다시 수용하도록 부추긴다. 이에 대한 현대 매체 환경의 사례들은 대중적인 오락 포맷에서 흔히 발견된다.

여러 매체들은 서로 관계를 맺을 수 있다. 매체들은 무엇보다도 특수한 가능성과 조건 아래서 식별 가능한 차이를 통해 서로를 조명한다. 이러한 상호 매체적 관계의 생산물은 미술사나 광고에서 자주 발견되는데, 본문에서 몇 가지 사례를 살펴볼 것이다.

모든 매체 혹은 매체 공급자는 살아남기 위해 일반 대중의 관심을 끌어야 한다. 이러한 관심은 지속적으로 유지되어야 하며, 관심이 높아질수록 좋다. 그래서 매체들은 이용자의 관심을 끌기 위해 서로 경쟁한다. 예컨대 오늘날에는 텔레비전이나 인터넷 같은 다양한 매체들 사이에서는 물론이고, 텔레비전 같은 하나의 매체 분야에 속한 여러 공급자들 사이에서도 경쟁이 심화되고 있다. 독일에서는 1980년대 이래 민영방송국이 생기면서 경쟁이 첨예화되었다. 주목을 받기 위한 경쟁이 치열해질수록 매체는 점점 더 자기 자신을 주제로 삼는 경향을 보인다. 매체에 대한 관심은 매체가 자기 자신에 주목함으로써 더욱 강화된다.

매체의 주제가 매체일 때 매체의 자기지시성Selbstreferentialität(=자기연관성)에 관해 이야기할 수 있다. 이는 매체의 기능에서 드러날 수도 있고, 매체의 특정한 내용이 그 자체로 다루어질 수도 있다. 오늘날 다른 방송 프로그램과 연관하여 편성되는 텔레비전 포맷이 있다. 예컨대 한 주간 방영된 오후의 토크쇼 방송을 주말에 '하이라이트'로 편성하여 방송하는 프로그램 등이 그것이다.

1. 자기반영

순수한 자기지시성은 자기반영Selbstreflexivität으로 이어질 수 있다. 만일 어떤 매체가 자신의 기능 방식이나 조건, 다른 매체나 사회와의 관계를 주제로 삼는다면 자기반영이라 할 수 있다. 가령 특별한 매체적 사건들도 매체의 프로그램 구성을 통해 표현될 수 있다.

자기반영에 대한 사례를 매체 분야에서 언급해보자면, 하랄트 슈미트의 심야 토크쇼를 꼽을 수 있다. 이 프로그램은 약 20년 동안 자트아인스 방송국, ARD 방송국을 거쳐 유료 텔레비전인 스카이Sky 등에서 방송되었다. 슈미트의 원칙은 한편으로는 신문이든 텔레비전이든 다른 매체적 맥락에서 주제로 삼은 모든 것을 다루는 것이었다. 그는 주로 여러 매체에서 언급된 내용을 다루면서 그에 대해 논평했다.

다른 한편으로 슈미트는 자신이 주관하는 프로그램의 방향과 제작 과정을 주제로 삼기도 했다. 한동안 그는 방송을 하면서 제작진 가운데 누가 어떤 병에 걸렸는지 언급하며 '출석부'를 작성했고, 그렇게 함으로써 어떤 직원이 제작에 참여했는지를 알렸다.

그는 또한 프로그램을 진행하면서 어떤 시청자를 겨냥할 것인지에 관해 토론하고 그 결과를 쇼의 진행 방향에 반영하기도 했다.

그리고 시청자들에게는 잘 알려지지 않은 여러 가지 방송 메커니즘과 매체 산업 내부의 사건들도 집중적으로 다루었다. 그는 2002년 7월 3일자 자트아인스 방송에서 『크레스 리포트*Kress-Report*』의 인터넷판인 『제목 저작권 보호 저널*Titelschutzanzeiger*』인쇄물, 영화, 음악, 무대 공연물, 기타 이에 준하는 작품 명칭에 관한 저작권 보호를 다룬 저널을 소개했다. 이

잡지에는 텔레비전 방송에서 어떤 인물이나 기관이 어떤 제목을 보호받을 수 있는지 제시되어 있다. 슈미트는 제시된 제목 가운데 몇 개를 언급하면서 어떤 포맷과 장르가 그 제목에 부합하는지, 그것이 어떤 유형의 시청자 집단에게 어울리는지를 추정했다. 그렇게 함으로써 제목은 특정한 시청자에게 호소해야 하며 특정 장르로 분류될 수 있는 마케팅 활동이라는 점이 분명히 드러났다.

「조롱 섞인 주간 소식Die höhnende Wochenschau」1989~91년 극장에서 정기적으로 공연한 시사 풍자 개그이라는 제목의 경우, 슈미트는 이 제목이 1950년대 극장에서 방영한 뉴스 영화 「폭스사의 들리는 주간 소식Fox Tönende Wochenschau」과 관계가 있다고 확언했다. 시청자들의 웃음을 유발할 목적으로 매체사적 지식을 사용한 것이다. 자트아인스 방송국이 저작권을 소유한 "영향력 없는 국회의원Die Hinterbänkler"이라는 제목에 대해 슈미트는 "이것이 바로 매체의 자기지시성"이라고 언급하면서, 방송국의 주조정실에서 생방송을 해야 하지 않겠느냐고 말하기도 했다.

하랄트 슈미트 쇼와 같은 포맷은 자기 자신을 통해 매체 산업의 일반적인 상황에 주목하게 한다. 대중매체는 끊임없이 프로그램에 담을 콘텐츠를 찾는다. 그리하여 매체는 결국 자기 자신 또는 자신의 영향력을 다시 한 번 반영함으로써 자기 자신으로부터 주제를 만들어 낸다.

반영의 정도가 매우 높은 다른 미디어 포맷으로, 1989년부터 무려 600회 이상이나 방영된 미국의 텔레비전 애니메이션 시리즈 「심슨 가족The Simpsons」이 있다. 이 프로그램은 미국의 대중문화와 특히 미국의 매체 환경을 다양한 방식으로 반영한다. 대표적인 예로 시즌

5의 두번째 에피소드인 '케이프 피어Cape Feare'(1993)를 들 수 있다. '케이프 피어'는 화려한 커튼이 열리는 모티프로 시작되는데, 열리는 커튼 뒤로 계속해서 다른 커튼이 나타나며 열린다. 그러다가 마침내 심야 토크쇼의 오프닝 장면이 나온다. 커튼 모티프는 마트료시카 인형처럼 포개어 넣기 현상을 보여주는데, 이를 통해 매체 안에 매체가 나타날 수 있음을 암시한다. 허구적인 쇼의 사회를 맡은 캐릭터는 이 시리즈의 유명한 액션 스타 맥베인이 맡고 있는데, 그는 국수주의적인 남성 영웅을 정형화시킨 이미지에 해당된다. 쇼는 바로 거친 욕설의 향연으로 돌변한다. 이것은 실제 미국뿐 아니라 독일의 텔레비전 토크 포맷에서도 나타나는 현상이다.

그다음 시퀀스에서야 비로소 심슨 가족의 원래 일상이 등장한다. 심슨 가족은 텔레비전 앞에 함께 모여 앉아(이것은 거의 모든 에피소드에 등장하는 모티프다) 조금 전에 언급했던 떠들썩한 토크쇼를 보고 있다. 마침내 프로그램이 바뀐다. 다른 채널에서는 조야하고 폭력적인 텔레비전 애니메이션 시리즈 「이치와 스크래치Itchy & Scratchy」가 방영 중이다. 이것도 마찬가지로 「심슨 가족」 시리즈에서 반복적으로 등장하는 모티프 중의 하나다. 만화 「톰과 제리Tom & Jerry」를 패러디한 「이치와 스크래치」는 이미 「톰과 제리」에서 드러난 잔인한 폭력성을 쉽게 알아볼 수 있도록 과장한다. 그리하여 애니메이션 시리즈 장르의 특성이 다른 애니메이션 시리즈에 반영된다.

이 '케이프 피어' 에피소드에서는 본 줄거리가 시작되기도 전에 이미 텔레비전 속의 텔레비전을 통해 텔레비전 매체의 다양한 포맷들이나 양상들을 볼 수 있다. 이것은 현실에서 시청자들이 매일 겪는 일과 유사하다. 이 텔레비전 시리즈는 텔레비전이라는 매체에서 어

〈그림 12.1 「심슨 가족」 시리즈 중 '케이프 피어' 에피소드에서 「톰과 제리」와 제임스 본드 영화
「골드 핑거」를 패러디한 장면(1993)〉

떤 인상이 야기되는지 그리고 이것이 시청자에게 어떤 영향을 미치
는지를 주제로 삼고 있다.

　'케이프 피어' 에피소드에서는 이처럼 텔레비전 매체가 끊임없
이 반영되고 있을 뿐 아니라 영화에 대한 상호 매체적 연관성도 드
러난다. '케이프 피어'라는 제목은 마틴 스코세이지Martin Scorsese 감
독이 제작한 동명의 스릴러 영화(미국, 1991)를 암시하는데, 이 영화
역시 제이 리 톰슨J. Lee Tompson 감독이 만든 동명의 영화(미국, 1962)
를 리메이크한 작품이고, 톰슨 감독의 영화는 존 댄 맥도널드John D.
MacDonald의 소설 『사형집행인*The Executioners*』(1958)을 영화화한 것
이다. 이 심슨 에피소드는 영화의 줄거리를 차용하면서 앨프리드 히
치콕의 「사이코Psycho」(1960)와 같은 영화 장르의 다른 고전들에서

수많은 스릴러적 요소를 차용하고 있다. 무엇보다도 긴장을 야기하는 관련 효과들이 사용되는데, 가령 전혀 위험하지 않은 장면에서 단지 배경에 깔리는 음악의 극적 효과만으로 위협적인 인상을 주는 방식 등이 그러하다. 긴장 유발 효과들이 스릴러물에서 애니메이션으로 상호 매체적으로 이식되거나 과장됨으로써, 이러한 효과들은 우스꽝스러운 효과를 자아낼 뿐 아니라 이런 효과들이 어떤 방식으로 작동되는지도 보여준다.

2. 상호 매체성

상호 매체성Intermedialität이란 매체들 사이의 관계로서 일반적으로 다음의 세 가지 유형으로 구분해볼 수 있다(Wolf 1998; Siebert 2002 참조).

1. 1차적 또는 명시적 상호 매체성이란 가곡에 포함된 음악과 가사처럼 해당 매체들이 가지고 있거나 그 자체로 인식되는 것을 말한다.

2. 2차적 또는 암시적 상호 매체성이란 매체의 변화, 즉 문학 작품의 영화화처럼 어떤 매체가 다른 매체로 전이될 때 생긴다. 이때 영화에서는 원본이 되는 문학 텍스트가 더 이상 직접적으로 주어지거나 인식되지 않는다.

3. 비유적 또는 순수 상호 매체성이란 다른 매체에서 어떤 매체를 모방하거나 재현할 때 원래 매체의 표현 수단을 사용하는 것을 말한다. 그래서 다른 매체 안에서 원본 매체의 특수한 조

건과 가능성이 드러난다. 다른 매체를 통해 원래 매체의 틀이 만들어지는 것이다. 무엇보다도 여기에서 나타나는 매체의 차이를 통해 해당 매체의 특징이 명확해진다. 마찬가지로 상호 매체성은 다양한 매체들이 서로 영향을 주고받는 가운데 나타날 수 있다. 그러한 매체적 상호 간섭의 생성은 어떤 목적과 관련이 있는지는 앞으로 몇 가지 사례를 통해 살펴볼 것이다. 이때 쓰이는 '상호 매체성'이라는 표현은 전적으로 세번째 유형의 상호 매체성, 즉 비유적 또는 순수 상호 매체성과 같은 의미다.

1) 디지털 매체의 현실 참여로서의 상호 매체성

1990년대 말의 광고는 새로운 디지털 매체, 특히 인터넷에 관심을 보였다. '티 온라인T-Online'독일 최대의 뉴스 포털 회사의 신문 광고 배경에는 신문 기사 형식의 본문이 깔려 있는데, 티 온라인의 광고 문구와 기사를 본뜬 배경의 텍스트가 형식적으로 잘 어울린다. 말하자면 인터넷 매체를 선전하려는 광고가 신문 매체를 모방한 것이다. 그러나 그 위로는 디지털 매체의 맥락에서 유래한 요소들이 인쇄되어 있다. 커서와 팝업창은 인터넷과 컴퓨터의 유저 인터페이스를 연상시킨다. 이것은 바로 디지털 매체의 쌍방향성을 가리키는 요소이며, 그렇게 함으로써 광고가 게재된 인쇄 매체에 대한 디지털 매체의 장점을 암시하고 있는 것이다. 이러한 표현 방식은 인쇄 매체의 한계뿐만 아니라 인쇄 매체를 능가할 수 있는 인터넷의 가능성도 주목하게 만든다. "당신이 원하는 것을 읽으세요. 다만 티 온라인으로 서핑하세요"라는

동일한 문장의 반복으로 구성된 배경의 가짜 신문기사를 통해 신문
매체의 평가절하가 이루어지고 있다. 이것은 사실상 무슨 신문을 읽
든 내용이 중요하다는 사실을 비틀고 어떤 공급자를 통해 인터넷을
서핑할 것인가라는 문제에 초점을 맞춘다. 이러한 광고 구성은 다름
아닌 티 온라인이 전반적으로 인터넷과 관련된 회사이며 신문 매체

〈그림 12.2 「티 온라인」의 신문 광고〉

에 비해 인터넷 매체가 우월하다는 점을 강조하고 있다. 신문에 이러한 광고를 게재함으로써 전통적인 매체인 신문을 구독하는 사람에게 새로운 매체인 인터넷을 이용하도록 유도하고자 한 것이다.

후겐두벨 서점 체인 광고에서도 이와 유사한 상호 매체적 참조형식이 발견된다. 인쇄 매체에 실린 이 광고의 목적도 컴퓨터 게임이나 컴퓨터 프로그램과 같은 디지털 상품을 광고하기 위한 것이다. 이러한 결합을 시각화하기 위해 제목은 드라이브 주소 d:\schnaepp.che를 인용하고 있다.

독일 텔레콤의 인터넷 서비스 광고에서도 알 수 있듯이 인터넷이라는 이 새로운 매체는 흥미롭게도 전통적인 매체인 책이나 도서관과 상호 매체적 연관을 맺는다. 인터넷을 이용하면 도서관을 집 안으로 끌어들일 수 있다고 광고하는 것이다.

〈그림 12.3 후겐두벨 서점 체인의 디지털 상품을 위한 인쇄 광고〉

〈그림 I2.4 독일 텔레콤의 인터넷 서비스 광고. Photo©Jean Yves〉

2) 사진과 엠블럼

베르톨트 브레히트Bertolt Brecht(1898~1956)는 『전쟁교본Kriegsfibel』 (1955)에서 상호 매체적 연관성을 만들어냈다. 그는 미국 신문에서 전쟁에 관한 기사의 일부를 발췌하여 엠블럼(6장 4절 「5) 바로크 엠블럼」 참조)을 구성했다. 〈그림 12.5〉를 보면, 잡지에서 가져온 사진

〈그림 12.5 베르톨트 브레히트, 『전쟁교본』왼쪽 위의 영어 '제목'(모토)은 다음과 같다. "대충 만든 십자가가 열 지어 늘어선 이곳은 부나(뉴기니 남단의 항구. 제2차 세계대전 격전지) 근처의 미군 묘지다. 작업자의 장갑이 우연히 하늘을 가리키고 있다." 아래의 독일어 '주석'은 다음과 같다. "저 위에는 모든 부당함을 응징하는 보복자가 살고 있다고 우리는 학교에서 배웠다. 그래서 남을 죽이려고 들고일어난 우리는 죽임을 당했다. 우리를 들고일어나게 한 사람들을 너희들은 처벌해야 한다."〉
〈그림 12.6 「피두치아 콩코르스」 엠블럼제목은 "한결같은 믿음"이며, 하단에는 "한결같은 믿음으로 기도하는 자는 예수로부터 요구하는 모든 것을 받게 될 것이다. 우리의 주님은 백성들에게 모든 것을 용인하실 것이다"라는 주석이 달려 있다.〉

설명이 엠블럼의 모토로 사용되고 있다.

전쟁을 규탄하는 내용의 주석은 브레히트가 직접 쓴 것이다. 사진은 우연히 하늘을 가리킨 십자가 위의 장갑으로 인해 강한 상징성을 띤다. 사진만 놓고 본다면 전사자들이 이제 저 하늘에서 신과 함께한다는 희망적인 메시지를 내포하고 있다. 바로크 엠블럼과 비교한다면 이 사진의 상징성은 더욱 분명해진다. 막대기 위에서 위쪽을 가리키는 손은 사실상, 라틴어 주석이 말하고 있듯이 자신을 믿고 따르는 사람들에게 모든 것을 용인하는 신에 대한 "한결같은 믿음"을 나타낸다. 브레히트는 "저 위에는 모든 부당함을 응징하는 보복자가 살고 있다"라는 주석에서 이러한 믿음을 받아들이고 있기는 하지만, 전사자들에게 의미를 부여하기 위해 이것을 일종의 이데올로기적인 전략으로 표현하고 있다. 그는 메시지를 엠블럼이라는 전통적인 형식의 틀 속에 배치해서 사진의 이데올로기적인 메시지를 폭로한다. 중립적이라고 생각되는 사진의 다큐멘터리적 특성이 일반적인 저널리즘의 맥락에서 미심쩍게 되고, 그와 동시에 사진의 이데올로기적 의미가 인식된다. 묘지 사진은 하늘의 품에 안긴 전사자에 대한 위로라는 의미로 읽을 수 있다. 그러나 브레히트는 주석을 덧붙여 독자로 하여금 묘지가 생성된 궁극적 원인을 생각해보게 한다. 즉, 하느님은 정의롭기 때문에 타인을 죽이려 했던 전사자들을 응징했고, 그래서 이 무덤이 생겼다. 이제는 그 젊은 이들을 전장으로 보내 죽게 한 위정자들을 응징해야 할 것이다.

3) 사진과 회화

미국의 사진작가 신디 셔먼Cindy Sherman(1954~)은 「초상화의 역사History Portraits」(1988~90)라는 사진 연작에서 미술사상 걸작으

로 여겨지는 작품들을 재현했다. 일례로 라파엘Raffael의 「라 포르나리나La Fornarina」(1518~19년경)를 들 수 있다. 이 그림은 라파엘의 모델이자 연인이었던 어느 여인의 초상화다.

첫눈에 보더라도 셔먼의 사진이 원본 그림과 유사한 구도로 자신을 모델로 삼아 찍은 것임을 알아볼 수 있다. 사진과 회화 사이의 경계는 매우 모호하다. 그러나 자세히 관찰해보면 원본 회화와는 다른 낯선 지점이 분명히 드러난다. 원본 회화의 숄은 셔먼의 사진에서 커튼 천으로 대체된 듯 보이고 머리에 감은 천은 마치 걸레처럼 보인다. 그 외에도 사진작가이자 모델인 셔먼은 맨가슴이 아니라 인조 유방을 걸치고 있다. 따라서 사진은 라파엘의 그림을 패러디하고 있음

〈그림 12.7 신디 셔먼, 「무제Untitled #205」(1989). Chromogenic color print, 53 1/2×40 1/4 inches, Courtesy of the artist and Metro Pictures, New York〉

〈그림 12.8 라파엘, 「라 포르나리나」〉

이 분명하다. 기록물이라고 이해되던 사진 매체가 여기서는 원본을 위조하고 있다고 하겠다. 자연을 충실하게 모사할 것이라고 기대되던 사진 매체가 회화 자체보다 더 인위적이다. 그리하여 사진의 예술성이 강조된다. 하지만 여기서는 매체 자체의 특성도 중요하지만 예술 작품에 분명하게 드러난 사회적 질서도 중요하다. 라파엘의 회화의 경우 남성 예술가와 여성 모델 사이에 역할 분담이 이루어졌다. 그림 속 여인이 찬 팔찌에서도 이 점이 드러난다. 팔찌에는 라파엘의 이름이 쓰여 있다. 이것은 여인이 어느 정도 화가의 소유물이라거나 또는 그림에 표현된 여인이 그의 피조물임을 의미한다. 반면에 셔먼은 변장을 시도함으로써 성적 역할 분담의 예술성에 대한 주의를 환기시킨다. 그녀는 모델에서 여성의 인공적인 이미지를 강조하며, 동시에 여성 예술가로서 미술사를 탁월하게 자신의 것으로 만들 수 있음을 실증해낸다.

사진작가 토마스 슈트루트Thomas Struth(1954~)의 박물관 사진은 고전 회화 앞에 선 관람객을 보여준다. 그리하여 회화의 재현과 수용이 사진 매체 속에 반영된다.

박물관의 예술 작품들은 그 자체가 액자 속에 들어 있는 채로 인식된다. 슈트루트는 원본 사진을 선택적으로 잘라내 액자의 위치를 바꿈으로써 이 인식의 틀을 주목하게 만든다. 그래서 예술을 관찰하는 행위는 새로운 차원에서 예술 작품 자체의 일부가 된다. 사진에서는 그림과 그림을 보는 관람객 사이에 대화가 전개된다. 〈그림 12.9〉를 두고 말하자면, 알브레히트 뒤러의 자화상과 그 앞에 서서 그림을 보고 있는 관람객 사이에 대화가 오가고 있다. 슈트루트의 사진이 미술관에 걸려 전시된다면, 작품을 바라보는 관람객이라는 예술 감

〈그림 12.9 토마스 슈트루트, 「박물관 사진들」(1993) ⓒThomas Struth〉

상 과정 자체가 반영된 이 작품을 보는 관람객의 수용 상황도 그 속에 반영될 것이다. 사진과 회화의 이러한 틀을 통해 예술의 수용 조건 자체가 예술에 반영된다.

4) 사진과 영화

영화 매체는 기술적으로 사진 매체에 근거를 두고 있다는 점에서 이미 사진과 밀접한 관계다. 영화는 일렬로 배열된 개별 사진으로 구성된다.

영화 스틸Film Still프로덕션 스틸 또는 퍼블리시티 스틸이라고도 한다이란 대개 영화의 정지 영상을 의미하는 스틸 사진still photograph과 구분 없이 사용되

기도 하는데, 영화 포스터나 인쇄 매체의 광고 또는 시사회에 쓰이는 사진을 말한다. 영화 스틸의 일부는 실제 영화의 한 장면이 아닐 수도 있으나 적어도 세트장에서 촬영된 것이다. 영화 스틸을 선택할 때는 해당 영화의 장르 그리고 이 장르와 연관된 관객의 기대치가 중요한 역할을 한다. 이야기의 핵심을 암시하는 모티프들, 특히 긴장감을 유발하거나 특별한 분위기를 중개하는 모티프들이 영화 스틸의 소재로 선택된다. 그렇게 하여 영화 스틸은 가능한 한 많은 사람들의 관심을 불러일으켜 영화관으로 오도록 유혹한다. 영화의 특정 사건이나 장면과 연결된 사진은 그 사진을 보는 사람들에게 이미 상호 매체적 전이를 일으킨다.

신디 셔먼은 영화 스틸 장르에 관심을 가지고 작업한 69편의 흑백 연작 「제목 없는 영화 스틸Untitled Film Stills」(1977~80)에서 존재하지 않는 영화의 '정지 영상'을 만들었다. 이 사진들을 보면 (영화 장면의) 서사적 맥락에서 가져왔다는 인상을 지울 길이 없다. 동작과 분위기에서 즉각 영화라는 매체에 귀속시킬 수 있는 특정한 할리우드 미학을 모방하고 있는 것이다. 바로 이를 통해 사진에 담긴 인상이 할리

〈그림 12.10 신디 셔먼, 「제목 없는 영화 스틸 Untitled Film Still #13」(1978). Gelatin silver print, 10×8 inches, Courtesy of the artist and Metro Pictures, New York〉

우드 영화의 특정한 스테레오타입에 근거하고 있다는 것이 명백히 드러난다. 신디 셔먼의 이 작업에서도 사진에 등장하는 인물은 작가 자신이다. 그녀는 1950~60년대의 할리우드 여성 스타 유형으로 능수능란하게 변모해서 다시금 성역할의 특정한 스테레오타입을 폭로한다.

이 연작 사진 작품에서 모사된 사례는 이러한 측면을 분명하게 해준다. 여기에서 셔먼은 이를테면 도리스 데이Doris Day와 같은 스타의 유령으로 간주된다. 사진을 볼 때 우리는 사건의 맥락에서 분리된 '얼어붙은' 동작이라는 인상을 받지 않을 수 없다. 사진을 보는 사람은 틀림없이 이 스틸 사진에 부합하는 영화의 장면을 떠올릴 수 있을 것이다. 바로 이렇게 해서 사진은 영화 매체에 대한 성찰 그리고 영화가 가공하고 전파시킨 클리셰와 맞닥뜨린다.

5) 영화와 회화

장-뤼크 고다르Jean-Luc Godard(1930~)의 영화 「열정Passion」 (1982)에는 촬영 작업을 하는 젊은 감독이 등장한다. 영화의 중반부쯤에 그 감독은 외젠 들라크루아Eugène Delacroix(1798~1863)의 기념비적인 역사화 「십자군의 콘스탄티노플 함락」(1840)을 영화 장면으로 옮기고자 한다(Paech 1989, pp. 22~25 참조).

우선 촬영기사와 함께 회전 크레인 위에 있는 감독의 모습이 비친다. 크레인은 그의 지시에 따라 움직인다. 그러나 '현실의 토대로 돌아오자마자' 사건은 감독의 통제에서 완전히 벗어난다. 한 무리의 배우들이 그를 압박한다. 영화 프로젝트를 변경하자는 제안 때문일

〈그림 12.11 외젠 들라크루아, 「십자군의 콘스탄티노플 함락」〉

수도 있고 급료를 달라는 요구일 수도 있지만 이유가 무엇인지는 불확실하다. 뒤이어 감독이 촬영장을 서둘러 나가는데, 매니저를 동반한 어떤 여배우가 감독을 막아선다. 언쟁은 드잡이 직전까지 이른다. 감독은 이미 분장까지 마치고 나타난 여배우를 촬영 작업에 더 이상 받아들이지 않으려는 것이 분명하

〈그림 12.12 장-뤼크 고다르, 「열정」의
정지 영상〉

〈그림 12.13 장-뤼크 고다르, 「열정」의 정지 영상〉

다. 그가 화난 표정으로 여배우에게 가라고 소리치며 세트장을 떠나려 할 때 천사로 분장한 배우와 마주치게 되고, 두 사람 사이에는 과장된 몸짓의 싸움이 벌어진다. 이때의 모습은 들라크루아의 프레스코화 「천사와 싸우는 야곱Jakobs Kampf mit dem Engel」(1856~61)과 유사하다.

영화에서 하나의 그림을 영화 장면으로 옮기는 일이 성공하지 못하는 동안 이제 다른 그림이 예기치 않게 영화화되고 있다. 고다르는 이 장면에서 회화 매체와 영화 매체 사이의 긴장을 연출한다. 이것은 한편으로는 생산의 전제와 조건에서의 차이가 가시화되는 장면이기도 하다. 회화와 달리 영화는 여러 사람이 모여 팀을 이

〈그림 12.14 외젠 들라크루아, 「천사와 싸우는 야곱」〉

루어야만 제작될 수 있다. 하지만 여러 사람이 모이면 이 장면이 보여주는 것처럼 사회적인 문제를 야기하기도 한다. 다른 한편, 이 시퀀스는 두 시각 매체인 회화와 사진 사이의 공통점도 보여준다. 이러

한 목적을 위해 고다르는 장면 전체에서 대화가 또렷하게 들리도록 음성을 증폭시키는 일을 포기했다. 그 대신 음악을 배경으로 깔아 이 미지 언어의 극적 효과를 강조했다. 이렇게 하여 회화와 영화가 시각 매체로서 갖는 공통점이 주제화된다.

또 다른 상호 매체적 양상으로서, 역사화를 재현하려는 이 장면이 사용한 영화적 방식은 영화를 매체사적 연속선상에 위치시킨다. 여기서 영화는 회화의 유산임이 드러날 뿐만 아니라 19세기에 역사적 장면을 재현할 때 선호되었던 매체인 파노라마와 디오라마(7장 1절 참조)로도 나타난다. 영화는 움직임을 표현함으로써 파노라마와 디오라마를 확장시킨 것이다.

3. 연습문제

1 장-뤼크 고다르의 영화 「열정」의 장면에서 드러나는 영화 매체와 회화 매체 간의 공통점과 차이점은 무엇인가?

2 하랄트 슈미트 쇼와 같은 포맷은 대중매체의 일반적인 주제 탐구에 얼마나 주목하고 있는가?

3 상호 매체성이란 무엇인가?

4 애니메이션 시리즈 「심슨 가족」에서는 텔레비전 매체에 대한 텔레비전 매체의 성찰이 어떻게 다루어지고 있는가?

5 영화 매체와 회화 매체의 공통점과 차이점은 무엇인가?

6 브레히트는 『전쟁교본』에서 바로크 엠블럼 모델을 어떻게 응용했는가? 그렇게 함으로써 브레히트는 사진 매체의 관점에서 어떤 효과를 얻었는가?

4. 참고문헌

Sherman, Cindy, *History Portraits*, München 1991.
————, *Untitled Film Stills*, München 1998.
Struth, Thomas, *Museum Photographs*, 2. erw. Aufl., München 2005.

Böhn, Andreas(ed.), *Formzitat und Intermedialität*, St. Ingbert 2003.
Grimm, Reinhold, "Marxistische Emblematik. Zu Bertolt Brechts Kriegsfibel," *Emblem und Emblematikrezeption. Vergleichende Studien zur Wirkungsgeschichte vom 16. bis 20. Jahrhundert*, Darmstadt 1978, pp. 502~42.
Helbig, Jörg, *Intermedialität*. Eine Einführung, Frankfurt/M. 2008.
Kirchmann, Kay, "Zwischen Selbstreflexivität und Selbstreferentialität. Überlegungen zur Ästhetik des Selbstbezüglichen als filmischer Modernität," *Film und Kritik. Heft 2: Selbstreflexivität im Film*, Frankfurt/M. 1994, pp. 23~37; reprinted, *Im Spiegelkabinett der Illusionen. Filme über sich selbst*, Ernst Karpf et al.(eds.), (Arnoldshainer Filmgespräche 13), Marburg 1996, pp. 67~86.
Nöth, Winfried & Nina Bishara(eds.), *Self-Reference in the Media*, Berlin, New York 2008.
Paech, Joachim, *Passion oder die Einbildungen des Jean-Luc Godard*, Frankfurt/M. 1989.
Paech, Joachim(ed.), *Intermedialität – Analog/Digital: Theorien, Methoden, Analysen*, München 2008.
Rajewsky, Irina O., *Intermedialität*, Tübingen 2002.
Siebert, Jan, "Intermedialität," *Metzler-Lexikon Medientheorie – Medienwissenschaft*, Helmut Schanze(ed.), Stuttgart, Weimar 2002, pp. 152~54.
Stam, Robert, *Reflexivity in Film and Literature. From Don Quixote to Jean-Luc Godard*, rev. ed., New York 1992.

Wolf, Werner, "Intermedialität," *Metzler-Lexikon Literatur- und Kulturtheorie*, Ansgar Nünning(ed.), 5. Aufl., Stuttgart, Weimar 2013, pp. 344~46.

13장 매체 세계와 매체 현실

이 장의 목표는 몇몇 개념을 통해 매체의 역할을 세계와의 상호작용과 연계하여 설명하는 것이다. 오늘날 매체는 생활 영역 전반에 걸쳐 이용되고 있다. 매체는 전 세계에 스며들어 있고, 관찰자의 입장에서 보자면 세계 역시 이미 매체 속에 스며들어 있다. 세계는 갈수록 매체로 중개된 세계로 인식된다. 개개인은 자신의 생활 영역 너머에 존재하는 것을 매체를 통해 체험한다. 그 때문에 니클라스 루만은 다음과 같이 예리하게 지적한 바 있다. "우리 사회에 관해, 우리가 살고 있는 세상에 관해 우리가 아는 것은 대중매체를 통해 아는 것이다"(Luhmann 1996, p. 9). 그러므로 세계에 대한 인간의 관계는 사용하고 있는 매체를 통해 형성된다. 매체는 자연환경과 문화 환경에 대한 인간의 위상을 규정한다. 따라서 매체사는 세상과 맺는 이러한 관계의 변천 또한 기술한다. 그 변천은 매체 기술의 변천과도 결부되어 있다.

전반부에서는 인류의 문화에서 매체 이용이 반영되어 나타나는 기본적인 형식에 관해 다룬다. 후반부에서는 오늘날의 매체 기술이 야기할 수 있는 가능성을 주제로 삼는다. 매체 기술은 현실의 모상을 만들어낼 뿐만 아니라 현실 없이도 실재처럼 작용하는 인공적인 인식 조건을 생산한다.

1. 세계, 세계상, 생활 세계

세계는 우리를 둘러싼 주위 환경이 시공간적으로 확장된 전체라고 이해할 수 있다. 세계는 인간 행위를 배경으로 사건이 펼쳐지는 지평이다. 세계 속에서 인간은 지식을 습득하고 연관성을 인식하기 위해 노력한다. 이러한 인식에 접근하는 방법으로 인간은 세계에서의 체험에 의존해왔다. 그러나 인간은 누구나 세상을 보는 자신만의 관점에 갇혀 있다. 관점은 인간이 무엇을 어떤 시각에서 인식하는지를 규정한다. 그리하여 개별 인간의 세계상은 주관적일 수밖에 없으며 세계의 일부분에 제한되어 있다. 하지만 인간은 이러한 제한 자체를 인식할 수 있다. 그것은 지속적으로 따라붙는 체험이기 때문이다. 다시 말하자면 자신의 위상이 변하거나 시간이 흘러가면서 기존의 인지 내용에 새로운 체험이 덧붙게 되기 때문이다. 최근의 모든 인상은 기억 속에 저장된 다른 인상과 비교되며, 그렇게 하여 개인의 세계상은 수정되기 마련이다. 그러므로 모든 인식은 전체를 파악할 수 없는 더 큰 맥락 안에서 수행된다는 깨달음도 자기지식의 일부가 된다. 개인으로서는 세계 전체에 대한 객관적인 상에 도달할 수 없다. 세계 인식의 주관성에 대한 개개인의 이러한 경험은 모든 의사소통 과정의 토대다. 의사소통은 다른 주체와 정보를 교환하여 세계에 대한 자신의 인상을 객관화하려는 시도로 이해할 수 있다. 인간은 의사소통을 통해 세계에서 (자기)이해를 도모할 수 있으며, 세계를 해석하기 위해 연관된 개념을 발전시킬 수 있다. 그리하여 기본 구조에 대한 인식은 개개인 모두가 공유한 **생활 세계** 안에서 수렴될 수 있다.

〈그림 13.1, 13.2 두 개의 다른 세계상. 프톨레마이오스의 세계상(왼쪽)과 태양 중심의 세계상
(오른쪽) Andreas Cellarius, *Harmonia Macrocosmica*(1660/61)〉

1) 현실의 구조

의사소통을 통해 생겨나는 문제의 근원은 현실을 인식하는 주관
성에 있다. 의사소통은 당사자들의 세계상을 어느 정도 통합시킨다.
그렇지 않다면 의사소통이 불가능하다. 이 경우, 의사소통은 동의할

〈그림 13.3 1850년경의 민족주의적인 미국
풍자만화. 위스키 통 속의 아일랜드 이주민과
맥주 통 속의 독일 이주민〉

수 있는 세계상을 중개하는 역
할을 한다. 어떤 세계상이 의사
소통을 통해 얼마나 많은 개인
에게 전파될 수 있느냐 하는 문
제는 어떤 매체를 사용하느냐
에 달려 있다. 여기에는 대중매
체의 생성과 결부된 위험도 내
포되어 있다. 대중매체는 조작
된 지식이나 위험한 세계상을

전파할 수도 있으며 그래서 잘못된 방향으로 이끄는 촉매로 작용할 수도 있기 때문이다.

현실은 의사소통을 통해 모델 형식으로 나타난다. 이때 현실은 무엇보다도 사용하는 언어에 수반되는 가능성을 통해 구조화된다. 그렇게 형성된 모델은 다소간 복합적인 세계상이 될 수 있으며 대체로 많은 개인에게 도달할 수 있다. 이것은 다시 이용되는 매체에 의존한다. 어떤 세계상이든지 그것이 구속력을 가지고 광범위하게 전파되면 될수록 그 세계상의 구조는 익숙해져서 인식할 수 없게 된다. 그렇기 때문에 세계상은 인식을 일상 세계 속으로 가져와서 왜곡시키는 이데올로기적 특성도 지닌다. 가령 종교적·윤리적·민족적 소수파에 대해 특정한 소속감을 지닌 경우, 아무런 관계도 없는 다른 사람들을 편견 어린 시선으로 볼 수도 있다. 개인적인 인식은 언제나 사회적 개념, 즉 의사소통으로 중개된 개념에 따라 각인되어왔다. 그래서 인간은 행동에서뿐 아니라 인식에서도 문화적 특징을 드러낸다고 말할 수 있다.

2) 현실 구조의 재현 형식과 성찰 형식으로서 문화

문화는 현실 구조의 발현이라고 간주할 수 있다. 문화는 형식을 보존하고 발전시키는 긴장 영역을 표현한다. 어떤 사회의 문화는 정착된 행동 방식을 망각하지 않기 위해 창조하고 재생산하는 데서 드러난다. 그리하여 전승되어 확립된 형식은 서구 문화에서 인사의 형식으로 악수를 하듯 일상에서 습관적인 행동으로 표현되기도 하고, 교회나 국가와 같은 특정한 사회 제도와 연관된 매우 중요한 의식

〈그림 13.4 악수. 특히 서양에서 널리 퍼져 있는 인사 형식 ⓒHero Member/PIXELIO〉

〈그림 13.5 라싸에서 곡식을 빻는 의식을 행하는 티베트 승려들. 승려들은 풍년을 기원하기 위해 적은 돈을 받고 이런 의식을 치른다. ⓒFragenus/PIXELIO〉

Ritual으로 나타날 수도 있다. 그러한 의식은 사회 질서에 의미와 정당성을 부여한다. 문화는 세계상과 현실 구조의 재현 형식이기 때문에 기획의 성격을 벗어나 있다. 문화는 이미 형성된 구조이며, 이 구조는 전통을 형성함으로써 견고해진다. 문화는 삶의 모든 영역에서 작용하는 객관적 표준을 재현하며, 가령 예술 작품, 건축, 종교적 의식 등에서 구체화된다.

형식과 전통의 우연성을 성찰하기에는 현대 문화가 적절하다. 역사적 발전에 대한 통찰이나 다른 문화와의 비교를 통해 고유한 구조와 전통의 자명성을 면밀히 검토할 수 있기 때문이다. 이때 매체는 중요한 역할을 한다. 그도 그럴 것이 매체를 통해서만 다른 문화나 다른 생활 방식에 대한 정보 확산이 가능하다. 문화의 고유한 조건에

〈그림 13.6 라싸의 포탈라궁. 1953년까지 달라이 라마의 관저이자 티베트 정부의 공관이었다. 이 건축물은 종교와 통치가 결합된 건축학적 사례를 보여준다. ⓒAntoine Taveneaux〉

대한 성찰을 통해서야 비로소 산업사회니 정보사회니 하는 개념으로 자기서술이 가능하게 된다. 자기서술은 다른 조건하에서 근본적으로 다른 생활 방식이 존재한다는 인식을 전제로 하기 때문이다.

그러한 자기서술의 형식은 매체 사회의 형식이기도 하다. 매체는 언제나 그 매체를 사용하는 문화를 특징지어왔다(이 책에서 우리는 이 점을 계속 주목해왔다). 문자의 발생이나 인쇄술의 확산은 해당 문화를 근본적으로 변화시켰으며 그 발전을 결정지었다.

오늘날의 다양한 매체와 방대한 정보를 통해 현실의 미래상에 대해서도 면밀히 검토해볼 필요가 있다.

매체는 한편으로 문화적 전범의 확산과 계승을 가능하게 한 동시에 다시 그 문화적 전범을 우연한 기회에 의식하게 만들어 낯선 문화와 비교할 수 있게 한다.

3) 문명과 근대화의 과정

사회학자 노르베르트 엘리아스Norbert Elias(1897~1990)는『문명화 과정Über den Prozeß der Zivilisation』에서 사회의 진화를 기술하기 위한 모델을 발전시켰다. 유대인인 그는 1939년, 망명지인 영국에서 이 책을 출간했다. 독일에서는 2쇄가 출간된 1969년 이후에야 본격적으로 수용되고 인정받았다. 그의 모델은 점증하는 사회적 복잡성이 개인의 감정을 점점 더 강하게 통제하고 신뢰감을 약화시키며, 이른바 상호의존성의 사슬, 즉 상호의존 관계를 연장시킨다는 가설을 출발점으로 삼고 있다. 배경은 다음과 같은 일련의 발전 단계로 유형화할 수 있는 사회적 근대화 과정이다.

1단계: 초기 사회에서 사회구조는 거의 분화되지 않았다. 인간은 작은 집단을 형성하여 구성원 모두가 동등하게 조직된 공동생활을 했다. 이런 유형의 사회는 분절적 사회segmentäre Gesellschaft라고 불린다. 일상적 삶에 대처하는 지식이나 기본적인 욕구를 해결하기 위한 지식 그리고 생존에 필요한 지식 등은 집단의 성인 구성원들이 동등하게 나누어 맡았다. 지식은 고도로 축적될 수 없었으며, 오직 구전으로만 다음 세대에 전수되었다.
2단계: 사회적 분화와 분업을 통해 새로운 가용 자원이 등장한다. 문자가 발전함에 따라 지식의 축적이 가능해진다. 사회적 조직과 사회적 결합이라는 새로운 형식이 생겨난다. 이제 예술, 과학, 종교 등 여러 분야에서 전문가들이 활동하면서 문화 발전은 독자적이고 강화된 추진력을 획득한다.

〈그림 13.7 빅토르 미하일로비치 바스네초프, 「석기시대」(1882~85)〉

3단계: 사회의 분화와 분업이 점증적으로 가속화된다. 계속해서 새로운 형태의 전문가와 직업군이 형성된다. 그리하여 정보와 지식을 보존하고 전달하는 방법에 대한 수요가 증대된다. 사회의 지식 전체를 보유한 대표 집단은 더 이상 존재하지 않는다. 개별적인 전문가 집단은 세계와 현실에 대한 자신들만의 관점을 발전시킨다. 개인이 현대 세계의 문화 전체를 간파하기란 불가능에 가깝다는 사실이 점차 입증된다. 폭발적으로 증가하는 지식, 정체를 알 수 없는 어느 먼 곳의 기관에서 내려지는 결정, 가속화되는 사회 변동 등은 현대의 인간이 직면한 현상들이고 자신의 세계상에 통합해야만 하는 현상들이다. 여기서 매체는 결정적인 의미를 지닌다. 매체는 가공된 정보를 제도적으로 중개하며, 개인들이 직접 체험하지 않고서도 세계를 바라보는 폭넓

은 시각을 가질 수 있도록 해준다. 생활 세계의 점증하는 분화와 복잡성에 대해 매체는 보도의 확대와 차별화로 대응한다. 누구나 접근할 수 있고 사회에서 지속적으로 의사소통하기 위한 토대로 작용할 수 있는 정보, 즉 세계에 대한 정보를 제공하는 것이 대중매체의 역할이다.

〈그림 13.8 이라크의 서기 혹은 화가(1287)〉

〈그림 13.9 애플 세계 개발자 회의(2005)에서 강연하는 '컴퓨터 선지자' 스티브 잡스〉

2. 이미지, 시뮬레이션, 가상현실

이미지는 표면에서 생겨난 시각적 인상이라고 이해할 수 있다. 그렇다고 모든 시각적 자극이 자동적으로 이미지로 인식되지는 않는다. 이미지로 인식되려면 정보가 기록되어야만 한다. 이미지는 무언가의 모사 또는 적어도 의도적으로 시각화해서 만들어진 그 무엇으로 인식되어야 한다.

이미지가 실재보다 더 높은 가치를 갖는 것은 비단 예술 영역에서만 통용되는 사실이 아니다. 매체에 알맞은 형상, 생산과 전달의 조건은 해당 이미지 매체에 적합한 미학을 만들어낸다. 그래서 우리를 매혹시키는 이미지에는 실제 원본에 내재되지 않은 특징이 종종 포함되기도 한다. 관찰자가 체험하는 순간에 이미지는 그의 시선을 사로잡아 세부 사항을 드러냄으로써 인식의 한계를 넘게 한다. 이것이 이미지 매체의 힘이다. 이에 대해 잘 알려진 사례가 축구 경기 중계다. 시청자는 결정적인 골 장면이나 반칙 장면을 즉시 슬로모션이나 다양한 카메라 각도로 다시 보여주는 것에 익숙하다. 실제 순간이 매체로 확장되어서 체험을 연장시키며, 이런 체험은 텔레비전 시청자의 보는 습관으로 자리 잡는다. 만일 우리가 축구 경기를 현장에서, 대형 스크린이 설치되지 않은 경기장에서 다시 보게 된다면, '숙련된' 시청자로서 그 상황에 주목하게 될 것이다. 페널티 에어리어에서의 결정적 장면의 경우에도 반복될 수 없는 시간의 선형적 흐름은 실제 관중의 보는 습관과는 다르게 체험될 것이다. 그 때문에 거의 모든 프로 축구팀의 경기장에는 사건을 중개하는 매체의 장점을 현장 관람객에게 제공하기 위해 대형 전광판이

설치되어 있다.

또한 이미지 매체는 모사적 특성이나 실재에 대한 부차적 지위 또는 실재와의 차이 등을 극복하려는 경향이 있다. 이 경우 시뮬레이션 개념을 언급할 수 있다. '속임수'를 뜻하는 라틴어 시뮬라티오 simulatio는 실제 사물에 바탕을 둔 감각적 인상을 가능한 한 완벽하게 진짜처럼 보이게 한다는 의미다. 여기서는 감각적 인상의 모방 또는 새로운 감각적 인상의 창조가 관건이다. 되도록이면 그것이 가짜라는 것을 알아채지 못하게 해야 한다. 시뮬레이션은 무엇보다 실제 상황에 노출되지 않으면서도 사실로 간주되는 인식을 중개할 필요가 있는 곳에 투입된다. 일례로 운전 시뮬레이터나 비행 시뮬레이터를 들 수 있다. 시뮬레이터를 이용하면 실수를 책임질 필요 없이 기계 조작법을 학습할 수 있다.

시뮬레이션 제작 능력은 컴퓨터 기술 덕분에 엄청나게 향상되었다. 이제는 매우 복잡한 연산 과정에서 서로 결합되어야 하고 많은 변수가 작용하는 프로세스 시퀀스도 시뮬레이션할 수 있다. 입력만 하면 실시간으로 반응하는 쌍방향 시뮬레이션도 구축할 수 있다. 이런 종류의 시뮬레이션은 이미지들과 구분된다. 시뮬레이션은 관찰될 수 있을 뿐 아니라 현실에서 일어날 수 있는 사건의 결과와 (적어도 부분적으로) 상응하는 결과를 초래하는 사건으로 실행될 수 있기 때문이다.

그런데 매체를 통해 실제 사건을 시뮬레이션하는 현상은 본질적으로 현대적인 컴퓨터 기술보다 더 오래되었다. 영화사에서 한 가지 사례를 살펴보기로 하자.

〈그림 13.10 토네이도 시뮬레이션. 국가슈퍼컴퓨팅응용센터(미국 일리노이주 어배너)〉

영화에 나타난 매체사: 「에드워드 7세의 대관식」(조르주 멜리에스, 영국, 1902)

매체와 현실 간의 복합적인 관계에 대한 사례는 이미 영화 역사의 초창기 작품인 조르주 멜리에스 감독의 「에드워드 7세의 대관식The Coronation of Edward VII」에 나타난다.

멜리에스는 영국의 왕 에드워드 7세의 대관식을 영화로 제작해 달라는 요청을 받았다. 하지만 웨스트민스터 사원 측이 그곳에서 거행될 예정인 실제 대관식 촬영 허가를 내주지 않았다. 그래서 멜리에스 감독은 아마추어 배우들을 동원하여 실제 대관식 행사가 치러지기도 전에 대관식을 모방하여 촬영하고자 시도했다. 그 영화를 실제 대관식 날까지 완성해야 했기 때문이다. 감독은 실제 대관식 예정일

이었던 1902년 6월 26일 이전에 영화 제작을 끝마치는 데 성공했다. 그러나 예비 국왕이 맹장염에 걸리는 바람에 이 의식은 잠시 연기되었고, 영화 개봉일도 연기되었다. 1902년 8월 9일, 마침내 에드워드의 대관식이 거행되었고, 그 시각에 맞춰 대관식을 모사한 이 영화도 최초로 공개되었다. 영화는 관객에게 엄청난 인상을 남겼다. 그러나 멜리에스는 장엄한 의식을 영화로 재현해서 품위를 손상시켰다는 비난도 감수해야 했다. 영화를 직접 본 에드워드 왕은 영화에서 재현된 대관식이 실제 의식과 매우 비슷해서 깊은 감명을 받았다고 한다. 대관식 당시 에드워드는 건강을 완전히 회복하지 못했기 때문에 대관식은 미리 제작된 멜리에스 감독의 영화에서처럼 서둘러서 진행되었던 것이다.이 영화의 상영 시간은 약 6분 정도다. 대관식 전후에 멜리에스 감독은 국왕 부부가 도착하고 떠나는 장면과 웨스트민스터 사원 앞에서 환호하는 사람들을 촬영했다. 나중에 이 다큐적인 장면은 처음과 마지

〈그림 13.11 「에드워드 7세의 대관식」 정지 영상. 웨스트민스터 사원으로 가는 국왕 부부〉

막에 삽입되었다. 실제 사건을 모사하고 상상력을 덧붙이고 선취해서 만들어진 이 영화는 유럽 전역과 미국에서 상영되어 관람객들로부터 대단한 호응을 이끌어냈다.

시뮬레이션이 완벽한 이미지를 공간적 환경에 제공하는 경우, 가상현실Virtual Reality, VR이라고 일컫는다. '가상'이라는 표현은 눈에 보이는 형식으로 존재하지는 않지만 실제 존재하는 것에 버금가는 영향력을 발휘할 때 사용된다. 컴퓨터로 만들어지는 가상현실은 사용자에게 특수한 기술적 인터페이스로 정보를 주며, 이를 통해 사용자는 인공 세계로 들어갈 수 있다. 여기서 중요한 점은 무엇보다도 공간에 대한 인상이 납득할 만한 수준이 되어야 하고 실시간으로 주변 환경과 상호작용을 할 수 있어야 한다는 점이다. 이때 시뮬레이션은 원칙적으로 시각적 인상에만 제한될 필요가 없으며, 오히려 청각적·촉각적·후각적 자극과도 연관될 수 있다. 그러한 가상현실은 세계를 주관적으로 형성하고 반영하려는 발상을 표현한다. 또한 가상현실은 객관성과 주관성 사이에 기묘한 관계를 구성한다. 기술적 완벽함을 추구함으로써 양자가 동시에 강화되기 때문이다. 세계에 대한 비전이 주관화될수록 더욱더 객관적인 영향력이 발생될 수 있다.

가상현실은 다양한 방식의 기술로 중개될 수 있다. 이른바 케이브CAVE 기술Cave Automatic Virtual Environment의 약자로 동굴형 가상현실을 말한다은 방에 있는 사용자의 동작에 따라 변화되고 상호작용도 가능한 투영 공간을 생성한다. 다른 방식으로는 시각적·청각적 반영을 직접적으로 감각기관에 전달하는 가상현실 헬멧을 들 수 있다. 가상현실 장갑을 착용하고 하는 실험의 경우, 사용자의 움직임을 포착하여 가상

〈그림 13.12 가상현실 헬멧을 이용한 고공 낙하 훈련. 해군 항공 기지
(미국 플로리다주 펜서콜라)〉

환경이나 컴퓨터와의 상호작용을 가능하게 한다.

완벽한 가상현실이라면 가상현실에서의 체험이 실제 현실에서의 체험과 더 이상 구분되지 않을 것이다. 이를 위해서는 실행할 때 사용하는 기술적인 보조 도구가 의식되지 않으면서 모든 감각이 지각되어야 한다. 또한 정보가 인간의 신경계에 직접 입력되어야만 할 것이다. 이러한 (끔찍한) 시나리오는 이미 몇몇 문학과 영화에 영감을 주었다.

윌리엄 깁슨William Gibson(1948~)의 소설『뉴로맨서Neuromancer』(1984)는 디스토피아를 그린다. 이 소설에서 컴퓨터 기술과 인간의 두뇌는 직접 연결되고 그 결과 조작이 가능해진다. 이 소설은 이러한 모티프를 다루는 공상과학물에 새로운 방향을 제시한 선구적인 작품

<그림 13.13 케이브를 이용한 가상 투영 공간(미국 일리노이주 시카고 대학)>

으로 자리매김했다. 영화로는 무엇보다도 데이비드 크로넌버그David
Cronenberg(1943~)감독의 「엑시스텐즈eXistenZ」(1999)를 들 수 있다.
이 영화의 중심 모티프는 컴퓨터 게임이다. 게임 참가자는 자신의 신
경계에 직접 연결되는 '바이오포트Bioport'를 통해 게임 속 세계로 완
벽하게 들어갈 수 있다. 하지만 이로 인해 게임 참가자는 지금 존재
하는 세계가 현실인지 가상인지 더 이상 구분하지 못하게 된다. 세계
의 완벽한 시뮬레이션과 인간 조작을 주제로 삼은 또 다른 영화로는
아래에서 살펴볼 워쇼스키 자매Lana and Lilly Wachowski의 「매트릭스」
를 꼽을 수 있다.

영화에 나타난 매체사: 「매트릭스」(워쇼스키 자매, 미국, 1999)

장르의 특성상 이 공상과학 영화는 매체의 역사가 아니라 가능할 법한 미래의 발전상을 반영하고 있다. 영화의 시나리오는 독자적으로 활동하는 컴퓨터 시스템이 인간과 결전을 치른 이후의 시대를 배경으로 삼는다. 컴퓨터 시스템은 인간과의 전쟁에서 승리하여 인간을 굴복시켰다. 극소수를 제외한 대부분의 인간은 이제 거대한 농장에 갇혀 전류 공급 장치로, 즉 살아 있는 배터리로 이용된다. 인간 유기체는 고도로 복잡한 컴퓨터 프로그램인 '매트릭스'에 접속되어 에너지원으로서 살아간다. 매트릭스는 인간의 의식에 가상현실 시뮬레이션을 입력해두었기 때문에 인간은 실제로는 자동 인큐베이터에 식물인간처럼 누워 있지만 인공적인 세계에서 가상의 인물로 가상의 삶을 영위한다.

이 영화는 현대 컴퓨터 기술과 연관된 여러 측면들을 구체적으로 조명하며, 인간의 통제를 벗어나 의식과 복제 능력을 스스로 발전시킨 컴퓨터 시스템의 인공지능을 재현한다. 다른 한편으로 이 영화는 인간의 운명을 사례로 삼아 신경계에 직접 접속되는 완벽한 가상현실의 잠재력과 위험성에 천착하기도 한다. 육체와 감각을 가진 실재적 존재인 인간은 컴퓨터에 완전히 제압당하여 자신의 의식에 더 이상 접근할 수 없게 된다. 인간이 체험하는 모든 것은 현실이라고 간주되지만, 이것은 완벽한 환상에 불과하다. 이 영화는 또한 철학사 깊은 곳에 뿌리내린 모티프도 다룬다. 예를 들자면 플라톤이 기원전 370년경에 저술한 『국가Politeia』에는 그림자만이 진리라고 생각하는 죄수를 인간에 비유하는 동굴 비유(『국가』, 514a~517a)가 등장한다. "사악한 악령Genius malignus"을 다룬 르네 데카르트René Descartes

〈그림 13.14 「매트릭스」의 정지 영상. 매트릭스의 데이터는 척수의 포트를 통해
신경계에 직접 입력된다.〉

〈그림 13.15 얀 산레담, 「플라톤의 동굴 비유」(1604)〉

13장 매체 세계와 매체 현실

〈그림 13.16 프란스 할스,
「르네 데카르트의 초상」
(1649)〉

(1596~1650)의 사유 실험도 여기에 언급할
수 있다. 사악한 악령이 가상의 세계를 인지
하는 감각기관을 소유하고 있다고 가정하
면, 그 악령은 인간 정신을 속여서 가상 세
계가 진짜 세계인 것처럼 믿도록 만들 수 있
다는 것이다.

3. 연습문제

I 의사소통과 세계 인식의 주관성은 어떤 관계인가?

2 현대 문화의 성찰적 속성과 매체는 어떤 연관이 있는가? 다시 말해 현대 문화가 자신의 고유한 세계관과 사회구조와 가치에 대해 숙고하고 이를 공적인 의사소통의 대상으로 삼게 된 과정에서 매체는 어떤 역할을 했는가?

3 이미지 매체는 보는 습관을 어떻게 각인할 수 있는지 예를 들어 설명하라.

4 시뮬레이션이란 무엇인가? 어떤 분야에서 시뮬레이션이 요긴하게 사용되는가?

5 완벽한 '가상현실'이 이루어지려면 어떤 조건이 필요한가?

6 문학과 영화에 암울한 미래상을 주입시킨 것은 가상현실의 어떤 측면인가?

4. 참고문헌

Descartes, René, *Meditationes de Prima Philosophia. Meditationen über die Erste Philosophie*, Stuttgart 1986. [한국어판: 르네 데카르트, 『성찰』, 이현복 옮김, 문예출판사, 1997.]

Elias, Norbert, *Über den Prozeß der Zivilisation. Soziogenetische und psychogenetische Untersuchungen*, 2 Bde. 2., verb. Aufl., Bern 1969. [한국어판: 노르베르트 엘리아스, 『문명화 과정 I, II』, 박미애 옮김, 한길사, 1999.]

Hörisch, Jochen, *Gott, Geld, Medien. Studien zu den Medien, die die Welt im Innersten zusammenhalten*, Frankfurt/M. 2004.

Keppler-Seel, Angela, *Wirklicher als die Wirklichkeit? Das neue Realitätsprinzip der Fernsehunterhaltung*, Frankfurt/M. 1994.

Krämer, Sibylle(ed.), *Medien – Computer – Realität. Wirklichkeitsvorstellungen und Neue Medien*, Frankfurt/M. 1998.

Luhmann, Niklas, *Die Realität der Massenmedien*, 2., erweiterte Aufl., Opladen 1996. [한국어판: 니클라스 루만, 『대중매체의 현실』, 김성재 옮김, 커뮤니케이션북스, 2006.]

Merten, Klaus, Siegfried J. Schmidt & Siegfried Weischenberg(eds.), *Die Wirklichkeit der Medien. Eine Einführung in die Kommunikationswissenschaft*, Opladen 1994.

Platon, *Sämtliche Werke*, Bd. 2: *Lysis, Symposion, Phaidon, Kleitophon, Politeia, Phaidros*, Reinbek 2004. [한국어판: 플라톤, 『국가』, 천병희 옮김, 숲, 2013.]

14장 매체의 이용과 매체의 영향

지금까지 매체의 역사적 발전과 매체 간의 연관성, 현실과의 관계 등을 다루었다. 이 장에서는 매체의 등장과 이용이 인간과 사회에 미친 다양한 영향에 관해 다루고, 매체 연구의 중요한 접근법을 소개하고자 한다. 매체와 인간의 관계는 지속적으로 확장되고 있다. 문제는 이것이 개인과 사회에 미치는 영향이다. 매체는 어떤 역할을 수행하는가? 그리고 이용자의 입장에서 매체의 매력은 어디에 있는가? 대중에게 미치는 영향을 설명하기 위한 접근법은 여러 가지가 있다.

마지막에는 매체에서 표현된 폭력이 대중에게 미치는 영향을 조명하는 다양한 해석 모델을 소개할 것이다.

1. 매체의 이용

이미 이전의 여러 장에서 예를 들어 살펴보았듯이, 무엇보다도 새로운 매체의 이용은 언제나 전문가나 엘리트 집단의 몫이었다. 그런 다음에야 점차적으로 많은 사람들이 그것에 관여할 수 있었다. 이유는 다양하다. 새로 고안된 많은 매체의 경우, 우선 활용 가능성이 불분명하다. 또한 새로운 매체는 많은 비용을 요구하며 사용법도 간단하지 않아서 전문적인 지식을 필요로 한다. 그 사례로서 앞서 사진을 언급한 바 있다(7장 3절 참조). 처음에는 사진을 다루는 데 필수적인 기술을 소유하고 있으며 경비를 조달할 수 있는 전문 사진가만이 사진 매체를 이용할 수 있었다. 카메라 생산 기술이 발전하여 더 작고 더 간편하며 더 저렴한 카메라가 등장한 다음에야 비로소 사진은 누구나 이용할 수 있는 매체가 되었다.

컴퓨터 기술의 역사에서도 비슷한 과정이 나타난다(10장 1절 참조). 처음에 컴퓨터는 개인이 아닌 기관 재원으로만 확보할 수 있었고 전문가들만이 사용할 수 있는 대형 계산기의 형태였다. 사용자 친화적인 인터페이스가 개발되어 사용법이 단순해지고 소형화되고 가격이 저렴해진 1980년대 중반 이후에야 PC는 '일상적인 매체'로 자리 잡을 수 있었다.

최근의 매체인 인터넷도 유사한 발전 과정을 보여주지만 더욱 빠르게 진행되었다. 인터넷은 상대적으로 빠르게, 불과 20년 만에 군대나 학문 분야와 같은 특정 이용자 집단을 위한 의사소통 수단에서 일반 대중이 광범위하게 사용하는 매체로 발전했다. 몇몇 산업 분야는 이 매체와 결합되었고 이용자 수는 지속적으로 증가했다. 젊은

<그림 14.1 영국 에든버러 웨이벌리 역에 있는 인터넷 카페 E-코너>

세대의 경우, 인터넷은 사용 빈도가 가장 높은 매체로 텔레비전과 자리다툼을 벌이고 있다.

새로운 매체가 도입될 경우, 이용자는 항상 전문가에서 대중으로 발전한다고 말할 수 있다. 이러한 현상은 기술의 혜택 그리고 사용법의 단순화와 결부되어 있다.

오늘날 사회를 관찰해보면 매체에 의해 중개되는 과정들이 증폭되고 있다. '대면적 의사소통'을 넘어서는 매체 이용이 일상생활과 업무의 여러 분야에서 늘어나고 있다.

1980년에서 2000년 사이에 독일의 매체 소비는 45퍼센트가 증가했다. 1980년, 독일 국민은 텔레비전을 시청하거나 라디오를 듣거나 신문을 읽거나 기타 시청각 매체를 이용하는 데 하루 평균 346분

을 소비했다. 2000년에는 하루 평균 매체 이용 시간이 502분에 달했다(ARD/ZDF Langzeitstudie Massenmedien, 2002). 2013년 상반기에 독일 성인 한 명당 하루 평균 매체 이용 시간은 텔레비전 4시간 2분, 라디오 3시간 7분, 인터넷 1시간 48분으로 조사되었다. 달리 표현하면 오늘날 독일 국민은 매체를 이용하는 데 평균적으로 매일 약 10시간을 사용한다는 것이다(ARD/ZDF Online-Studie, 2013).

공적인 업무에서 사적인 용무에 이르기까지 생활 영역 전반에 매체가 침투해 있다. 그래서 대중매체의 영향을 받는 오늘날 '매체 민주주의Mediendemokratie' 시대에는 정치적 의사소통이나 정치가의 인격에 대한 요건이 과거와 완전히 달라졌다. 지금까지 연인 찾기는 직장 생활이나 여가 생활 등 주로 주변 지역에 제한되어 있었다면, 오늘날에는 점차 인터넷 만남 사이트를 통해 만남이 이루어지고 있다.

매체 서비스에 대해 점증하는 관심은 사회 전반에 걸친 현대화 과정을 통해 설명할 수 있다. 여기서 현대화란 사회 분화의 지속적인 증대와 유사한 의미다. 증대되는 복잡성과 개인으로서는 꿰뚫어볼 수 없는 의존성의 사슬 때문에 평소에는 접근할 수 없던 영역에 대한 정보를 매체가 중개해주기를 바라는 수요가 많아지고 있다.

매체에 수용되는 대상의 문턱이 낮아진다는 것은 매체가 중개하는 정보가 확대된다는 의미다. 그 사례로 독일 텔레비전에서 미국 모델의 영향을 많이 받은 토크쇼 포맷의 발전을 들 수 있다. 1980년대까지 독일 토크쇼 포맷은 전적으로 저명인사 토크쇼의 형식이었다. 토크쇼에는 유명하거나 사회적으로 중요한 위치에 있는 인물이 등장했고, 중대한 사회 문제와 관련된 주제를 다루거나 적어도 이에 관

〈그림 14.2 베를린의 어느 뒷마당에서 독일-폴란드전 축구 경기 중계를
함께 시청하는 모습 ⓒHenrik G. Vogel/PIXELIO〉

한 요구가 표명되었다. 그러나 1990년대에는 민영방송에서부터 시작된 일상 토크Daily Talk 방송이 점차 확산되었다. 여기서는 '당신이나 나 같은' 보통 사람들이 일상의 평범한 문제들에 관해 토론한다. 일상 토크 방송은 앞서 언급한 중요한 사회문제를 다루어야 한다는 정보 공급의 기준을 명백하게 충족시키지 못한다. 그런데도 이러한 내용이 시청자들의 관심을 끄는 이유는 무엇인가?

오후 토크쇼나 다른 리얼리티 TV 포맷과 같은 방송은 일상적인 의사소통을 보여주거나 연출한다. 이런 프로그램에서는 사적인 영역에서나 사람들 사이의 관계에서 특히 갈등 상황이 의도적으로 조장된다. 시청자들이 이런 프로그램에 매력을 느끼는 까닭은 아마도 내

용이 갖는 대체 기능 때문일 것이다. 생활 세계가 급속히 익명화되어 가는 상황에서는 더 이상 주변과의 상호적 의사소통을 제어하는 회로가 제대로 작동하지 않는다. 그래서 옛날에 이웃의 사생활에 대한 험담이나 잡담, 그리고 진실이든 아니든 그러한 사회적 부당 행위가 수행했던 기능을 이제 텔레비전이 떠맡게 된 것이다. 의사소통을 통해 사회적 기준을 확인하는 것은 중요한 일이다. 그러므로 의사소통이 실제로 이루어지지 않음으로써 생겨난 공백은 매체의 서비스로 대체된다. 텔레비전으로 방영되는 의사소통에서 이제 사회적으로 인정받는 의사소통의 기준이 도출될 수 있으며, 그런 방송은 현실에서 이루어지는 후속 의사소통의 주제가 될 수 있다. 사회 발전은 결핍을 초래하고, 매체는 이 결핍을 메울 대체물을 공급한다.

매체를 이용자에게 제공하고 매체의 이용을 매력적으로 만드는 두 가지 근본적인 기능은 정보에 대한 욕구와 사회적 의사소통 과정에 참여하려는 욕구일 것이다.

2. 매체의 영향 연구

매체의 영향에 관한 연구는 20세기 중반부터 시작되었다. 라디오 방송극 「우주전쟁The War of the Worlds」(1938)이 방송되었을 때 일어난 사건들은 대단한 이목을 집중시켰으며 매체사에서 대중매체의 영향력에 주목하게 한 도화선으로 간주된다. 이 방송극은 허버트 조지 웰스H. G. Wells(1866~1946)의 소설을 토대로 오슨 웰스Orson Welles(1915~1985)가 연출한 것이다. 방송극 「우주전쟁」은 뉴저지주

〈그림 14.3 오슨 웰스
(1937)〉

에 화성인이 침공했다는 시나리오를 매우 사실적으로 방송했다. 그곳에 거주하던 많은 청취자들이 실제 사건으로 오인할 정도였다. 진위가 불분명하지만 심지어 많은 사람들이 집에서 뛰쳐나와 피난했다는 과장된 보도들도 있었다. 만일 이러한 보도가 사실이라면, 그러한 집단 패닉 현상을 초래한 까닭은 한편으로는 웰스가 사건을 매우 사실적으로 연출하는 데 성공했기 때문이고, 다른 한편으로는 많은 청취자들이 다른 프로그램을 듣고 있다가 우연히 이 방송극으로 채널을

〈그림 14.4 웰스의 소설 『우주전쟁』(1897)에
실린 워윅 고블의 삽화〉

돌려 첫 부분의 설명을 놓쳤기 때문일 것이다. 이것은 유명한 일회적 사건이지만 매체의 영향에 관한 연구에서 되풀이해 언급된다. 여기에서 이 이야기가 실제 사건이었느냐, 그리고 가상의 사건이 어떻게 실제인 양 당연한 듯 받아들여졌느냐 하는 두 가지 의문이 생긴다. 이러한 의문은 이 사례가 얼마나 큰 관심을 유발해왔으며 얼마나 논란의 소지가 되어왔는가를 더욱 분명히 말해준다. 달리 표현하자면, 이 두 가지 근

본적인 의문은 '그' 매체에 대한 의혹이며 동시에 시뮬레이션과 조작이라는 키워드로 파악할 수 있는 의혹이다.

시뮬레이션(13장 2절 참조)에 대한 비판은 매체가 이용자에게 가상 세계를 진짜처럼 믿도록 기만한다는 의혹에서 나온다. 다시 말하자면 매체가 실제 세계에 대한 정보를 주는 것이 아니라 매체 자신의 세계를 구축한다는 것이다.

방송극「우주전쟁」의 영향에서 분명히 드러나듯이, 매체에 대한 또 다른 비판은 매체가 이용자를 조작한다는 것이다. 매체는 이용자로 하여금 어떤 것을 실생활에서도 특정한 방식으로 보게 만들고 특정한 행동을 불러일으킨다. 그러한 행동은 매체가 유포한 (잘못된)

〈그림 14.5 현실이 된 시뮬레이션. 화성인이 착륙했다는 가상의 지점에 세워진 기념비. 미국 뉴저지주에 위치한 웨스트 윈저 타운십의 밴 네스 공원〉

정보에서만 이유를 찾을 수 있다.

1) 양적 연구 방법과 질적 연구 방법

매체 소비의 영향을 규정하기 위해서는 우선 이용자의 태도를 연구해야 한다. 여기에는 두 가지 서로 다른 접근법이 있다.

a) 양적 연구 방법은 어떤 사람들이 어떤 시간대에 얼마나 자주 매체를 이용하는지에 대한 객관적 자료 조사에 중점을 둔다. 이때 어떤 매체를 이용하는 사람들의 비율인 이용률은 중요한 지표가 된다. 예를 들어 텔레비전의 경우, 시청률 조사는 양적 연구 방법에 속한다.

b) 질적 연구 방법은 양적 조사의 결과를 상세하게 논의하고 보충할 수 있다. 여기에는 가령 인터뷰나 참여 관찰 등이 고려된다. 이러한 방법론을 통해 매체 소비와 연관된 이용 습관이나 기대와 목표 등을 엄밀하게 규정할 수 있다.

광고 산업은 특히 경제적인 관점에서 이런 연구 방법으로 얻은 결과에 관심을 보인다. 매체에서 상품을 광고할 경우, 대중의 소비 습관을 파악하고 어떤 매체가 어떤 목표 집단에 영향을 주었는지를 알 필요가 있다.

2) 영향 연구에 대한 접근법

매체의 영향 연구에 관해서는 역사적으로 다양한 관점과 해석 방법이 형성되어왔다.

a) 설득력 연구

설득력 연구(라틴어 'persuadere'는 '설득하다'라는 의미다)는 일반적으로 어떤 매체가 이용자에게 어느 정도까지 영향을 미칠 수 있는지, 이용자를 설득하고 조작할 수 있는지, 그리고 이를 위해서 어떤 방법이 사용되는지 등의 문제를 다룬다. 이러한 문제는 정치적 논의에서 언제나 중요한 역할을 한다. 그래서 여러 정당들은 간혹 매체의 부정적인 보도가 유권자의 호감을 떨어뜨릴 것이라고 불평하기도 한다. 예를 들자면 1969년, 독일 연방의회 선거에서 사회민주당SPD에 패배한 기독교민주당CDU은 패배의 원인을 선거 전초전에서 매체가 기독교민주당을 편향되게 보도했기 때문이라고 판단했다. 그러나 학문적인 연구는 선거 결과와 매체 노출의 상관성에 대한 뚜렷한 결과를 도출해내지 못했다.

매체를 통한 설득은 합리적으로 납득시키는 논거에서부터 상황을 감정에 호소하는 여론 조작에 이르기까지 여러 가지 방식으로 이루어진다.

b) 오피니언 리더 연구

이와 유사하게 오피니언 리더 연구도 매체가 대중의 여론을 형성하는 방법에 착안점을 둔다. 하지만 이 연구는 소위 '오피니언 리

더'라는 권위자를 겨냥한다. 오피니언 리더는 사회집단이나 사회적 환경 내부에서 중요한 지위나 명성을 지닌 사람을 의미한다. 많은 사람들이 매체 자체를 통한 수용보다 그러한 인물의 영향을 더 강하게 받는다고 가정된다. 가령 판사나 의사, 교수 등 직업상의 지위로 특별한 명망을 얻은 사람 또는 사회적 환경에서 좋은 성품으로 타인에게 영향을 끼치거나 존경받는 사람이 오피니언 리더에 해당된다. 그렇기 때문에 발행 부수가 적거나 시청률이 낮은 매체인 경우, 여론을 확산시키기 위해 의도적으로 명사에게 호소하는 것이 대중적인 프로그램으로 대중에게 널리 호소하는 것보다 더 효율적일 수 있다.

이러한 관점은 광고에도 중요한 역할을 한다. 광고 분야에서도 오피니언 리더는 유행의 선구자로 기능할 수 있다. 대중들은 이들의 패션 아이콘을 모범으로 삼는다.

c) 안건 설정 연구

안건 설정 연구(5장 3절 참조)는 매체가 주제를 어떻게 '만들' 수 있는지, 어떤 이해관계가 그 주제와 연관될 수 있는지, 특정 주제에 대한 대중매체의 관심은 어떤 논리의 지배를 받는지 등을 다룬다. 매체가 특정 주제에 할애하는 비중에 따라서 그 매체의 사회적 위상도 영향을 받을 수 있다. 주제는 일정한 경기 순환과 밀접히 관련된다. 처음에는 대단히 주목을 받다가 어느 순간 사회적 중요성이 퇴색되지 않았는데도 매체의 관심 대상에서 완전히 사라지는 경우도 있다. 후천성 면역결핍증AIDS에 관한 보도가 좋은 사례다. 이러한 현상은 대중의 선호도를 통해 설명될 수 있다. 그리고 매체는 새로운 것, 즉 무엇보다도 이미 알려진 것보다는 더욱 흥미로운 것을 선호하는 경

향이 있다.

d) 지식 격차 연구

역사적으로 볼 때 지식의 민주화에 대한 열망과 정치적 결정 과정에 참여하는 사회 구성원의 수를 증대시키려는 희망은 대중매체를 통해 사회 구성원에 대한 정보 공급이 확대되는 현상과 결합되었다. 그러나 1970년대에 수행된 최초의 학술적인 조사가 보여준 결과는 정반대에 가까웠다. 기대했던 것과는 달리, 매체를 통해 정보의 흐름이 증대되는 상황에서도 사회적·경제적 상위층과 하위층의 지식 격차는 더욱 벌어진다는 사실이 밝혀졌다. 교육 수준에 따른 사회 구성원들의 지식 격차는 매체 공급이 증대될수록 심화되고 있다. 그 까닭은 다양하다. 먼저 매체 이용 습관이 서로 다르다는 점에서 그 이유를 찾을 수 있다. 매체는 정보 조달 목적뿐 아니라 오락 목적으로도 이용된다. 마침 새롭게 등장한 매체인 인터넷을 통해 사람들은 정보나 오락을 개인적으로 매우 다양하게 이용할 수 있게 되었다. 그런데 교육 수준이 높은 사람들은 교육 수준이 낮은 사람들보다 새로운 정보를 수용해서 자신의 지식에 통합하는 일을 더 잘할 수 있다. 그런 까닭에 교육의 측면에서 혜택받은 계층과 혜택받지 못한 계층 사이의 간극은 정보의 흐름이 증대될수록 깊어진다. 정보의 잠재적 원천인 매체에 대한 접근 가능성이 아니라 매체가 이용되는(이용될 수 있는) 방식이 관건인 것이다.

오늘날 우리 사회에서는 언뜻 보기에 모순된, 매체의 두 가지 경향이 관찰된다. 한편으로 갈수록 많아지는 매체들이 전달하는 증대된 정보의 양 덕분에 공론장이 확장된다. 그러나 동시에 여러 다양한

부분 집단에서 공론장의 파편화가 일어나고 있다. 이러한 현상은 대
중매체 분야에서 방송국과 프로그램의 수적 증가와 결부될 뿐 아니
라, 모든 것이 공개적으로 소통되지만 동시에 어떤 정보의 흐름도 더
이상 한데 모이지 않는 인터넷의 기본 구조와도 결부된다. 인터넷에
서 서핑할 때는 누구든 아무 때나 자기의 개인 '프로그램'을 실행한
다. 이것이 전통적인 대중매체와 구분되는 점이다. 전통적인 대중매
체는 하나의 송신원에서 많은 수신자에게 동일한 프로그램을 동시
에 공급한다. 예전에는 대부분의 사람들이 같은 것을 보았기 때문에
인기 있는 텔레비전 방송이 이튿날 대화의 소재가 될 수 있었다. 하
지만 이러한 현상은 앞으로 계속될 것 같지 않다. 한편으로는 매체가
제공하는 정보가 홍수를 이루지만 다른 한편으로는 시청자의 선호

〈그림 14.6 독일 하일브론 테레지엔비제에서의 공동 관람 ©Jens Zehnder/PIXELIO〉

도가 분화되고 있는 것이 현재의 상황이다. 대중의 관심을 한데 모을 수 있는 것은 몇몇 주요한 행사들뿐이다. 독일을 예로 들자면 무엇보다도 월드컵이나 유럽축구연맹UEFA 챔피언스리그가 여기에 속한다. 이제 이러한 행사는 공동 관람Public Viewing을 통해 즐거운 공동 체험이 된다. 공동 관람은 매체의 수용이 점점 더 개인화되는 현상에 대한 일종의 심리적 보상으로 볼 수 있다.

이러한 분화 경향 때문에 연구하는 입장에서는 매체의 영향에 대해 개괄적으로 이야기하기가 쉽지 않다. 그런 까닭에 영향 연구는 개별 매체를 이용하는 특정 이용자 집단 연구에 점차 한정되는 추세다.

3. 특수한 해석 모델: 매체와 폭력의 관계

일반 대중들은 대체로 영화나 컴퓨터 게임 등의 매체가 이용자에게 미치는 영향을 주제로 삼아 청소년의 폭력 행위가 일어나는 원인을 규명하려고 한다. 그럴 경우, 소비된 매체의 내용과 소비자의 실제 행위 간의 인과적 연관성이 나타난다. 1980년대까지는 폭력을 미화하는 영화들이 실제 비행의 원인으로 지목되었다. 최근에는 잘 알려져 있듯이 1인칭 슈팅 게임first person shooter, FPS이 논의의 중심에 서 있다. 1인칭 슈팅 게임에서는 게이머의 시점과 게임 속에서 폭력을 행사하는 인물의 시점이 같기 때문에, 현실에서 자제력 약화를 조장한다거나 청소년들을 허구와 실재가 구분되지 않는 가상 세계로 끌어들인다는 의혹이 강하게 제기된다.

그러나 매체에서 표현된 폭력이 실제로 대중에게 어떤 영향을 미치는지, 그리고 그런 폭력물이 가진 매력의 본질이 무엇인지에 대해서는 아직 학문적으로 명백하게 입증되지 않았다. 하지만 다음과 같은 몇 가지 해석 모델을 제시해볼 수는 있다.

a) 카타르시스 이론

〈그림 14.7 아리스토텔레스 흉상. 리시포스의 그리스 원본을 모사한 로마 시대 작품(기원전 330년경)〉

카타르시스 이론의 뿌리는 매우 깊다. 이 이론은 그리스 비극이 고대 관객에게 미친 영향에 근거한다. 그리스 철학자 아리스토텔레스Aristoteles(기원전 384~322)는 『시학Poetik』에서 이에 관해 언급한 바 있다. 아리스토텔레스는 사람들이 극장에서 비극을 관람할 때 현실에서라면 회피하고 싶은 불쾌한 사건들과 자발적으로 대면하는 이유는 무엇인지 의문을 제기했다. 그 까닭을 해명하기 위해 그는 의학에서 카타르시스Katharsis 라는 개념을 빌려왔다. 의학에서도 이 용어는 '정화' '깨끗하게 하기'라는 의미를 지닌다. 그의 이론에 따르면 비극적으로 전개되는 무대 위의 사건을 관람하면서 관객의 영혼이 정화된다는 것이다. 극장에서 비탄Jammer과 전율Schauder(그리스어로는 엘레오스eleos와 포보스phobos)과 같은 격정이 발생하면 관객은 이러한 감정에 의해 또는 이러한 감정을 통해 정화된다. 즉 무대에서 공연되는 비극적 사건은 격정을 분출시켜 정화 효과를 가져온다. 아리스토텔레스는 극장에서 이러한 감정을 체험한 사람은 실생활에서 그 감정을 통제할 수 있게

된다고 말했다.

이 이론을 매체와 폭력이라는 주제에 적용해보면, 사람들이 매체에서 재현되는 폭력을 보고 느끼는 매력은 현실에 잠재하는 위협을 허구적으로 체험한다는 데 있다. 그래서 일상에서의 위협에 더욱 잘 대처할 수 있도록 자신의 감정을 통제하는 기능이 매체 속 폭력 소비로 인해 생겨난다고 할 수 있다.

b) 시뮬레이션 가설

시뮬레이션 가설은 매체에서 표현되는 폭력의 매력에 관해 카타르시스 이론과 유사한 주장을 펼치지만 강조점이 다르다. 이 가설은 매체 소비자가 폭력적인 표현을 수용할 때 문제가 되는 것은 현실이 아니라 폭력과 위험에 대한 시뮬레이션이며, 이것을 항상 의식하는 주체는 매체 소비자 자신이라는 측면을 강조한다. 그래서 그 매력의 본질은 현실적인 위험이나 폭력의 결과를 감수할 필요 없이 감정만을 체험할 수 있다는 사실에 있다.

c) 학습 이론

학습 이론은 시뮬레이션 가설을 확장해, 매체에서 폭력을 대면하는 현상에서 나아가 '모델을 통한 학습'의 가능성까지 내다본다. '가정' 법칙에 따른 예행연습은 실제 폭력 위협에 더욱 신중하게 대응하도록 준비하게 하거나 신중한 대응을 가능하게 한다는 것이다.

d) 습관화 가설

학습 이론의 낙관적인 시각은 습관화 가설과는 유사점이 없다.

습관화 가설은 폭력의 재현에 기인하는 매력보다는 오히려 수용자에게 미치는 부정적인 영향에 초점을 맞춘다. 습관화 가설은 폭력적인 매체를 규칙적으로 소비하면 둔감화 과정이 초래된다고 주장한다. 폭력적인 행위를 많이 보거나 그런 게임을 많이 한 사람은 폭력적인 행동에 익숙해지고, 그 결과 현실에서도 폭력 행위를 납득할 만하다고 간주하게 된다는 것이다. 매체에서의 폭력은 야만적인 행동 방식을 초래할 수도 있다는 주장이다.

e) 암시 가설

암시 가설은 매체가 전달하는 잔혹한 폭력이 대량 소비되는 현상은, 특히 청소년들에게 왜곡된 세계상을 심어준다고 주장한다. 청소년들은 가상 세계와 마찬가지로 현실 세계도 폭력과 위협으로 얼룩져 있다고 생각하게 된다. 그래서 폭력적인 매체를 이용하는 사람은 지속적으로 폭력을 사용할 준비를 갖추는 일이 필연적이라는 암시를 받는다. 예를 들자면 이 가설은 폭력적인 컴퓨터 게임에 중독된 청소년들이 보여주는 광적인 난동을 설명하는 근거로 쓰인다.

영화에 나타난 매체사: 「시계태엽 오렌지」(스탠리 큐브릭, 영국, 1971)
스탠리 큐브릭Stanley Kubrick(1928~1999) 감독의 영화 「시계태엽 오렌지A Clockwork Orange」는 앤서니 버지스Anthony Burgess(1917~1993)의 소설을 각색한 작품으로, 많은 논란을 불러일으켰다. 이 영화에서 청소년 패거리의 우두머리인 폭력적인 주인공 알렉스는 체포된 후 강제로 매체를 이용한 치료를 받게 된다. 화면에서 폭력적인 장면이 상영되는 동안 그의 몸은 묶이고 눈은 감지 못하게 고정된다. 처음에

〈그림 14.8 스탠리 큐브릭, 「자화상」,
(1940년대 말)〉

〈그림 14.9 「시계태엽 오렌지」, (1971)에서
'치료'받는 중인 알렉스(맬컴 맥다월 역)〉

알렉스는 폭력적인 영상을 즐기지만 점차 상황이 역전된다. 하지만 이것은 그에게 주입된 약물의 결과다. 약의 부작용은 폭력과 연관되고 나중에는 폭력을 습관적으로 거부하게 만든다. 영화는 치료의 과정과 종료를 매우 모호하게 표현한다. 폭력을 정복하려는 과정 자체가 매우 폭력적으로 그려지며, 확실한 결과로 이어지지 않는 것이다. 이러한 양가성은 영화에 대한 반응에서도 나타났다. 이 영화는 모방 행위를 조장한다는 비난을 받았으며, 큐브릭이 영국에서 이 작품의 극장 상영을 손수 철회한 정황은 후회의 표현이라고 간주되었다. 실제로 감독은 가족에게 폭력을 행사하겠다는 위협을 포함하여 엄청난 압력을 받아야 했다.

마지막으로, 매체에서 표현된 폭력의 영향이라는 복합적인 현상을 연구할 때 "텔레비전 폭력물에 등장하는 인물이 하루에 몇 명까지 죽는 것을 허용할 것인가?"라는 주제처럼 양적인 부분에만 집중하는 연구는 상대적으로 무의미하다는 점이 입증되었음을 언급하고자 한다. 오히려 폭력이 매체에서 어떤 식으로 표현되는가, 폭력이 사건에

어떻게 개입되어 있는가, 어떤 인물이 폭력을 행사하는가, 폭력을 유발한 원인은 무엇인가, 사건 전개 과정에서 폭력을 사용하는 것이 도움이 되는가, 희생자도 폭력의 결과를 보았는가 등의 주제가 더 중요해 보인다. 이런 식으로 매체에 내포된 폭력이나 폭력을 중개하는 매체에 대한 숙고를 고찰해보아야 한다. 한편, 수용자는 매체가 중개하는 메시지를 기록하기만 하고 그에 기계적인 반응을 보이는 수동적인 존재가 아니다. 오히려 수용자는 매체가 전달하는 메시지를 개인적인 요구사항이나 그때의 상황을 고려하여 매우 선택적으로, 때로는 창조적으로 처리한다. 따라서 매체 소비와 실제 행위를 비교하여 단순한 인과관계를 도출하는 것도 별로 유익하지 않다. 역사가 흐르는 동안 매체와 인간과 사회 사이에 전개된 관계들은 매우 다층적이다. 이 역시 매체사를 공부하면서 배울 수 있는 주제다.

4. 연습문제

1 사회의 현대화와 매체의 이용 사이에는 어떤 관계가 있는가?

2 오늘날 어떤 욕구가 매체 이용을 매력적으로 만드는가? 매체는 이 욕구를 어떻게 이용하는가?

3 매체에서 제공되는 정보가 많아지면 국민의 지식 수준도 균등해진다고 말할 수 있는가?

4 어떻게 해서 공론장의 확장과 분화가 동시에 이루어질 수 있는가?

5 매체에서 표현되는 폭력의 매력을 설명하는 접근법으로는 어떤 것이 있는가?

6 청소년들의 실제 폭력 행위를 매체 소비에 근거해서 설명하는 데 중요한 역할을 하는 가설로는 어떤 것이 있는가?

5. 참고문헌

ARD/ZDF Langzeitstudie Massenmedien & ARD/ZDF Online-Studie, www.media-perspektiven.de. 2013년 11월 20일 검색.

Aristoteles, *Poetik. Griechisch/deutsch*, Manfred Fuhrmann(trans. & ed.), Bibliografisch erg. Aufl., Stuttgart 2006. [한국어판: 아리스토텔레스, 『시학』, 천병희 옮김, 문예출판사, 2002.]

Jäckel, Michael, *Medienwirkungen. Ein Studienbuch zur Einführung*, 5. vollst. überarb. u. erw. Aufl., Wiesbaden 2011.

Keppler-Seel, Angela, *Mediale Gegenwart. Eine Theorie des Fernsehens am Beispiel der Darstellung von Gewalt*, Frankfurt/M. 2006.

Meyer, Thomas, *Mediokratie. Die Kolonisierung der Politik durch die Medien*, Frankfurt/M. 2001.

Rösler, Carsten, *Medien-Wirkungen*, Münster 2004.

매체사 연표

기원전 3만 년경 이후	동굴벽화(석기시대)
기원전 3500년경	설형문자(수메르)
기원전 1500년경	알파벳 문자(페니키아)
기원전 800년경	알파벳 표음문자(그리스)
기원전 700년경	점토판 수집(아시리아 왕 아슈르바니팔)
기원전 300년경	도서관 건립(알렉산드리아)
기원전 100년경	종이 발명(중국)
8세기	목판 인쇄(중국)
1260	유럽 최초의 제지 공장(이탈리아)
1400년경	회화에서 중앙원근법 도입
1450	조합형 금속활자로 책 인쇄(요하네스 구텐베르크)
16세기	렌즈가 달린 카메라 옵스큐라
1605	최초의 신문 발간(스트라스부르, 주간지)
1650	최초의 일간지 발간(라이프치히)
1671	라테르나 마기카에 대한 최초의 학술적 기록(아타나시우스 키르허)
1776	미국 인권선언에 언론의 자유가 수용됨
1794	최초의 파노라마(런던)
1794	파리와 릴 사이에 최초의 광학 전신선
1811	고속 인쇄기
1822	디오라마 개관(다게르, 파리)

1822	차분기관(찰스 배비지)
1826	헬리오그래피(기계적으로 제작된 최초의 사진, 조세프 니세포르 니엡스)
1840	전신기(새뮤얼 모스)
1846	윤전기
1872	연속동작 사진(에드워드 마이브리지)
1876	전화(알렉산더 그레이엄 벨)
1877	포노그래프(토머스 에디슨)
1880년경	신문용 사진 인쇄 기술 개발
1888	롤필름 발명
1888	전파 발견(하인리히 헤르츠)
1889	천공카드 기술(허먼 홀러리스)
1895	시네마토그래프(뤼미에르 형제)
1897	브라운관(카를 페르디난트 브라운)
1904	오프셋 인쇄
1919	최초의 영상 전송
1923	독일 최초 라디오 방송
1927	최초의 장편 유성영화 「재즈 싱어」(미국)
1928	최초의 주기적인 텔레비전 방송(미국)
1935	최초의 장편 컬러영화 「베키 샤프」(미국)
1936	만능 이산기 개념(앨런 튜링)
1937	Z1 컴퓨터(콘라트 추제, 독일)
1945	최초의 완전 전자식 진공관 컴퓨터 에니악

1966	팔PAL 방식 컬러 텔레비전 시스템 도입(유럽)
1969	아파넷 설립(미국 고등연구계획국)
1970년대	최초의 PC 개념
1976	최초의 VHS-비디오 레코더 개념
1984	민영방송국 허가(독일)
1985	CD-ROM
1990년경	월드와이드웹 발전
1990년대 이후	전국적 디지털 모바일 네트워크(독일)
1995	최초의 장편 극장용 컴퓨터 애니메이션 「토이 스토리」(미국)
1995	DVD
1999	최초의 전자책 단말기
2007	최초의 터치스크린을 이용한 스마트폰

(상세한 매체사 연표는 H. H. Hiebel, H. Hiebler, K. Kogler & H. Walitsch, *Große Medienchronik*, München 1999 참조.)

옮긴이 후기

　일상에서 우리는 매체 사회나 매체의 영향력에 관한 이야기를 자주 듣는다. 최근에는 촛불집회와 태극기 집회와 연관하여 언론 매체의 편향성이나 편파성이 자주 언급되곤 한다. 매체는 우리의 일상에 어떤 영향을 끼치는가? 매체윤리란 무엇인가? 이보다 앞서 매체란 무엇이며 매체는 어떻게 생겨났을까? 그리고 매체는 어떻게 발전해왔는가? 매체사를 다룬 서적들은 이러한 문제에 대해 대답해줄 수 있다. 매체사는 크게 개별 매체의 역사를 다룬 책과 여러 매체의 역사를 포괄적으로 다룬 책으로 구분할 수 있다. 이 번역서는 후자에 속한다. 이 책은 독자의 이해를 돕기 위해 많은 그림 자료를 포함하고 있으며, 매체가 등장한 연대순으로 구성되어 있기 때문에 처음부터 끝까지 읽기에도 거부감이 없다. 전문적이고 깊이 있는 매체 이론을 소개하고 있는 책은 이미 상당수가 한국어로 번역되어 있다. 하지만 이 번역서처럼 다양한 매체에 관한 복잡한 테마를 간결하고 이해

하기 쉽게 설명한 입문서 성격의 책을 찾아보기란 그리 쉽지 않다.

이 책은 동굴벽화에서 문자 매체와 이미지 매체의 발전을 거쳐 오늘날 인터넷 매체에 이르기까지 매체의 역사를 중요한 역사적 사실을 바탕으로 일목요연하게 개괄하고 있다. 그렇다고 사실을 단순히 나열하기만 한다면 이 책에 의미를 부여할 수 없을 것이다. 이 책의 장점 중 하나는 매체의 발전 과정을 기술하면서 새로운 매체가 도입되고 수용되었을 때 어떠한 사회적, 정신적 변화가 초래되었는지를 사례를 들어 알기 쉽고 생생하게 기술하고 있다는 점이다.

이 책은 크게 4부로 구성되어 있는데 좁은 의미의 매체사는 2부와 3부에서 다루고 있다. 매체사는 일반적으로 매체의 역사가 시작된 지점에서 출발한다. 그러나 이 책은 매체의 역사를 다루기에 앞서 매체를 이해하는 데 필요한 기본적인 의사소통 이론과 기호 이론에서 출발한다. 1부는 이처럼 기초적인 이론을 설명한 다음에 다양한 매체 개념을 소개함으로써 이론적 토대를 마련한다.

2부에서는 언어를 기반으로 한 매체들이 20세기까지 어떻게 발전해왔는지를 살펴본다. 구술성과 문자성, 텍스트, 책과 인쇄, 신문, 공론장의 탄생, 언어와 이미지 등을 순서대로 살펴본다. 개별 매체가 등장한 순서는 역사의 흐름과 궤를 같이하기 때문에 거부감이나 혼란 없이 자연스럽게 읽힌다. 그리고 역사적 사실의 나열에 그치는 것이 아니라 신문과 잡지와 더불어 공론장이 등장한 배경도 간략히 들여다본다. 언어와 이미지를 다루고 있는 마지막 장에서는 이미지와 문화적 맥락 간의 연관성, 그리고 텍스트와 이미지의 관계에 지면을 할애하여 매체의 혼종성에 대한 기본 지식을 자연스레 습득할 수 있

게 배려하고 있다. 3부에서는 사진, 영화, 라디오와 텔레비전, 디지털 매체 그리고 멀티미디어와 하이퍼미디어의 순서로 19세기 이후의 현대 기술 매체의 발전을 다루고 있다. 기술적인 측면에서 보자면 하이퍼텍스트 개념은 1990년대 인터넷과 결합되면서부터 본격적으로 사용되었다. 그러나 다른 책과 달리 이 책은 하이퍼텍스트 개념이 문학 장르에서 이미 1960년대부터 실용화되었음을 탁월하게 보여주고 있다.

4부에서는 매체사의 상위 개념들, 즉 매체의 자기반영, 현대 매체의 발전 방향, 매체의 이용과 영향 등을 다룬다. 마지막 장인 매체의 이용과 영향에서는 매체에 대한 지식이 학문적으로 어떻게 활용되고 응용될 수 있는지를 언급하면서 매체 이론에 관한 사례로 매체와 폭력 간의 관계에 이론적으로 접근하는 방법을 소개하고 있다. 현대 매체 이론이나 해럴드 이니스, 에릭 하벨록, 빌렘 플루서, 프리드리히 키틀러, 폴 비릴리오 등의 이론가들을 간략히 소개하는 식으로 이 부분을 조금 확대하여 매체에 대한 관심을 심화시키는 연결고리 기능을 부여할 수도 있지 않을까 생각해본다. 그러나 입문서에 너무 많은 것을 요구하면 역효과를 초래할 수도 있을 것이다.

개별 장은 매체가 등장한 역사적 순서에 따라 개별 매체와 당대의 현실 또는 매체가 끼친 영향 등으로 포괄적인 측면에서 기술하고 있다. 각 장의 말미에 배치된 연습문제는 서술한 내용의 핵심적인 맥락을 짚어주어 내용을 정리하고 이해를 심화시키는 데 도움을 준다.

각 장의 마지막에는 본문에 언급된 문헌이나 내용을 심화하기 위해 참고할 만한 서적들이 제시되어 있지만 대부분이 독일어 서적이다. 그러나 다행스럽게도 매체학에 관한 상당수의 서적들이 이미

한국어로 번역되어 있다. 그런 책들은 참고문헌의 말미에 따로 밝혀주었다.

저자가 이미 서문에서 밝혔듯이 이 책은 다양한 용도로 활용할 수 있다. 강의에 활용할 경우 책 전체를 활용할 수도 있고, 다른 강의와 관련된 부분만 발췌해서 활용할 수도 있을 것이다. 또한 매체에 관심이 있는 독자라면 누구나 부담 없이 읽을 수 있다. 전체를 통독해도 좋고 관심을 두고 있는 매체부터 읽어도 좋을 것이다.

이 책은 매체사를 전반적으로 개관하는 입문서로는 나무랄 데가 없다. 이를 바탕으로 관심 분야로 깊이 들어갈 수 있는 길잡이 역할을 충분히 수행할 수 있을 것이다. 아쉬운 점을 두어 가지 언급하자면, 우선 역사적 사실들이 대부분 유럽, 특히 독일 중심으로 소개되었다는 점이다. 하지만 근대적인 기술 매체들이 대부분 유럽에서 개발되었다는 사실을 고려한다면 이해할 만하다. 또 하나의 아쉬움은 최근 5년간의 발전 상황이 구체적으로 담기지 않은 점이다. 급속하게 변하는 현대 매체의 발전 속도를 감안한다면, 컴퓨터 기술을 응용한 디지털 매체에 관한 부분은 보충될 필요가 있다. 그러나 이 책을 읽는 독자층이 대학생 이상의 성인이라고 가정한다면, 지난 5년간의 변화를 실생활에서 체험했을 것이므로 스스로 보충하는 데 큰 어려움이 없을 것이라고 본다.

마지막으로 이 번역서가 출간되기까지 도움을 주신 분들께 감사를 표하고자 한다. 우선 주경식 교수님의 노고가 지대했다. 매체에 관한 전문 이론서가 많이 번역되고 있는 상황에서, 오히려 매체사 전체를 아우르는 입문서 성격의 책은 찾아보기 힘들었다. 그런 와중에

주 교수님이 발견하신 책이 바로 이 책이다. 그러나 마땅한 출판처를 찾지 못해 몇 년의 시간을 흘려보내던 중에 문학과지성사가 흔쾌히 출판을 맡아주었다. 문학과지성사에 심심한 사의를 표한다.

이 책은 처음에 주경식, 이상훈, 황승환 3인이 함께 번역을 시작했다. 책을 함께 읽고 내용을 검토하고 용어를 통일했다. 초역은 나누어서 했지만 초역된 원고를 서로 돌려가면서 몇 번씩 다시 읽으면서 교정했다. 그러니 오역의 문제가 발생한다면 역자 공동의 책임이다. 번역을 처음 제안했던 주경식 교수님은 초역에는 참여했지만 그 이후에는 지병이 악화되어 동참하지 못했다. 번역 작업을 끝까지 수행하지 못했다는 이유로 역자 이름에서 본인의 이름을 빼달라고 주장하셨다. 주경식 교수님의 노력이 없었다면 이 책은 세상의 빛을 보지 못했을 것이다. 주경식 교수님께 심심한 사의를 표한다.

이 책에는 약 200장의 사진이 포함되어 있다. 사진의 저작권 문제를 일일이 알아봐주고 꼼꼼한 교정을 통해 가독성을 높여준 문학과지성사 편집부의 노고에 심심한 사의를 표한다.

이상훈, 황승환

찾아보기(인명)

찾아보기(용어)